U0081042

機動戰士鋼彈UC（UNICORN）5　拉普拉斯的亡靈　福井晴敏

Kadokawa Fantastic Novels

封面插畫／安彥良和

KATOKI HAJIME

扉頁・內文插畫／虎哉孝征

機動戰士

鋼彈UNICORN

MOBILE SUIT GUNDAM UNICORN

0096/Sect.4 拉普拉斯的亡靈

登場人物

●巴納吉・林克斯
本故事的主角。受親生父親卡帝亞斯託付MS「獨角獸鋼彈」，一步步被捲進圍繞著「拉普拉斯之盒」的戰爭中。16歲。

●米妮瓦・拉歐・薩比（奧黛莉・伯恩）
新吉翁的重要人物。在「工業七號」的戰鬥之後，與拓也等人一起被「擬・阿卡馬」收容。16歲。

●拓也・伊禮
巴納吉的同學，是個重度MS迷。目標是成為亞納海姆電子公司的測試駕駛員。16歲。

●米寇特・帕奇
在「工業七號」讀私立高中的少女。父親是工廠的廠長。與拓也等人一起搭上「擬・阿卡馬」。16歲。

●弗爾・伏朗托
統率謊名「帶袖的」的新吉翁軍殘黨之首領。有「夏亞再世」之稱，親自駕駛專屬MS「新安州」。年齡不詳。

●安傑洛・梭裝
伏朗托的親信，擔任親衛隊隊長的上尉。容貌妖豔的美少年，駕駛「吉拉・祖魯」。19歲。

●斯貝洛亞・辛尼曼
新吉翁軍殘黨的成員，偽裝貨船「葛蘭雪」的船長。接受追蹤「擬・阿卡馬」的任務。52歲。

●瑪莉妲・庫魯斯
辛尼曼的部下。駕駛MS「剎帝利」，新吉翁的駕駛員。稱呼辛尼曼為「MASTER」，並聽從他的指示。18歲。

●利迪・馬瑟納斯
地球聯邦軍隆德・貝爾隊的駕駛員。是政治家族馬瑟納斯家的嫡子，不過厭惡家族的束縛而投身軍旅。23歲。

●塔克薩・馬克爾
地球聯邦軍特殊部隊ECOAS的部隊司令，中校。指揮奪回「獨角獸鋼彈」的作戰。38歲。

●奧特・米塔斯
擔任隆德・貝爾隊突擊登陸艦「擬・阿卡馬」的艦長，中校。執行奪回「獨角獸鋼彈」的作戰。45歲。

●美尋・奧伊瓦肯
在「擬・阿卡馬」艦上服役的新到任女性軍官，是一位活潑伶俐的女性。22歲。

●亞伯特
為阻止「拉普拉斯之盒」開啟而搭上「擬・阿卡馬」的亞納海姆公司幹部。對「獨角獸」有一份執著。33歲。

●羅南・馬瑟納斯
地球聯邦政府中央議會議員。利迪的父親。企圖將「拉普拉斯之盒」納於政府管理下，以維持聯邦的霸權。52歲。

●卡帝亞斯・畢斯特
畢斯特財團領袖。將開啟「拉普拉斯之盒」的鑰匙「獨角獸」託付給兒子巴納吉後殞命。享年60歲。

0096/Sect.4 拉普拉斯的亡靈

1

彩紙如雪片般在空中飛舞。籠罩住天空的繽紛碎片四散飛落，然後和人們的歡呼聲一同捲成了漩渦。這股漩渦被人工對流的風帶著翻騰而上，五顏六色的光粉隨之搖曳生姿，直驅殖民衛星光采輝耀的天空。

右、左。右、左。一邊在口中覆誦出幾乎與呼吸同化的腳步口令，斯貝洛亞・辛尼曼只挪動目光，試著將沿路的群眾放進視野裡。小小手掌裡握著軍旗的幼童；挺直背脊行禮，貌似返鄉軍人的老人。從人牆中探出身子、揮舞著手帕的女性，應該是在行經的隊伍中找到了自己的情人吧。辛尼曼立刻將目光掃向左右，審視是否有不長眼的新兵朝那女人揮手。

在可見的範圍內，並沒有不檢點的分子打亂隊伍行進。戴著將耳朵連脖根一起蓋住的鐵帽、身著乙種戰鬥軍服的肩膀上扛有適用於重力環境的步槍，所有士兵都把因緊張而繃緊的臉孔朝向正面。右、左。右、左。確認著他們一絲不亂的腳步，辛尼曼悄悄對特訓的效果放了心。參加這次作戰的兵員中，受徵兵召集而來的新兵占了近半數以上。不管是以前還是現

在，教導這群連左右都分不清楚的菜鳥基本動作，到他們能夠承擔閱兵任務的工作，一直都是由辛尼曼這樣老資歷的士官們來負責的。連翻飛著著全新軍官用披風的新任小隊長都算在內，總算是鍛鍊出一個模樣來了。對此感到滿足的辛尼曼，仰望著在隊伍綿延而去的那端，聳立於大道終點的巨大建築物。

徹底展現出吉翁公國首府「茲姆市」威容的公王廳舍，是一棟在類似高腳杯的頂端上長出三道尖塔，並以複雜的平面結構所建成的高大建築物，從正面望去就像是張怒髮衝冠的人臉。自己竟然如此欣喜地仰望著吉翁主義文化運動的極致——迪金‧薩比公王所居的廳舍，辛尼曼沒想到會有這麼一天的到來。在雪片般飛落的彩紙之中，重現出歐洲景致的磚砌建築物比鄰座落著，光地望向左右街道。暗自壓抑下就要笑出聲來的高昂感，辛尼曼再次只動目從窗口垂下的布幔上則爬滿龍飛鳳舞的手寫大字。上面寫著「打倒地球聯邦政府！」、「讓吉翁公國得到真正的獨立！」云云。在寫有「救國志士們」的布幔上，還畫有聯邦軍人攀附於地球上的諷刺圖像，而貌似「薩克」的MS插畫則正用機關槍指著他們。

救國志士。聽起來並不壞，辛尼曼心想。自己這個沒學歷也沒人脈的粗人，自從加入剛組成的吉翁國防隊，算來也有二十年餘。對於沒這麼做可能就已淪落為黑道的男人來說，那鐵定是個擔當不起的字眼。從吉翁‧戴昆死後，這塊地方處在改制公國、軍隊升格國軍化等，那

等激烈動盪之間，也甘於承受聯邦政府的經濟制裁。即使賭上獨立希望的殖民衛星自治法案

遭到踐踏、蒙受一次又一次的鎮壓，蟄伏的日子仍然持續下去——對於已經覺悟要這樣終老

一生的自己這些人來說，今天是個多麼令人感到輝煌的日子啊。

宇宙世紀００７９，一月三日。以不列顛作戰電光石火般的侵攻發難，吉翁獨立戰爭的

導火線已被點燃。倒向聯邦的ＳＩＤＥ群一一被擊潰，地球也因為殖民衛星的落下而受到巨

大打擊。跟著便是我們上場的時候了。一肩扛起國家命運，殺進敵陣就是賦予我們的任務。

對於除了剛毅之外別無長處的老上士來說，還有什麼舞台比這更風光的？

『開戰至今經過一個月。靠著各位官兵們奮勇不懈的活躍，我們吉翁公國已經如願壓制

了地球聯邦政府。但想讓聯邦真正屈服並實現建國之父吉翁・戴昆的理想，還是得在艱困的

戰役中設法勝出才是。』

朝著列隊於公王廳舍前廣場的幾萬將兵，基連・薩比總帥開始訴說。從辛尼曼所站之處

看去，別說是本人站在講壇上的身影，就連播映在大螢幕上的電視轉播影像都瞧不清楚。辛

尼曼朝宏亮的男中音豎起耳朵，注視群聚在右手邊的觀眾人牆，並尋找著應該有來為自己送

行的妻小身影。

在老交情的中隊長安排下，辛尼曼的妻小可以受到等同於軍官家眷的待遇，所以沒道理

會待在人牆後頭才對。長年以來支持著自己撐過辛勞的妻子菲伊，以及好不容易才盼到的獨生女瑪莉。妳們在哪裡──？

『有說法指出，這一個月多的戰爭，導致了總人口的半數死亡。以此作為根據，輿論也出現了將我們吉翁公國毀謗成前所未有殺戮者的傾向，但真的是這樣嗎？約一百年前，讓地球疲憊至極的人類，靠著把過度增加的人口移民宇宙而找到了生存之道。這件事本身是好的。將其指為人類文明壯舉的說法也值得一聽。然而在悠久的自然體系中，只有人類持續苦壯，難道這就不是對自然之道的一種褻瀆嗎？毫不自省地順從各自的欲望，人類將生活圈推展至宇宙的結果，便是製造出一部分的特權階級者來佔有地球。製造出只為了保護他們的聯邦法律，還有相信著能從地球管理宇宙的無能政府。更造成以絕對民主主義的美麗字眼當成掩護的官僚主義橫行，以及拿著從宇宙搾取而來的資源對地球冉度開發，這種比本末倒置還不如的愚行！

現在正是人類應該自我審視匡正的時候。身為自然體系的一分子，對於自然、對於世界，都該保持謙虛。站在這種觀點上來想，多達五十億人的死亡，難道就不能想成是人類對自然該做的贖罪嗎？如果是這樣，賦予我們的責任是重大的。因為站在眾多犧牲者之上的我們已經被賦予了職責，要構築出讓人類得以永久存續的新管理體系。』

她們就在那兒。從豆粒大的臉所組成的人牆中找到熟識面孔，辛尼曼險險吞回了就要冒出喉頭的聲音。穿著為了這一天而新買的大衣，費勁心思打扮的菲伊正微笑著。應該是注意到這裡了吧？被母親抱在手上，剛滿五歲的瑪莉好像正對自己揮著軍旗。用那胖嘟嘟又軟綿綿的小手……！

『今天聚集於此的各位官兵，都是地球進攻作戰中的榮譽先鋒。幾乎所有人都沒有站上地球的經驗，也沒有親眼見識過地球的光芒。要闖進未知的世界，而且還是敵陣的諸位，此刻心裡絕對不平靜吧。

但我希望，你們不要忘了吉翁建國之志。不要忘了吉翁・戴昆曾說過，來到宇宙的人們會獲得革新。位於月球背面的這座SIDE3距離地球是最遠的。在被放逐到宇宙的人民之中，我們正是被揶揄為最下層「外星人」的一群。可是，正因為如此，我們才能成為管理次世代地球的優秀種族。我們是窺見過宇宙深淵，並且可以客觀看待人類這種種族的選民。』

男中音的聲調緊繃起來，使得密閉於「茲姆市」的空氣為之蠕動。又是那套最拿手的優秀人類生存說嗎？明明可以不用對這些累贅的道理多鑽牛角尖，只要叫我們為了國家、為了家人上戰場打勝仗不就得了嗎？心裡有些掃興地嘀咕起來，辛尼曼繼續側眼觀察著妻子的模樣。果然她們也注意到了自己。看得出來瑪莉在鬧脾氣，她正吵著想到爸爸的身邊。如果能

靠過去把她抱起來，不知道有多好——

　　『諸位並非侵略者。我們是為了教化人們，並解放被聯邦的軟弱污染的大地才降臨到地球上的。只有讓身為優良種族的我們來管理，人類才能接近真正的理想國。吉翁萬歲！』

　　歡呼的聲音在這時紛紛湧起，數十萬的熱情與呼吼搖撼了整座殖民衛星。吉翁萬歲，吉翁萬歲。委身於不知何時會結束的高亢感中，舉拳連聲喊道的辛尼曼突然感到不安，他關心起妻子那邊的狀況。被舉起的無數拳頭所遮蔽，辛尼曼看不到菲伊她們的臉。心思被基連所攏絡，只管陶醉在其話語中的群眾人潮化作了暴戾的波動，逐步將妻子與女兒吞沒。

　　你們這些人冷靜一點！這裡還有小孩！對各自歡吼並且蠢蠢欲動的群眾感到一股冷意，辛尼曼只顧找尋菲伊和瑪莉的臉孔。雪片般飛落的彩紙，轟然迴響者的「吉翁萬歲」喊聲。被想要擠到前頭的群眾推擠，菲伊腳步不穩的身形才出現在視線的邊緣，馬上又讓重重覆蓋的人影遮去大衣的色彩，而遍尋不得其蹤。

　　忍住想脫隊跑去她們身邊的衝動，辛尼曼伸長脖子找尋兩人的身影。隱約可以從人牆縫隙中看見哭泣的瑪莉，而她手裡拿著的軍旗則掉在路旁，已經不知被哪個人的腳踩爛——

　　緊急呼叫鈴的聲響，輕易地戳破了睡眠的薄膜。當手指下意識地壓下通訊面板的按鈕，

發出沙啞的「什麼事？」時，辛尼曼已經完全拉開了睡袋的拉鍊。

『捕捉到我方機體的識別信號。據判應該是您之前提到的客人。』

「我馬上去。」

沒多看螢幕上的奇波亞‧山特一眼，辛尼曼切斷船內通訊。搓了搓浮起出油的臉孔，從睡袋中浮起的辛尼曼輕踹牆壁，讓身體飄向門板的方向。他抓住飄在空中的皮製夾克，並且瞄了門口旁邊的鏡子。

在這十年間髮線已經完全退到後面，臉頰則變得鬆弛而無彈性。和那時候的自己判若兩人，年過五十的疲憊男子帶有疑惑地從鏡中回望，辛尼曼胸中浮現了「這傢伙到底是誰？」的想法。

人們的歡呼化作泡影，在冷徹背脊的船長室內，如同殘渣般的一具肉體正窺伺著鏡中。聽著夢境餘韻雲消霧散的聲音，辛尼曼估算起從那天後所經歷的時日。十七年──哎，竟然已經過了這麼久。要讓人年華老去乃至於改變世間事象，這樣的歲月不是充分過了頭嗎？想著自己居然還能活到現在，辛尼曼微微苦笑。國亡家破，根本沒有價值繼續苟活下去的男人將復興吉翁當成宿願，私底下其實卻什麼都不相信，也不認為這樣就能取回些什麼。冷眼旁觀一切都已一筆勾銷的世界，這個男人只是漫無目的地活著。

不——哪怕是過了一百年，有的事仍然沒辦法一筆勾銷。夢中看見的妻子與女兒臉龐孔穿過胸中的龜裂，吹散了辛尼曼臉上的苦笑。在俘虜收容所迎接了戰爭的結束，辛尼曼回歸被更名為吉翁共和國的故國那天。從他看見故里被當成獻給聯邦的貢品，而變為飢渴士兵們的「公共廁所」那一刻起，辛尼曼便為自己定下了要一輩子戰鬥至死的宿命。稱為勝利的終點並不存在，只是為了不讓自己發狂而一再重複戰鬥。為了堵住開在身體裡面的深邃孔穴，那道通往無間地獄的龜裂——明明知道這樣的心理本身已是瘋狂的，也知道不管做什麼，都無法再填補那道龜裂。

「吉翁萬歲是嗎……」

夢境的餘韻，讓冷徹的空氣擺盪了些許，然後褪去。去你的吉翁萬歲！辛尼曼踹了一腳地板，離開煞風景的船長室。

現在是L1的暗礁宙域已經遠在十五萬公里外的彼端，映於艦橋窗戶的地球光芒看來則有籃球那麼大的時候。離開了拋棄式的推進板，那架MS開始靜靜地向「葛蘭雪」接近。

把正如其名，在床板狀機具左右裝備有雷射火箭引擎的推進板拋在身後，具有扁平寬廣後腦部的巨人飄流過虛空。RMS-119，「艾薩克」。施以獨特袖飾的機體點燃協調姿勢

推進器，抵銷掉從推進板承受的慣性，便逐步開始和「葛蘭雪」配合起相對速度。船體後方的艙門開啟，滑移式的貨物懸架展開三十秒餘。「艾薩克」描繪出毫不拖泥帶水的軌道接觸懸架，讓支撐框體伸出的拘束器銬住自身機體。

懸架被收納回去，空氣隨即注入機庫甲板中。等待「ＡＩＲ」的警示燈號由紅轉綠，辛尼曼才來到機庫甲板上。承自於三角錐狀的修長船體，「葛蘭雪」的機庫甲板在前後——或者說上下——有著長長的鏤空部位。船尾這邊，也就是位於三角錐底部的下層甲板，則有三架「吉拉・祖魯」背對背地停泊於此。往常還會有一架「剎帝利」占去船頭那邊的上層甲板，但現在卻無法看見那架超出一般尺寸的巨大機體。取代「剎帝利」站在那裡的，則是享用ＭＳ三架份的空間，好似無所適從地直立著的灰色機體「艾薩克」。

「是舊式的早期預警管制機？」

「那是在撤除『帛琉』的據點之後，即使用來湊數也沒多大意義的機體。就算送來這裡，他們也不會覺得可惜吧。」

陪同的布拉特・史克爾用無法認同的聲調說著。斜向穿越寬廣的上層甲板，辛尼曼一面將目光掃向久經運用的「艾薩克」機體上。甲板乘員與整備兵已經攀附在上面，印刷有「里帕科拿貨物」標誌的太空衣在甲板內四處飄浮著。儘管像航路證明書、船貨目錄等書面資料

都備妥了一套，然而既然不久後將通過地球的絕對防衛線，就無法保證只傳個資料過去就能了事。要是被聯邦的巡邏部隊給碰上，照計畫，就是這群人排排站到上層甲板，出馬向為了臨檢而派來艦上的ＭＳ陪笑臉的時候。

若在平常，十之八九都能這樣矇矓過去，但最近的騷動使得特別警戒措施加強，想混過聯邦軍緊張兮兮的目光並不容易。雙腳踏上甲板，辛尼曼把手伸向僵硬的脖子，仰望起「艾薩克」的龐大身軀。在這種時候和我方接觸的「客人」，打的究竟是什麼算盤？不給辛尼曼多作思考的空閒，位於機體腹部的駕駛艙門在此時打開，遠遠看去也能看出對方塊頭高大的太空衣身影，隨即從艙門後出現了。

那人推開打算靠近自己的整備士，朝辛尼曼這邊降落而來。雖然他的臉被頭盔面罩遮住而無法看見，但那毫無破綻的身段辛尼曼是有印象的。男人沒有將視線從注視著自己的辛尼曼身上別開，在約三公尺外的甲板後便停在該處，將手伸向頭盔。

「我是賈爾・張。得請你們照顧一陣子。」

拿下頭盔，露出光頭的精悍男子說。不會錯。他是在辛尼曼到「工業七號」和卡帝亞斯・畢斯特會談時，陪在對方身旁的隨扈，也是畢斯特財團底下的看門狗。一度槍口相向的目光互相交會，辛尼曼至今仍然可以從對方眼中確認到熊熊敵意的存在，他慎重地回話：

「至於我的自我介紹就免了吧？」

「畢斯特財團當家的心腹，你為什麼會來這種地方？」

只通知了客人的姓名與底細，「留露拉」那邊並沒有告知曼賈爾造訪的理由。瞥了將手放到腰間手槍上的布拉特一眼，賈爾的銳利視線轉回辛尼曼身上，面無表情地說：「這和財團沒有關係。」

「順帶一提，我來這裡和諸位也沒有關係。『擬・阿卡馬』上頭有我非得去討的一筆帳。如果想靠近那裡，我只能借助『帶袖的』的力量。」

絲毫未有動搖的瞳孔，簡直就像是在白眼珠上燒烙下的黑色焦痕。這傢伙和自己是同類——被無法發洩的情緒所附身，而失去了其他人生選項的人。辛尼曼感覺到僵硬的胸口顫動了起來，問道：「是為了替主子報仇嗎？」賈爾盯著辛尼曼的目光一動也不動，以無言作為回答。

「只要能達成目的，連敵人都可以利用……這年頭可不流行幹這種事哪。」

「隨你說吧。卡帝亞斯・畢斯特對我而言，有種不只是主從關係的恩義。要不是這樣，誰會想搭這種充滿吉翁味道的臭MS？」

賈爾話中所指，大概不是只針對與公國軍「薩克」相似的「艾薩克」外型。將人類半數

逼向死亡的惡魔後裔——在曾以聯邦軍人身分於一年戰爭中生還的這名男子眼裡，自己這些人可能正是那副模樣吧。辛尼曼用手制住殺氣高漲，已經毫不客氣地想往前一站的布拉特，放鬆嘴角道：「不想和我們套交情是嗎？那倒好。」

「但是，既然上了這艘船，你就得聽我指示。直到雙方達成目的為止，在『工業七號』發生過的事姑且付諸流水，可以嗎？」

「我明白那是意外。」僵硬的表情紋風不動，賈爾繼續說：「我想算帳的對象是其他人。畢竟我沒有在這裡把你的脖子折斷，希望你能相信我。」

不把周圍敵意當一回事的站姿背後，有著無處可歸者的慘澹陰沉。他或許會成為將災禍帶來船上的死神——也好。要向人類史上最龐大的軍隊找碴，怎麼能連隻死神都使喚不來？

辛尼曼垂下低笑出聲的臉，命令附近的甲板乘員：「帶他去房間。有話，我待會兒再聽。」

讓甲板乘員陪同，蹬地板一腳的賈爾逐漸遠離現場。「那傢伙搞啥啊……」放話的布拉特遲遲不肯將目光從對方泛著險惡氣息的背影挪開。「別嫌他了。」辛尼曼把話說在前頭。

「牽扯上亞納海姆的介紹，就連伏朗托也沒辦法置之不理吧。反正，他總會在某種時候派上用場。畢竟他是個了解畢斯特財團表裡的人哪！」

交易時闖進現場的聯邦軍，以及在那場混亂中死亡的卡帝亞斯·畢斯特。現在回憶起

來，倒不難想像那應該是場為了爭奪「拉普拉斯之盒」而發生的家族爭執。想藉由開啟「盒子」來打破世間閉塞的卡帝亞斯，和靠著暗殺他而守住畢斯特財團既得利益的某人之間——

背對想通了而收斂起臉色的布拉特，辛尼曼回頭仰望佇立於眼前的「艾薩克」。

「要代替『剎帝利』擺在這裡，那機體也未免太寒酸了。不快點將『剎帝利』和公主一起帶回來可不行哪……」

自己的目的終究僅止於此。沒有和沉默地點頭的布拉特目光交會，辛尼曼搓弄起下巴堅硬的鬍鬚，心頭突然湧現一股使人難以呼吸的情緒後，他蹬了一腳地板。

想著不要再失去，便拒絕了所有能獲得的人事物，這樣的身體卻因為察覺到失去的有多重大而發著抖。空蕩蕩的機庫甲板與心中的缺口重合，自己正因過度的寒意而動彈不得。沒救了吧，辛尼曼在內心這麼自嘲，離開了沒有瑪莉姐在的機庫甲板。

　　　　　　※

從腳邊湧上的光芒耀眼到連防眩護目鏡都無法抵銷。帶粉紅色的白熱光沟湧捲動，讓全景式螢幕掀起暈影，包覆住機體的等離子則冒出霹哩啪啦的恐怖爆裂聲。

落下速度比預料的更驚人。擔心機體隨時會燃燒起來，就要被灼熱奔流吞沒進去的恐懼感席捲了全身。被毫不間斷侵襲駕駛艙的震動所搖撼，米妮瓦·拉歐·薩比凝視著白熱化的螢幕，持續緊繃著被壓在輔助席上的身體。發出白熱光芒的是化為等離子態的稀薄空氣，並非是機體本身在燃燒，但表面溫度卻已超過了攝氏一千五百度，而且還在逐步上升。受到大氣的摩擦熱，以及透過斷熱壓縮造成的空力加熱──衝進大氣層之際不可免的熱力所燒灼，「德爾塔普拉斯」正燃燒著。正如同衝浪者這個名字所形容的，乘著等離子巨浪上的空域戰鬥機燒紅了機體，正逐步滑降至龐大而深厚的大氣底部。

侵入絕對防衛線之後，機體立刻被巡邏中的聯邦軍艦偵測到，是在約兩小時前發生的事情。隨著受到戰死認定的「幽靈」出現，停下來、我不停的問與答便僵持不下地重複，結果「德爾塔普拉斯」選擇了甩掉對方追擊並且向前進的選項。利用大氣的反彈作用彈到低軌道上，機體從繞著南北縱軸的極圈軌道進入大氣層。不管是不是因為利迪口中的「家」有發揮力量，迎擊衛星之所以沒採取行動的理由，對於成功從南極上空衝進大氣層的「德爾塔普拉斯」來說都已經沒有關係了。

像肥皂泡一般包覆住藍色行星的這層薄膜，一旦闖入，才知道它竟是無盡連綿的灼熱原野。衝進大氣層後，就只能將機體的操控交由航電系統處理，靜待脫離炎熱地獄的那一刻。

被重力抓住的機體白熱化起來，「德爾塔普拉斯」以20馬赫的速度衝破大氣障壁。要是願意相信可以透過速度、時間以及自機運動的積分求出目前位置的慣性航術裝置性能的話，現在的高度是七十公里。從衝進大氣層起，已經過了十分鐘以上。雖說這是採取較淺衝入角度、減少摩擦抵抗力的安全駕駛，但真的這麼花時間嗎？白熱光芒不知何時已轉作紅熱光芒，從熱成層穿進中氣層的機體終於開始被灼熱所包覆，米妮瓦此時瞥了坐在旁邊線性座椅上的男人臉龐一眼。

握緊操縱桿的利迪‧馬瑟納斯，緊繃的臉上也為紅熱光籠罩著。在不能期望與母艦進行數據連線或地上管制站指引的狀況下，他也是第一次單槍匹馬地衝進大氣層的吧。米妮瓦回想起以前搭太空梭衝進大氣層時，曾經從小小的窗戶觀察燃燒的大氣。也曾透過在降下途中仍然能收訊的觀測衛星傳來的影像，俯瞰自己搭乘的太空梭滑過大氣層的樣子。在透明的大氣上留下一道白色抓痕，繞行了行星三分之一圈那麼長的衝擊波軌跡──那真的很美。米妮瓦感受到自己生於宇宙，理應可以平等看待行星與殖民衛星的身體，在那瞬間被大自然的悠遠所吸進去了。不知道這架「德爾塔普拉斯」是不是也拖曳出了相同的航跡？轉動起原本因恐懼而僵硬的脖子，米妮瓦隔著太空衣面罩仰望起頭頂。

由於經過耐熱防護處理的機體下方正承受著摩擦熱，全景式螢幕的後上方並沒有被紅熱

光所包覆。因為衝擊波而顯得扭曲的薄薄大氣那端，從漆黑變成濃藍，然後漸漸轉作海藍色

的虛空緩緩搖曳著，銳利的星光一邊閃爍一邊急速褪去。

眼前的宇宙，變成了天空——不知不覺地在口中低喃出來的剎那，從腳邊湧上的紅熱光

戛然哀減，取而代之照在米妮瓦身上的，是從右手邊射進來的強光。

利迪拉動操縱桿，尾翼驅動的聲音混進震動聲中。主翼承受住濃密的大氣，朝後方作用

的G力撲上一口氣減速下來的機體。穿越過平流層的「德爾塔普拉斯」切換成了手動模式。

儘管感受到被人用力往前推的力道，米妮瓦仍將視線轉向照進駕駛艙的光源。

太陽的光芒就在那裡。並非在宇宙中看到的超高熱球體，而是該以日照來形容的和煦光

芒。透過大氣層灑下，將恩惠施予所有生物的溫暖光芒……！

過於耀眼的光芒讓米妮瓦伸手遮擋，並將目光轉到前方。毫無雲彩痕跡的藍天之下，可

以看見高層雲的白色紋路遠遠地飄浮於腳邊。在更下方，隔著朵朵飄在天空的積亂雲而閃耀

的光亮平原應該就是海了。預定中應該是會到加勒比海的上空才對，難道這裡就是了嗎？米

妮瓦無意識地拉開頭盔的面罩，望向映有陽光而光彩奪目的海原。

從平流層的高度無法看見波浪起伏，海洋就像是透明蔚藍的玻璃板那樣，覆蓋在行星的

表面上。描繪出又長又寬圓弧的水平線則橫躺在更遠處，天空與海洋兩層緩緩交融的藍也襯

托出世界的邊際。這是何等美麗的色彩、又是何等壯觀的廣闊啊！面對滿滿擴展於全景式螢幕的世界，米妮瓦已經搞不清楚自己處於什麼狀況了。明明抬起的手臂異常沉重，感覺到全身的血液都在向臀部蓄積而去，卻一點也不會覺得不快。她知道，渾身的細胞活性化起來，正要取回人類原本的平衡感。她明白，認識了貨真價實重力的肉體綻放出熱能，正因為從深處湧上的喜悅而顫抖著。

「歡迎來到地球。」

所有生命誕生的地方，也是所有生命回歸的地方。這裡是——

同樣的光景映照在褐色的瞳孔裡，微微笑著的利迪說。他那久未聽到的聲音，有一半被核融合噴射火箭引擎的轟鳴聲所抵銷，而隆隆作響的氣流聲也包覆了駕駛艙。一切的一切都渾厚而嘈雜。不同於真空中靜止的時間，這裡的所有東西都熱熱鬧鬧地鼓譟著。光、風、音時時刻刻移轉變化著。委身於地球的呼吸中，米妮瓦連自己的聲音都聽不見，她將目光凝聚在彼端的水平線。

包圍住機體的傘狀衝擊波^{shock cone}逐漸擴散開來，融入青空之中。已減速到2馬赫的「德爾塔普拉斯」進一步減速，讓被摩擦熱烤燙的機體降到對流層去。面對外太空闖進來的侵入者並未多理睬，在眼前展開的北美大陸正沐浴於上午的柔和光芒中。

26

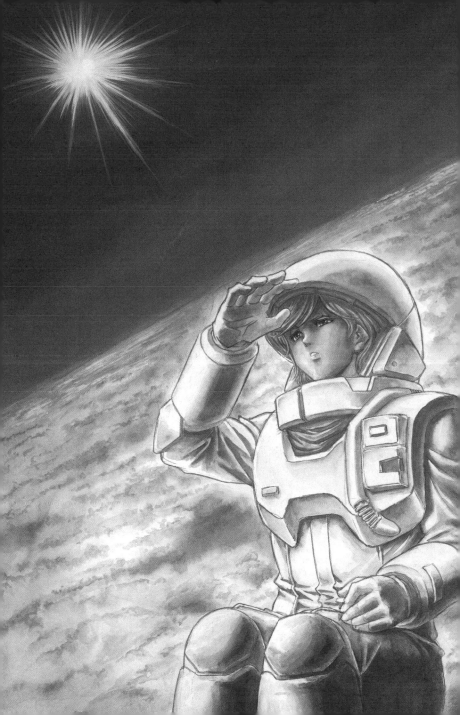

※

電話響了。古董電話具有的清脆鈴聲被挑高的客廳天花板彈了回來，並讓吊燈上的掛飾隨之微微共振，然後落在艾倫柏風格的拼木地板上。

一雙擦拭徹底的皮鞋，無聲地走過那塊地板。不慌不忙，優雅，但迅速地。就像平日對佣人們嚴格吩咐的那樣，道格拉斯·杜瓦雍滑行般地橫越客廳，前往電話桌所在的走廊。用指頭撢去沾在休閒椅上的灰塵，側眼看著莫內的風景畫，他步向走廊。在上午陽光透過面朝露台的玻璃窗照耀下，走過莊重的中世紀樣式家具之間的，是一名著黑色西服的管家；而他本人，倒也不是不能看作是古董品的一部分。實際上，杜瓦雍擺架子的舉止以及其高齡，已經讓他從女僕與廚師口中榮獲了老古董的綽號，但他本人始終沒對此特別在意。

每個家人的房間裡各有一具電話，但透過名片打來的電話則是由杜瓦雍負責接聽的。無論對方是誰，身為這個家給人的第一印象，他在應對時都不能輕忽。用手理一理蝴蝶領結，杜瓦雍清清嗓子，對話筒發出殷勤卻又讓人難以搭話的聲音：「您好。」

在宅子裡服務三十餘年，老管家已將家風融入聲音之中，但這時候還不至於壓倒來電的

對象。電話那端傳來的聲音，正處於和發跡於南美的名家完全不同次元的騷動之中。

『喂，這裡是聯邦空軍夏安防空司令部，我是輪值軍官狄克森‧梅亞。基於緊急教本上的準則，我正在對相關各處進行連絡。請問羅南‧馬瑟納斯議員在嗎？』

剛好是柱鐘宣告九點的時刻。噹、噹，陣陣響起的報時鐘聲與電話通話聲重疊在一起，杜瓦雍作著筆記的手猛地顫動了一下。

發出急促的腳步聲，擦拭光亮的皮鞋衝上樓梯。報時尚未結束時杜瓦雍便已來到樓梯中段迴旋處，把受到驚嚇而趕忙讓出路的女僕拋在身後，他爬上二樓，並以前傾的姿勢趕往內部的辦公室。

就連平時先停頓做一次呼吸的空閒也沒有，他敲起木製的門板。「打擾了！」才剛開口，杜瓦雍不等對方回話便打開了門。在與書房相連的辦公室裡，原本與一家之主面對面的第一祕書轉過了頭，臉上則是疑惑著有什麼事的表情。

「什麼事，杜瓦雍？這麼慌慌張張的。」

第一祕書也是這家主人的女婿。平常是不忘對他行禮的，但現在不是做這種事的時候。

杜瓦雍用口袋裡取出的手帕擦起汗，開口說道：

「老爺，剛才軍方那裡有緊急連絡，說利迪少爺他⋯⋯」

對於可說是青天霹靂的事態，杜瓦雍沒辦法只用一句話說明。面對哽住了接著要發出的話語、肩膀伴隨喘氣節奏上下晃動的老管家，第一祕書張大嘴巴眨起眼睛。背對窗戶坐在辦公桌那端，這個家的主人緊繃起放在桌上的手，回望杜瓦雍的臉。

「你說利迪怎麼了？」

羅南・馬瑟納斯開口所說的，僅止如此。那雙背光的茶褐色瞳孔，自然而然地和已經許多年沒回家的主人嫡子——利迪・馬瑟納斯的面容重疊在一起，這次杜瓦雍才真的是說不出話了。

※

「新的任務⋯⋯？」

在這種情況下，還要執行任務？吞下就要從喉頭湧出來的聲音，亞伯特以困惑的表情重新面對眼前的螢幕。瑪莎・畢斯特・卡拜因的眼眶忽地眯了起來。『有什麼問題嗎？』冷漠的聲音在「擬・阿卡馬」的第二通訊室中傳開。

「沒有，也不是什麼問題……可是在經過幾次戰鬥之後，『擬・阿卡馬』也相當疲憊了。我在想應該也不是不能讓其他的部隊來──」

『我只是要他們根據拉普拉斯程式所提示的情報，去調查指定座標的宙域而已。回『月神二號』時本來就會順路經過那裡，所以也沒多費什麼工吧？』

瑪莎用修長的指頭抓起沾在肩膀上的線頭，若無其事地說。亞伯特像是被那指頭堵住了嘴巴，沉默下來。

『帛琉』的事情讓我們欠了參謀本部一個人情。這下子，『獨角獸』是不能讓其他人來了，所以至少該讓他們幫忙辦點事吧。而且照我這邊技術人員的見解來看，要解除駕駛員的生物特徵登錄好像也很難哪。』

整備完回收後的「獨角獸」，結果便是讓眾人發現機體顯示出了疑似「盒子」座標位置的數據。而在這間通訊室將事情的來龍去脈轉達給瑪莎知道，則是昨天的事情。受此影響，瑪莎的想法是在還能利用「獨角獸」的時候讓軍方去調查座標上的宙域；至於將調查結果收歸己有的手段，她肯定有安排好其他的管道。當然，如果能在那裡找到「盒子」，她應該也想好讓財團捷足先登的方法了。

就政治面而言，既然畢斯特財團已經難以獨占「獨角獸」，這個想法本身是值得肯定

的。指定的座標的確是在返航「月神二號」的路上，從位置的特性上來考量，受到新吉翁襲擊的可能性也不高。雖然這確實是半死不活的「擬·阿卡馬」就能夠完成的任務，但前提是要從局外人的眼光來看。身為當事人的亞伯特無法贊同這種事，他的目光落到了陰暗的通訊室地板上。

數度置之死地而後生，乘員們總算才踏上了歸港的路途，他們有多麼期待讓戰艦著陸？

「帛琉」的激烈戰鬥結束後兩天，亞伯特與乘員們共有過沉痛與高亢感交互造訪的時光。這種情況下要再把任務推到他們身上，並且讓歸港的時間延後，對這二人來說，會是何等殘酷的事……

『你看起來一副就像是曾和他們共度生死，結果產生感情的表情呢。』

在亞伯特挪開視線的數秒間，讀出他心情的瑪莎開口了。感覺到心臟被人整個揪住，亞伯特仰望對方映於螢幕上的臉。

『這一點兒也不像你。你應該是累了。來到地球之後，好好休息一陣子吧。』

「叫我去地球……？」

對於覺悟到應該會命令自己去視察調查狀況的亞伯特來說，這是一句意外的話。擦有唇彩的薄薄嘴唇輕輕一撇，瑪莎繼續說：『我包下了財團的輸送船。』

32

『我要你帶著那個強化人，到北美的奧古斯塔去。』

「妳說奧古斯塔，該不會是——」

『沒錯，就是那裡。雖然新人類研究所已經查封了，但聽說「再調整」所須的設備之類都還留在那裡。』

亞伯特背脊竄上一陣惡寒。與遠東的村雨研究所齊名，號稱擁有最大規模的新人類研究機構，奧古斯塔研究所。探究新人類的研究僅止於名義，奧古斯塔研究所曾和軍方聯手致力於開發類人型兵器，而自己卻得將那個「帶袖的」女駕駛員，帶去那種會把戰爭孤兒大卸八塊的人體實驗室——

「妳到底在想什麼？」

『騷動這樣持續下去，應付媒體的對策也會面臨極限。而且參謀本部似乎也想和財團保持距離，我們得趕快將卡帝亞斯搞砸的UC計畫重整起來，讓軍方嚐點甜頭才行。也為了讓想搶「盒子」的那夥人安分下來，這個機會一定要把握住。』

「完成UC計畫……妳是說二號機嗎？」

亞伯特做不出其他推測。還有一架RX-0被移至地球，正在進行重力環境下的實驗。

要趕緊將其完成，藉此造成畢斯特財團以及亞納海姆電子工業在軍方面前的優勢。既然UC

計畫的發包者和政府內部企圖奪取「盒子」的勢力，已經有著等同勾結的實情存在，讓計畫照預期完成也可以成為對他們的牽制。只要好好掌舵，應該也能把事態導向將「盒子」物歸原主的局面。

『將重編宇宙軍當成障眼法，企圖完全抹消掉吉翁的ＵＣ計畫……聽起來雖然滿像偏保守派的腦袋會在心血來潮時想到的奇幻故事，事實上卻很有可能因吉翁共和國的解體造成大幅影響。財團和亞納海姆想撐過這陣風暴，絕對不能少了「盒子」。要是像卡帝亞斯那樣，讓「盒子」因為男人的浪漫而被開啟，我可受不了。』

難得地在說話時顯露出情緒，瑪莎將手放到了自己微卷的頭髮上。儘管瑪莎那副看得出是在焦躁的模樣，讓亞伯特縮起了身體、將目光從螢幕上移開來，不過瑪莎說的並沒有錯，他這樣說給自己聽。與宗主圖謀，將手伸到百年禁忌上的卡帝亞斯才是所有事情的元凶。把正統的繼承者擱在一旁，卻將「盒子」的鑰匙託付給小妾所懷的孩子；財團的未來沒道理交給這種男人來擔負。所以，我才會──

『如果祖父能乾脆地把「盒子」的所在地告訴我，就不必用上這步棋了。哎，能將強化人弄到手也算幸運。移送時要準備周全哪。』

瞬時將感情消化掉，戴回了往常鐵面具的瑪莎道。自己卻什麼也沒能消化，眼光朝著上

頭，亞伯特「是」的一聲回了話。

「可是，也不知道艦長他們會不會信服……」

『大半戰死者都是被那個強化人的MS宰掉的吧？就說你考慮到乘員的心情之類的，說詞要多少有多少。再說參謀本部也會對那邊發布通知嘛。』

不是這種問題。只會執行上對下命令的人，並沒能奪回「獨角獸」。一度收斂下來的感情又再露出蹤影，讓亞伯特重新將眼睛瞪向了螢幕。『我也會跟著去會合。』瑪莎紋風不動，嘴唇邊說邊扭成了笑容的形狀。

「妳也要過來……？」

『月球的重力對美容雖然好，對於身體和精神來說就是毒藥了。工作收拾完之後去一趟地中海吧。現在氣候正好呢。』

那是種豔麗的笑容。和許久以前，以孩童目光仰望的時候一點也沒變──不對，那是在歲月經過後美艷更勝以往的「女人」的笑。這個女人理解了一切。包括「擬・阿卡馬」的乘員心情，以及自己曾幾何時開始為他們說話的心理，她都理解之下，像移動盤面上棋子那樣地去操縱他人。即使理解也不強拉硬推，只立出方向讓人依循，這才是領導者的資質……是這樣嗎？忽然感覺有陣冷風吹過心頭，亞伯特垂下了沉默的臉龐。

自己到底打算往何處去？看著揮不去扣下扳機時那種觸感的手掌，自己難道沒有可以回

頭的路了？當亞伯特這麼想起時，『對了對了。』瑪莎像是想起忘記的東西似的出聲呼喚。

『原本當卡帝亞斯祕書的那個男人，是不是叫賈爾來著？他似乎行蹤不明了。』

被狂跳的心臟所促，亞伯特抬頭。

『他有留下一些經由亞納海姆的通商管道，和「帶袖的」接觸過的蹤跡。該不會是想要

為死去的主子報仇吧？』

瑪莎勾起唇角獰笑說道。就像是在窺伺掌中靈魂的惡魔。

『有什麼樣的主人，就有什麼樣的部下哪……你小心點。因為不管是你還是我，都已經

走到一條不歸路上了。』

用這句話重新詛咒、束縛住掌中的魂魄，瑪莎用不容對方忽略的目光望向亞伯特。亞伯

特感覺到才要萌生的反感徹底崩解，他低聲回道「是……」，並且切斷了與月面都市「馮·

布朗」的通訊。

從腦海中抹去瑪莎那滿足地瞇起眼睛的臉，通訊室裡更深一層的黑暗接著包覆了全身，

疑似有某人潛伏於其中的氣息，使亞伯特感到背脊發冷。是背負著那個男人——卡帝亞斯怨

念的某人嗎？是混在這陣黑暗之中，打算將尖牙伸到自己頸子上的某人嗎？……亞伯特離開操

控台，解除門鎖來到外面的通路。無視於站在門邊的部下視線，亞伯特抓住前往艦橋方向的升降柄。

整理好領子，亞伯特將混有油漆臭味的空氣送進冷冷的肺裡。雖然他在這兩天慢慢開始習慣艦內的氣味了，但這也是沒辦法的事。因為在這裡沒有人會為自己說話，也沒有人會幫自己。能獲得安息的地方唯有一處，只有待在從月球俯瞰世界的惡魔懷抱裡頭，自己才能安心。變回了人人嫌惡的亞納海姆公司幹部，亞伯特前往艦橋。尾隨於背後的黑暗仍無褪去的跡象，他感覺到體溫正逐漸從移動於無重力的身體上流逝。

※

無法安放在既有的懸架上，濃綠色機體像是報廢般地坐在地上，對於看慣聯邦軍機的眼睛而言，這景象造成的是純粹的驚訝。即使只是從懸於雙肩可動軸的四片莢艙中取下來的一塊，分量也相當於一架普通的ＭＳ。至於可以自在地操作莢艙，並展露了超常機動力的人形機身，更是巨大到讓重量級這個字眼相形見絀。

「ＮＺ－６６６，『剎帝利』」。從機型編號來看，可以推斷出這應該是新吉翁原創的機

體。雖然在駕駛艙周圍實裝有精神感應框體，但這是舊型的呢。應該是沿用了『夏亞之亂』

那陣子，由亞納海姆提供出來的試用機材吧。」

手撐在扭曲變形的駕駛艙蓋上，並窺伺著艙門內部的艾隆‧泰傑夫這麼說。他是從「工

業七號」收容而來的ＵＣ計畫相關人士，現下也是在ＥＣＯＡＳ管理下的重要證人，但如果

要對收容於艦內的不明精神感應機種進行分析的話，沒有比他更合適的人選了。靠著艦長權

限借來了艾隆的監控權，奧特‧米塔斯站在沿著牆壁架設的窄道，他觀察起「剎帝利」──

擊墜了眾多艦載機，隸屬於「帶袖的」的四片翅膀。

在可以稱為艦內工廠的整備甲板這裡，另外還放有編號Ｒ010的「里歇爾」，其他人

員正在為它少掉的一隻手進行交換作業。若論及「剎帝利」的話，儘管是保住了四肢的健

全，總和的損傷卻比羅密歐010還要慘重。內藏於莢艙內的輔助臂由根部整隻熔斷，而傳

導液至今仍不斷從機體各處的龜裂漏出；熔化後而又凝固的袖飾前端，則已失去應該有的右

掌。採用了許多曲面的裝甲也因熱能與衝擊變得坑坑疤疤，令人聯想到遭受凌遲的人類身

影。這竟然會是那架「獨角獸」所為？當下想起了在ＭＳ甲板進行修理的白色機體，奧特吞

下一口唾液，並向旁人發聲確認：「你曾說製造精神感應框體的設備，只有『格拉那達』才

有是嗎？」艾隆抬起原本伸進駕駛艙門內的頭，回答道：

「是的。『獨角獸』的精神感應框體也是在『格拉那達』的亞納海姆工廠製造的。因為這種技術對外已經宣稱停止開發，考量到保密工作，便統一在那裡進行管理了。」

「為什麼之前會被停止開發？」

「我聽人說是因為涉入太多未知領域的關係。畢竟也是人做出來的東西，電子方面的系統都可以用系統理論做出解釋。不過，就拿『獨角獸』啟動NT-D系統的時候來說吧。從裝甲下露出來的精神感應框體看起來就像在發光對不對？連製造出來的我們，也不知道它為什麼會發光！」

從背後監視艾隆的ECOAS隊員，同樣露出了愣住的表情。「你們不知道？」

「接收到駕駛員藉由精神感應裝置增幅出來的感應波──或者，與其共鳴，這麼說才是正確的吧。可以確定的是，以金屬粒子大小鑄造進框體的感應晶片會對其產生反應。但就是不知道為什麼會發光。而且依搭乘者不同，發光的模式也會跟著改變。總之這似乎是感應波超載的時候會發生的現象，但精神感應裝置的電壓卻又不會因此而上升，我們根本摸不透感應波等級與發光模式之間到底有什麼關係。畢竟關鍵的還是人類的思考波，而意識這種東西也不是光靠數據就能分析得來的。」

「那個叫感應晶片的東西如果是分子大小，在對感應波產生反應的時候，讓它震動就會

「發光了吧？」

「別開玩笑了。要是有這種特性，我們根本不可能把它用在可動式框體上面。會閃閃發光地告訴敵人自己位置的武器，也未免太可笑了。」

艾隆貌似生氣地說。奧特只好閉上門外漢的嘴巴。

「流過的電能超出負荷量，會讓電線發熱變紅對吧？它的原理似乎就和那一樣。可是它發出的不只是熱能而已。它除了看起來像是在發光之外，就光學性質而言也能記錄得下來，而這陣光卻又不是只靠電能發出來的。身為技術人員我是不想用這種說法，但這的確是一種未知的光。而且，有時候還可以轉化為物理性的能源……」

話鋒在此不自然地停下，艾隆將臉別到無關的方向。「物理性的能源？」先瞄過這麼反問回來的奧特，也看了負責監視的ECOAS隊員臉色之後，「您有看過『獨角獸』的戰鬥紀錄吧？」他打圓場地說道。

「是啊……」

「我是沒看到就是了，但從這玩意的損傷狀況來看，也可以想像出個大概。那應該是場壓倒性的戰鬥吧？即使有NT-D的輔助，它發揮出來的力量還是太異常了。這已經遠遠超出了我們原本所預期的性能。總覺得它讓人沒來由地害怕起來呢！」

40

仰望著半已化成廢鐵的「剎帝利」，艾隆皺起好似神經質的眉頭，而他的神情已經消除

了奧特原本以為被岔開話題的想法。那的確是場不尋常的戰鬥。更何況「獨角獸」的駕駛員

還是個外行的學生。如果知道這點，艾隆又會露出什麼表情呢？想苦笑卻無法如願，垂下目

光的奧特跟著又因為背後叫道「艦長」的另一陣聲音而轉過頭去。

「醫務室那裡有了連絡。俘虜恢復意識了。」

捉住扶手抵銷掉慣性，蕾亞姆・巴林尼亞讓雙腳著地，把手中的病歷表交給奧特。回望

了副長若有所指的目光，奧特背向繼續觀察起機體的艾隆，視線落在接過手的病歷表上。

「先不論外傷，她的身體似乎相當衰弱。我想並不是可以撐得住審問的狀況。」

「……寫在上面的這個，全身上下都有燙傷和撕裂傷是怎麼回事？」

畫在病歷表的人體線條圖上，有著提示出無數創傷與燒傷的記述。附上的照片則詳盡拍

下了連大腿與乳房都留有的舊傷痕。無法想像這會是因為搭乘ＭＳ所受的傷。蕾亞姆別過

臉，不快似地說：「應該是被許多變態當成玩具玩弄過吧。」

「據哈桑大夫說，她身為女性的機能已經被破壞了。」

這真的讓奧特說不出話來。沒有和不禁抬起頭來的奧特對上視線，蕾亞姆滿懷憤恨的目

光盯著甲板。

「我聽說在第一次新吉翁戰爭末期，曾經將由複製人組成的新人類部隊投入實戰。原本應該全數殲滅了才對——」

「也有人活了下來。但下場就是這樣嗎……」

「或許是被惡質的人肉販子撿去了。強化人在失去了指示者之後，據說會像斷了線的傀儡那樣。她恐怕是在什麼也不懂的情況下……」

蕾亞姆握緊扶手，吞下了接著要說出的話。流露出只有女人才懂的痛楚與不甘，她那寬大的肩膀此時在奧特眼裡看來異常嬌媚。雖然不清楚這架「剎帝利」的駕駛員，瑪莉妲·庫魯斯年紀究竟多大，但從容貌看來，也不可能超過二十歲。這樣一來，她參加第一次新吉翁戰爭時則是十歲前後——要以戰爭的犧牲者這類隨處可見的辭彙來囊括，也未免太沉重了。

奧特沉默地闔起病歷表，一吐從肚子底部洩出的嘆息。

「明明對結果沒辦法負責，卻將就地順從要求與興趣，開發出像是為了將人類毀滅而誕生的技術。要說這是人類的壞習慣，也真的無法否認，真是無可救藥哪。」

低語著的蕾亞視線前方，可以看到艾隆正在調查「剎帝利」的身影。忘記了自己一分鐘之前曾說過對其沒來由地恐懼這句話，技術人員現在又只顧著把玩到手的玩具，他那忘我的臉孔，讓奧特以為已經吐盡的嘆息再度湧了上來。「審問俘虜的事就交給參謀本部吧！」

奧特將病歷表交還蕾亞姆說道。

「雖然會想要『帶袖的』情報，但用這運轉過頭的疲憊腦袋也思考不了什麼事。還是先回『月神二號』的港口吧。」

脫離Ｌ１暗礁宙域已經過了四十小時。描繪出又長又廣的拋物線軌道，「擬‧阿卡馬」逐步接近地球的靜止衛星軌道，以計算上來看則是完成了回到「月神二號」的一半航程。來到這裡的話，新吉翁的艦隊也沒道理再追擊過來。「我了解了。」從蕾亞姆回話的聲音，多少聽得出她心情有好轉一點。

「不管怎麼樣，總不可能要我們再多繞到別的地方去⋯⋯」

半開玩笑地說到一半，忽地注視向一點的蕾亞姆繃起了臉。奧特則將目光轉向她視線看去的位置。

遠遠望過去便能知道是亞伯特的圓滾滾人影，正踹起對面牆壁的扶手朝整備甲板這裡飄來。他那不知為何鐵青著的臉才和奧特等人對上視線，就變得怯懦了起來，跟著卻又神色一變，詭異地浮現出做作的笑容。

「希望是不會⋯⋯」

有種不好的預感。奧特和蕾亞姆不約而同地握緊了扶手，準備迎接瘟神的到來。

「……我不覺得有這種必要。」

「這種事說不準吧？對方可是強化人喔！」

不知道是誰在交談。巴納吉張開眼皮，仰望點亮在天花板的螢光板。和最初在「擬‧阿

卡馬」上醒來時看見的一樣，那是醫務室裡為了防止燈管破碎，張有鐵絲網的螢光板──

「再說她的肌肉也被強化過，藥效一過的話不是又會死命反抗嗎？在這之前得先讓她穿

上拘束衣。」

「受到後天改造的類型才會那樣。她是經過先天性遺傳基因設計的類型，所以不需要服

用抑制排斥反應的藥。」

那是美尋‧奧伊瓦肯少尉和哈桑大夫的聲音──自己也聽得出來他們是在談誰的事情。

由睡眠中醒覺的腦袋緩緩地開始運作起來，巴納吉保持著橫躺於床上的睡姿，轉過臉龐。

「但是……！」隔著從天花板垂下來的百褶布簾，美尋的險惡聲音刺進巴納吉鼓膜。

「就情緒來看也很安定，更重要的是，她的傷根本還沒治好。身為一名醫生，我不能讓

※

㐠㐠

這樣的傷患穿上拘束衣。」

「她可是新吉翁的強化人喔！搞不好還會趁大夫不注意的時候，突然攻擊過來——」

「瑪莉妲小姐不會做這種事的。」

注意到的時候，自己已經開了口。撐起癱軟的上半身，巴納吉一口氣拉開布簾。

在診療桌前的哈桑，以及站在他旁邊的美尋都同時看向了巴納吉，「巴納吉小弟……！」這麼開口的美尋睜圓了眼睛，而那雙眼睛瞬時又讓陰霾所吞沒。「他也在這裡？」伴隨著帶刺的質問聲，尷尬的空氣在醫務室擴散開來。

「因為他也算大病初癒嘛。診斷後，我順便給他打了點滴讓他休養……感覺怎樣？」

雖然哈桑的聲音有意緩和氣氛，但巴納吉卻沒有好好聽進去。注視著美尋的僵硬表情，巴納吉繼續低聲說道：「竟然要讓傷患穿拘束衣……」「這不是你該插嘴的事情。」美尋用高壓的語氣回應。

「這是為什麼？瑪莉妲小姐是軍官啊。對待俘虜的方式不是都有既定的規矩了嗎？」

「『帶袖的』是恐怖分子。不管她是軍官還是什麼，都一樣是罪犯。」

「但是瑪莉妲小姐她……」

「你是在『帛琉』被洗腦了嗎？她就是那架四片翅膀的駕駛員，也是破壞你們殖民衛星

的罪魁禍首啊。我們的同伴不知道也被她殺掉了多少——」

「是這樣沒錯……！但是像那樣抱持成見，就沒得談了吧？這樣一點也不像妳啊。」

轉過的語塞的臉孔，美尋沉默下來。「……我會派警衛在她旁邊。要將她從醫務室移動到別處時，先通知我。」對哈桑吩咐完，她快步離開醫務室。「體諒她一點。」哈桑說完，立刻將椅子轉到診療桌方向，巴納吉訝異的目光朝向了他穿著白衣背影。

桑等對方消失在門板那端，便一眼瞪向了巴納吉。「了解。」懶洋洋地回答的哈

「因為利迪少尉沒有回來。她也會有她的情緒哪。」

啊，胸口裡發出的聲音鯁在喉頭，巴納吉變得有些難以呼吸。他有聽說利迪已經被認定為戰死了。不管是美尋還是哈桑，這艘戰艦的乘員沒有一個人是知道真相的——一股不好受的感覺突然湧上，讓巴納吉把手伸向了側桌上的茶壺。含進一口溫熱的水，並且連同愧疚的想法一起喝下肚，他用手摸起自己不知是從何時陷入熟睡的頭。

瑪莉姐是在集中診療室，其他傷患則收容在病房，所以這裡只有自己與哈桑而已。看向設置於牆壁上的ＣＴ（註：電腦斷層。）掃描裝置，對其不甚了解的巴納吉噥到一股毛骨悚然的滋味，似問非問地說：「之前說的檢查指的就是這個嗎？」「嗯？」哈桑微微轉過了頭。

「你也調查過我到底是不是強化人吧？」

第一次在這間醫務室張開眼睛時，哈桑口中「就這邊的設備而言，調查出來的結果是清白的」那句話化為不安的聲響，一直在巴納吉耳裡揮之不去。哈桑不好意思地搔起頭，一邊將頭轉回桌前答話：「哎，你突然開著『鋼彈』冒出來，這樣當然會讓人想調查嘛。」

「瑪莉姐小姐真的和她說的一樣嗎？什麼是強化人？」

「那是瘋狂科學家的妄想啦，他們想用人工方式製造出新人類。實際上卻只做出了戰鬥用的類人兵器而已。」

巴納吉腦裡浮現了藍眸少女映於膠囊玻璃上的臉孔。沒有明確的真實感，想要深究就會像回音一樣消散開的他人記憶——握緊的拳頭微微發起抖，巴納吉擠出聲音：「為什麼能做出那種事？」

「新人類到底是什麼？」

轉過椅子，哈桑將身體面向自己，拋來沉重的聲音：「概論你是懂的吧？」「那當然……」感到有些示弱，巴納吉回答。

「主要就是在講，來到宇宙的人類會得到進化嘛。說是洞察力會變強，人與人可以在不會產生誤解的情況下相互溝通。」

「沒錯。就拿你的身體來舉例吧。比起之前診察的時候，這次因為G力所受到的傷害變

少了。即使有駕駛裝的保護，這樣的回復力還是很驚人。你知道這是怎麼回事嗎？」

「不知道……」

「你的身體開始對『鋼彈』習慣了。明明只搭過兩三次啊。」

這是句想像之外的話。巴納吉張著嘴愣在一旁。「人類有適應環境的能力。」哈桑則繼續說道。

「資料上顯示，瘟疫在舊世紀蔓延開來的時候，只過了五十年致死率就下降了。也不用靠子孫一代一代的演化，這應該是人體在苛刻的環境下自然而然獲得抗體的結果吧。也就是說，生命恆常在找尋最適合生存的方式，還會自己逐步改變。人類來到宇宙這個環境，為了彌補對廣大空間的認識，便擴展了自己的理解力，以理論而言是說得通的。我個人覺得這倒不是不可能的事情喔。」

貼到椅子的靠背上，哈桑用像是看到了牆後宇宙的表情說出這番話。為了彌補對於寬廣生活空間的認識，感覺或理解的能力會跟著擴大。巴納吉也覺得如果是這樣，自己就能理解了，也希望真的是這樣。誤解以及意見不一的狀況都會跟著雲消霧散，相互共鳴的心靈將能承受住彼此的所有存在，並正確地了解對方。如果那一瞬間就是新人類的交感的話──

「……如果所有人都變成這樣，搞不好就不會再有戰爭了。」

「可能是這樣吧。或者，互相殘殺的狀況會變得比現在更慘烈。」

「為什麼呢？」

「你想嘛，心中所想的事情全都會傳達對方喔。把說謊當成處事潤滑劑的大人遇到這種情形，肯定會嚇得落荒而逃哪。再說，新人類與舊人類之間也會產生新的落差。」

「落差……」

「而且新人類據說是在宇宙誕生的。這對於將過剩人口趕到宇宙，安安穩穩在過日子的地球居民來說怎麼受得了？因為就好像主從關係倒反過來了一樣哪。」

「既然這樣，一口氣讓全人類都進化完就好了啊！」

即使知道這是句充滿稚氣的話，巴納吉還是說了出口。他自己也沒辦法將那一瞬間的感應，以話語的形式傳達給哈桑或美尋知道。這樣的焦躁會讓本身的情緒扭曲，也可能造成他人不快。如果結果就是導致沒有任何人希望發生的戰爭爆發，人類未免也太無可救藥了。只要新人類確實存在，就算訴諸略為強硬的手段，也該追求讓全人類進化的可能性才對。

哈桑將把玩在手的鋼筆擺到桌上，「以前，有個男人說過這樣的話。」他靜靜接話。

「人們的爭鬥之所以不會終止，是因為人類在進化的入口處原地踏步的關係。如果真的有成為新人類的可能性，就應該讓科學家對強化人進行研究。要是將人的進化委託給自然，

人類最後會自取滅亡。」

心情就像是被人告知自己的主意帶來了什麼樣的結果一樣。肚子裡的熱潮一口氣冷卻

了，巴納吉垂下頭。

「他會那樣說，也有他的見解。可是……」

「我覺得他看待事物的方式太悲哀了。像那樣的可能性……」

可能性——藉由相信而涵養於人心中的內在之神。巴納吉不希望這是藉由撕裂腦部或精

神也可以取得的東西。這樣只是把可能性灌注於鑄模之中，並使其窒息死亡的行為而已。

「我有同感。」哈桑這麼說著，微微揚起嘴角。

「所以即使不方便，也該靠現在擁有的力量，努力讓人們相互理解才行。不是爭著讓哪

邊屈服於哪邊之下，而是要找出能使彼此妥協的折衷點才對。不過……路途險惡哪。」

望向美尋走出的那道門，哈桑混有嘆息地說。即使長到像他這樣的歲數，還是連身邊的

一個不和都無法解決。一面從那張側臉感覺到他是個可以讓自己產生同理心的人，自己卻沒

能把利迪他們的真相說出口。懷著深邃入骨的險惡感覺，巴納吉將目光垂向冰冷的地板。

貼在臉上的ＯＫ繃讓人感覺很痛。碎裂的頭盔面罩是沒有刺進臉龐，但仍然在白色的肌

膚上留下了無數擦傷。這是身體被Ｇ力從太空衣以及線性座椅的釦具拉開，在駕駛艙內到處碰撞後的結果。

除此之外，全身上下都有內出血的症狀，肋骨據說也出現了裂痕。被毛毯覆蓋的身體一動也不動，巴納吉望向對方施打低重力用點滴的左手，看到那到撞傷的痕跡，背過了目光。

巴納吉聽著心電圖規律的聲響，轉過腳步。果然自己是不該來的。說是恢復意識了，但自己連拯救她的力量都沒有——回頭瞄過一眼，看到對方合攏閉上的長長睫毛，巴納吉又立刻垂下了目光，並站到加護病房的門口前。「立場顛倒過來了呢。」瞬間，這麼說道的聲音從背後傳來，巴納吉就要伸到房門面板的手則僵住了。

橫躺在床舖上，瑪莉妲・庫魯斯將藍色的瞳孔朝向了巴納吉。「瑪莉妲小姐⋯⋯」想這麼發出來的聲音堵在喉嚨，巴納吉只是回望著她的雙眼。

是在自嘲遍體鱗傷、成為階下囚的自己⋯⋯不對，那是將一切都送到了悟的彼岸，反而顯得氣定神閒的眼睛。一邊感覺到胸口揪在一起，視野則好像要濕潤模糊開來，巴納吉走近她枕邊。在顯示著生命徵候的螢幕之下，瑪莉妲淺淺笑道「別一直看著我」，並將充血的目光移到了天花板。

「⋯⋯為什麼會變成那個樣子，我自己也記得不是很清楚。」

這樣的話自然地冒了出來，巴納吉的嘴唇發著抖。瑪莉姐略轉過脖子，而她右肩上綁成一束的栗色頭髮則微微擺晃。

「那時候，自己似乎變得不是自己⋯⋯不對。就像是一直壓抑住的東西點燃了火頭，一直在爆發那樣。我明明知道眼前的人是瑪莉姐小姐，卻⋯⋯」

「你是被機器吞沒了吧。」

打斷了不得要領的話語，瑪莉姐淡淡說道。巴納吉抬起頭，看向她的眼睛。

「那是精神感應裝置逆流的結果。你以為自己在駕駛，不知不覺中卻反被它操作了。是系統強迫你這樣做的。」

「系統⋯⋯」

「我感覺到強烈的否定意識。大概就是那架『鋼彈』的系統裡埋藏的本能吧。那個系統會搜尋出新人類，並將其摧毀。即使它發現的是人造物⋯⋯」

說到這裡，瑪莉姐的臉突然扭曲，而她壓抑住的痛苦聲息也從齒縫間流洩。看到瑪莉姐的右臂慢慢舉起，巴納吉取過側桌上的茶壺，拿到她臉旁。將壺嘴含進嘴裡，瑪莉姐小小啜了一口，輕輕喘氣。她以嘶啞的聲音繼續說：「機器沒有識別正牌貨與人造物的能力。」

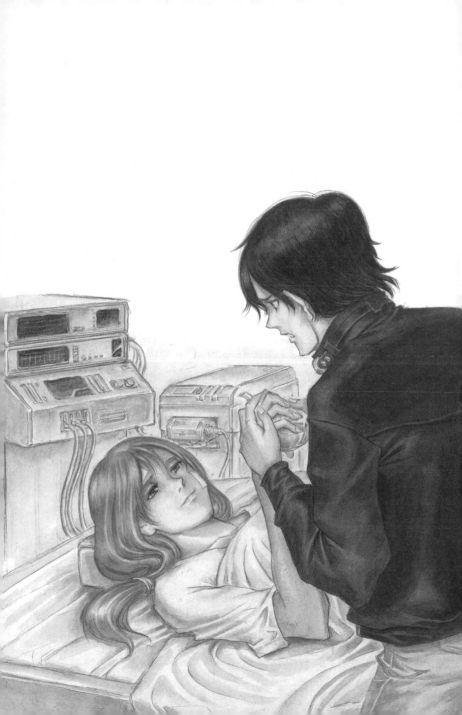

「但是，人不一樣。因為人可以感覺到。」

失去血色的指尖把巴納吉的手連同茶壺包覆住。溫柔笑容在瑪莉姐乾澀的唇上擴展開來。就像這樣啊，察覺到藍色瞳孔正在對自己如此訴說，巴納吉立刻將另一隻手放到了瑪莉姐的右手上。把自己的指頭繞在冰冷到令人悲傷的指尖上，並且讓自己的臉映照於只要一鬆懈，好似就會失神過去的瞳孔，巴納吉正設法將無可取代的一條生命慰留在原處。

「瑪莉姐小姐，妳不也是……！」

「我看到了你的內心。」

心臟沒理由地猛跳，力量從發抖的手中流失了。瑪莉姐悄悄抽回右手，已經沒有笑意的臉則從巴納吉別開。

「或許，你也是我的同類。」

「……這是什麼意思？」

將只有與自己交會一瞬間的目光又轉回天花板，「如果不這樣想的話，我就沒有立場了。」瑪莉姐說。沒辦法照著話中的意思接受進心裡，巴納吉窺伺起不自然地別過眼神的那一對藍色眼睛。

「但是……『鋼彈』在最後關頭停了下來。是你的意志，讓系統屈服了。我想這是存在

於你心中的根所辦到的。」

「根……？」

「要是我們，就沒有那種根。」

讓澄澈的眼睛望向天花板，瑪莉妲靜靜地繼續說道：「所以我和我的姊妹才能和機器同化。我們是不與世界產生關聯，只是游離飄零著的存在……」

無力地伸在毯子外頭的雙手，在這時微微揪緊了毛毯。這是已經看透自身末路的人所具有的沉靜，宛如通往真空的空洞氣息由其體內散發出來。「瑪莉妲……」巴納吉低喃的聲音顫抖著。

「不用在意我。巴納吉，今後不管得直接面對什麼樣的現實，都不要迷失自我。你要將這句『就算這樣』一直說下去。」

感覺像是突然被人甩了一巴掌，巴納吉微微退了一步。綻放出个讓同情與尊敬近身的強烈光芒，瑪莉妲的眼睛直視著他。

「那就是你的根……那架『鋼彈』裡面還有另一套系統在沉睡著，你的根會成為喚醒它的力量。將『拉普拉斯之盒』託付在那上頭的是……」

深入自己底部的聲音與視線在這個時候，被苦悶的呻吟所打斷了。生命徵候的儀器上出

現了閃爍警示，仰起身子的瑪莉妲因為苦痛而扭曲了表情。「瑪莉妲小姐……！」這麼呼喚道，巴納吉隨即想握起瑪莉妲的手，卻被她一把推倒並跌坐到地板上。點滴架跟著被撞倒，

鏘噹一聲在室內響亮地傳了開來。

「已經夠了，就像是被人這麼說了一句。不要被我所牽動——沒有空閒去回想瑪莉妲眼神中的弦外之音」，哈桑已從隔壁醫務室衝了過來。他按下瑪莉妲仰起的身子。「拿強心劑！毛地黃素就行了！」才朝門口怒喝，隨後進來的看護兵便慌慌張張地做起了注射的準備。巴納

吉退到牆際，隔著哈桑的背影，他看到瑪莉妲痙攣的手腳。一方面有哈桑在壓制把毛毯掀掉並撐開睡衣的身體，看護兵手中的針筒則在此時接近外露的乳房。「她的肌肉有強化過，只用普通的力道針會扎不進去。你要豎起針筒用刺的。」哈桑這麼說道。一臉蒼白的看護兵朝

哈桑點點頭，然後便以雙手將針筒舉到了頭上。

被頭燈所照，注射針反射出絲線一般的細微銀光。在刺下去的前一刻巴納吉閉起眼睛，他轉過臉並摀住耳朵，就這樣離開了加護病房。你什麼都做不到。你只會讓她痛苦而已。心中波濤洶湧的聲音逼迫著巴納吉，儘管有好幾次差點跌倒，他仍穿過醫務室衝到通路上。

「喂，你怎麼了？」對於警衛隊員追來時的聲音充耳不聞，巴納吉在重力區塊奔跑的路徑成了一道平緩的曲線。什麼系統，什麼根，結果就只是在原地踏步而已，根本改變不了我

曾經想要殺掉瑪莉姐的事實。我是被「獨角獸鋼彈」的系統所附身的──那到底是什麼？

「拉普拉斯之盒」、畢斯特財團、埋藏於記憶中的父親聲音……這些東西我全都不想管。

我不會再搭上「獨角獸鋼彈」了。這個想法從無數話語中浮現之後，巴納吉停住腳步。

他將手撐在牆壁，一邊則吐納著急促的呼吸，並且握緊曾經吸過卡帝亞斯血液的手掌。這不都是沒辦法的事嗎？那時候我只能那樣做啊。當巴納吉壓抑住心中苦悶，隨即對記憶中臉孔一口咬定的剎那，他看過的某個圓形物體從視野邊緣冒了出來。

滾動於低重力的地板上，那個籃球大小的物體正繞著巴納吉的腳跟打轉。『巴納吉，你沒有精神哦。』抱起發出合成音效的哈囉，巴納吉環顧通路前後。哈囉沒道理會自己跑出來走動。一如所料，巴納吉認識的臉孔從十字路口後頭露了出來，並做出對他招手的舉動。

跟我們來啦，窺伺過周遭，嘴型這麼動著的拓也。伊禮背後，還可以看見米寇特·帕奇的身影。從「帛琉」回來之後雖然有幾次見面的機會，但都沒有能好好和他們說到話。巴納吉自己也審視了周圍一遍，然後又將視線轉回感覺格外遙遠的朋友們臉上，為了填補起這段距離，他一口氣蹬著地板。

催促過不與巴納吉對上目光的米寇特，拓也前往電梯的方向。這時有名別著航海科徽章的乘員經過三人身旁，不過他似乎已經習慣有民眾在艦內徘徊的景象了。背對著瞧都沒瞧自

己一眼的乘員，巴納吉緊迫在拓也後頭。懷裡的哈囉拍動著耳朵，而這陣耳熟的聲響也讓巴納吉覺得很開心。

「……很辛苦對吧，看到美尋少尉那種消沉的樣子。明明只要告訴她利迪先生還活著，她肯定會馬上恢復精神的。」

超硬塑膠製的大片窗戶上，反射有拓也混著嘆息開口的模樣。撒落在窗外的無數星光被室內的反射光源所遮蔽，看得並不是很清楚。一面回憶起美尋走出醫務室時的僵硬臉孔，巴納吉低語：「原來他們是這種關係啊……」自言自語的臉此時也反射到了窗戶上，使得一張沉重的表情，浮現於宇宙的永久黑暗之中。

設置於戰艦舷側的瞭望室沒有人。沿著橫長的空間，縱長五公尺、寬則應有三公尺的三道窗戶在兩側各排成了一列，營造出難以想像是在戰艦裡頭的廣大空間。由於艦內對自己等人的監視變得鬆緩下來，拓也把握起這個時機，在這幾天內精通了艦內的構造，而把巴納吉叫來之前，他似乎還有選好幾個候補的地點。也因為監視攝影機的位置都被拓也掌握住了，照他所說，要講話時就朝著窗戶的方向，別回頭面向室內就好。畢竟如果被攝影機照到，別人就可以從嘴型調查出他們講了什麼。

配合利迪的計畫，拓也與米寇特經歷了波濤萬丈的逃脫過程而回到這裡的來龍去脈，巴納吉都有聽過。而自己這裡卻沒有一件事是可以和他們講個大概的，巴納吉只得有眼無心地看著漂浮於無重力的哈囉。用腳勾住扶手，一邊以近似吊單槓滾翻的體勢浮在空中，拓也跟著開口：「我是不太懂為什麼啦……」

「這艘戰艦上的人，好像都還不知道奧黛莉消失的事情。因為這件事只有我們三個人知道，不小心不行哪。對吧，米寇特？」

坐在長椅上，回答道「嗯……」的米寇特才與巴納吉對上視線，又馬上垂下了頭。站在皺著眉頭的巴納吉旁邊，拓也用力搔起頭，哎喲，他露出焦躁的表情。

「我去拿個喝的。你們兩個都喝咖啡可以吧？」

端了一腳扶手，拓也飄向位於背後牆際的自動門。「我也去。」巴納吉才要蹬地板，就被厲聲說「不用啦」的拓也一把推回，留在原地。動起放在嘴巴上的手，拓也以手勢叫巴納吉跟米寇特說話，隨後他便出了瞭望室的門。

搞什麼？嘴裡嘀咕著，巴納吉別無他法地轉向米寇特那邊。只是坐在面對窗戶的長椅上，米寇特仍舊不與巴納吉對上視線。就讀於私立學校的工廠廠長女兒，那個對工專學生來說太過耀眼的活躍自信家，現在卻判若兩人似地消沉。

機動戰士 鋼彈 UNICORN
MOBILE SUIT GUNDAM UNICORN

忽然間，巴納吉回想起之前抵在背後的柔軟感觸，這使他不只是感到尷尬，更有一股難以待在此處的窒息感盤據到了胸口。搓弄並不覺得癢的鼻子，巴納吉的視線逃到了窗外，並且緊緊地握住放在膝蓋上的手掌。

「真是不得了啊，你們竟然能從軍艦逃出來。」他試著以聲音填補這段空檔。「巴納吉你才是呢……」這麼答道，才以為對方隔著玻璃反射和自己對上了目光，米寇特馬上又垂下頭，

「……對不起。」

「咦？」

「我是說米妮瓦……奧黛莉的事。只要我沒有告密……」

巴納吉已經把這件事忘了一半。自己的胸口被米寇特像是一直想不開的表情刺中，巴納吉將身體轉向她，並擠出模糊的聲音說：「怎麼會呢……」

「非道歉不可的反而是我。竟然讓妳和拓也捲進了這種事情裡頭。」

「可是……」

「是我們自己要跟過來的。你不需要道歉。」

「再說，搞不好也算是我慫恿巴納吉的啊。」

不知道是不是心情多少開朗了一點，在嘴角露出笑容的米寇特說道。巴納吉則不解地眨

「這麼在意她的話，就去搶回來啊……我在公寓的屋頂上這麼說過，你不記得了嗎？」

像是一年前的記憶那樣遙遠，腦海裡回想起一個禮拜前發生的事情，巴納吉覺得自己緊繃的胸口鬆緩了些許。「對喔……」這麼低喃的嘴巴自然地笑了出來，巴納吉將苦笑的臉孔轉向窗戶。「我真笨，講了那樣的話。」說著，站起身的米寇特也將身體靠向窗戶那邊。

「不過呢，既然已經幫過她一次，就要負起責任幫到最後喔。就算擺著一副堅強的樣子，那個女孩子心裡還是很難過的。」

伴隨著往常的語氣，總算將視線朝向自己的米寇特這麼說。儘管她的話聽起來才像在逞強，但帶有米寇特本色這點是不變的。「我知道。」答畢，巴納吉注視起窗外的宇宙。感覺到胸口的牽掛解了開來，眾星的清冽光芒也讓他的身體覺得舒坦暢快。

「不知道他們有沒有順利抵達地球？」

「有利迪少尉陪著。沒問題啦。」

巴納吉回答低聲說道的米寇特，目光凝聚在窗戶那端的黑暗中。馬上就要航進靜止衛星軌道了，但位於艦首方向的地球從這裡還看不到。看不見月亮，也看不見宇宙殖民地的光，只有無邊無際的黑暗充塞於外頭。

起眼。

即使以光速也無法測量完，和宇宙相形之下，就連廣闊這個字眼都會顯得渺小。現在人類的生活圈只限定於月球與地球之間，儘管如此也已十分寬廣了。若是被拆散在地球和宇宙兩地，想將彼此生活的環境視為同一個世界都會覺得困難而有隔閡。人原本就是築根於大地上，並藉此認識距離與空間的生物，而從人類開始將宇宙充作生活的場所算起，則只過了一百年而已。

要是沒有成為新人類，的確填補不起來這段空缺。可是，才經過一百年左右，人類真的就能得到進化嗎？哈桑大夫說，突然的變種是有可能的。如果自己正是這種例子，就可以感受到前去地球的奧黛莉的存在了──

「你的眼神真像大人呢。」

側眼偷看巴納吉的米寇特低語般地說出口。沒有馬上聽懂話中的意思，巴納吉沉默地回望她。

「竟然可以想得這麼開。感覺好像已經不是人家所認識的巴納吉了呢。」

「是這麼嗎……」

被人這麼一說，巴納吉雖然也察覺到自己對於利迪這個人幾乎什麼都不了解，不可思議地，他卻沒有不安的感覺。根據在這艘戰艦錯身而過的印象，以及在戰場上背對背時的感覺

——對方似乎是個「在直覺上合得來」的人，如果這種朦朧的感覺能相信的話，巴納吉覺得是可以放心交給對方的。根本來說，擁有米妮瓦名諱的她，本來就不適合待在聯邦軍的戰艦上。

要是利迪有打破局面的門道，巴納吉也覺得這樣反而能讓事態有所轉圜。

想要相信人與人的牽繫，信任對方的自己就要做下覺悟。先不論眼神像不像大人，這種心理在十天前的自己身上肯定是沒有的。是因為生息於體內的他人思維，已經包覆住自己的心了嗎？徒然地思考著，伴隨刺痛胸口的感覺，巴納吉同時想起了瑪莉妲的臉龐。「巴納吉……」米寇特輕戳他的肩膀，她的聲音又使巴納吉回神過來。

她轉向門口的視線前方，有拓也在。抱著三人份的咖啡軟管，面容緊繃地朝向巴納吉這邊的拓也背後，還有兩名高大的男子守候在旁。和其中一人對上了視線，巴納吉感覺到才剛鬆緩下來的胸口再度緊繃，他做好覺悟，等待對方開口。

「巴納吉・林克斯，我們希望你過來一趟。」

刀刃般銳利的目光不動聲色，塔克薩・馬克爾中校說道。「……是什麼事情？」不對這麼提問的聲音做出回應，塔克薩輕盈浮起的高大身軀朝巴納吉接近。

比瑪莉妲更像是人造物的那對眼睛，在巴納吉眼前綻放出冷漠的光芒。使力在就要被對方氣勢壓倒的身體上，巴納吉沉默地承受住了塔克薩的視線。

那時候，南方特有的艷陽在午後開始黯淡下來。「就是那個啊。」被毛瑞中將的聲音所催促，羅南・馬瑟納斯隔著窗戶的玻璃仰望起東方天空。

背向層層湧上的積亂雲，三道黑色的陰影正逐步浮現。它們在眼前越變越大，展露了可以辨識出是飛機的形狀後，便朝著下方的滑行跑道開始下降。

三架飛機中，羅南看過從旁包圍住中央那架的另外兩架。那是聯邦空軍的戰鬥機。應該叫TIN CODⅡ吧。這麼想著的時候，中央的那架突然放慢速度，羅南則不自覺地將臉貼近了窗戶。看似失速的那架機體在下個瞬間零零散散地崩解掉形體，隨後便重組為完全不同於先前形象的輪廓。

爆發性膨脹的水蒸氣化為薄幕，包覆住成為人型的機體。「德爾塔普拉斯」──那就是自己兒子「私自」開走的MS嗎？羅南稍稍調鬆領帶，並將目光注視在濃灰色的苗條機體上。早在一年戰爭前，吉翁公國軍的「薩克」昂首闊步於地球的那陣子，羅南便已看慣這種機身長達二十公尺的巨人身影。雖然不至於讓年紀突破五十大關的男人張口結舌，但飛機瞬

※

時變形為人型的景象仍舊值得驚嘆。在直接通過頭頂的兩架ＴＩＮ ＣＯＤⅡ旁邊，「德爾塔普拉斯」噴燃背部的主推進器，藉此一邊描繪出大幅度的拋物線，一邊逐步降落至地面。

它並沒有降落到一般的滑行跑道，而是降落在ＭＳ訓練用的著地點上。支撐巨大身軀的噴射火焰造成光影屈折，也讓距離兩百公尺以上的這棟司令塔的玻璃為之搖晃作響。

雲梯車、消防車及載有武裝警衛的電動車同時出動，一起殺到ＭＳ的著陸點。以推進器火焰烤焦炭纖鋪裝的著陸點，「德爾塔普拉斯」華麗地降落在提示了著地標誌的圓圈中央。

沉沉的一聲震動甚至傳到羅南所在的接待室，也讓擺在桌上的咖啡杯微微發出聲響。先將光束步槍收入背部的攜行櫃，人型機體跪下單膝。以此作結後，它似乎便停止了所有的動作。

那孩子能操作那樣的東西。將兒子的臉龐與粗獷的機器重合在一起，羅南湧上一股像是自豪，又像被人離棄的心情，「他做的事還真讓人傷腦筋。」羅南聞言回過身去。只見在制服胸前掛有排排勳章的毛瑞中將，把板起的凝重臉孔朝向窗外。

「擅自脫離戰線之後，還單身侵入地球的防衛線……因為前陣子的騷動，這時候的防衛態勢已經夠劍拔弩張了。要是應對時晚了一步，不知道會變成怎樣哪。」

方才還待在一起的上校為了監督收容作業，已先離開了房間。擔任幕僚的侍從官也與司令同行，所以面朝滑行跑道的這間接待室裡只有羅南與毛瑞中將而已。「我明白，這次得感

謝你的恩情。」羅南背向對方說道。從今天早上管家杜瓦雍衝進辦公室之後，已經過了五個小時。取消掉今天所有的預定行程，並為了相關各處的聯絡與調配東奔西走忙上半天，中將臉上完全就是一副人情做盡的表情，羅南沒辦法忍受繼續和這樣的他面對面。

雖說如此，毛瑞話中並無誇張。儘管馬瑟納斯的家名是有滲透進軍方，也沒道理會響亮到可以讓基層圖其方便，放過自侵入地球的可疑機體。要說防空司令部的當班軍官有先作確認是運氣好的話，羅南人剛好回到當地，並且還在自宅中迎接稍晚的早晨也是運氣了。如果狀況是發生在國會會期，連絡肯定會在祕書間轉來轉去，而「德爾塔普拉斯」大概連身分都無從確認就會被擊墜吧。

若要再順帶一提，這位毛瑞中將就待在北美的地利人和，肯定也算是幸運之一。「德爾塔普拉斯」曾一度被拘留在佛羅里達的甘迺迪太空港，之所以能將它叫來這個亞特蘭大海軍航空基地，大半也是仰仗名列最高幕僚會議的毛瑞中將之力。根本上，毛瑞為了躋身政壇的準備，整年有一半時間都與妻子滯留於地球，並勤奮地在各界擴展人脈，若是從這個角度來看，可以說幸運的反而是他。

在聯邦中央議會之中，握有宇宙政策主導權的最大部會──移民問題評議會。可以賣人情給評議會議長的機會，並非是俯拾可得的。「日後我再來聽取事情經緯。」接話的毛瑞精

明地強調了自身權能，另一方面，他的臉上也正訝異於降臨在身上的幸運。

「不過，這真的不是議長您指使的？」

「別開玩笑。要說前陣子的郵件也好，這次也好，對我來說都是青天霹靂。什麼東西不好惹，我那個不肖子竟然會和『盒子』扯上關係。」

羅南硬將直截了當的話語拋出，是為了觀察將打高爾夫而曬黑的毛瑞神色。毛瑞立刻環顧室內，隔著窗戶的反射，他隱而不顯地與羅南對上目光，惶恐回答道：「關於那件事，參謀本部也有疏失。」看到那瞬時軟化下來的表情，藉此再度確認到對方不適合從政後，羅南將視線轉回窗外。

「在幕僚裡頭，由畢斯特財團和亞納海姆養大的鷹犬不只一兩個而已。想實施非正規的作戰，槍口不可能會一致向外……直到看見寄給議長的郵件之前，您公子分發為『擬・阿卡馬』乘員的事，我根本不知情。」

「如果軍方能理解『盒子』的重要性就好辦。竟然會被財團唆使，要『擬・阿卡馬』單槍匹馬攻打『帛琉』……如果有動員隆德・貝爾全部隊，照理說就能封殺掉『帶袖的』了。」

「您說的雖然有理，但我們也不知道『盒子』到底是什麼樣的東西。為了連存在本身都不確定的東西，實在很難動用比那更多的戰力……」

機動戰士
鋼彈UC
UNICORN
MOBILE SUIT GUNDAM UNICORN

喪失了先前的傲慢表情，毛瑞露出化作公職人員的將官面目說。這男人是幸福的，羅南

心想。顛覆世界的「盒子」存在，能被人當成真假難辨的傳說比什麼都好。伸手摸摸開始明

顯下垂的下巴，羅南重新束緊鬆開的領帶，並且頭也不回地開口辯駁……『帶袖的』似乎已

經放棄「帛琉」了。」

「參謀本部了解這件事情的意義嗎？」

「當然。既然已經放棄了據點，新吉翁就有可能發動玉石俱焚的全面攻擊。為此應該要

強化防衛態勢——」

「不對哦。弗爾·伏朗托是個高竿的男人。如果在評估下沒能和聯邦勢均力敵的話，他

不會輕易捨棄據點。」

「不會吧。新吉翁現在的戰力不過……」

「還有『盒子』在。」

斷然說道，羅南直視毛瑞。毛瑞咕嚕嚥氣，並寄以懷疑對方是否認真的目光。

「UC計畫的MS裡頭，埋藏有開啟『盒子』的關鍵……我是聽說『擬·阿卡馬』已經

將其回收了，但肯定有被『帶袖的』裝設監視器。不要隨便對那架MS出手，趕快將它送到

『月神二號』比較好。」

「是嗎。不過……」

「被財團先發制人了，對嗎？」瞪向話鋒含糊的毛瑞，羅南追究。『帶袖的』也會追過去喔。要是讓他們先接觸『盒子』的話……」

「我會轉告本部。」

這麼迅速說道，毛瑞馬不停蹄地離開了接待室。儘管為時已晚，某種程度內毛瑞應該還是會付出努力，這樣才能讓自己有藉口說，該做的都已做了。即使職務上的直覺不靈光，這種人在維護自身立場時就是會發揮出特別的反射神經。「這樣就好。」羅南自言自語說道，再度轉向窗口。眼前是默默低下頭的「德爾塔普拉斯」，正被閃爍著無數紅色燈號的大群車輛殺氣騰騰地包圍住的光景。

雲梯車挪移至蹲跪的巨人身旁，讓車頂的舷梯接觸腹部的駕駛艙蓋。就在光影仍然因機體餘熱而搖曳扭曲的當下，為了預防萬一，看來只有豆粒大的警衛同時舉起步槍，瞄準駕駛艙。無線電應該有接通，但「德爾塔普拉斯」還沒有要打開駕駛艙蓋的跡象。理解到自己即使被槍殺也不能有怨言的立場——不對，應該是考慮到同行者的安全，才會如此慎重吧。

羅南不禁嘆息。恐怕是受到上司請託，自己的兒子才會寄郵件為孤立的「擬‧阿卡馬」求援。趕忙幫他安排好抽身的手續後，卻又逃回戰艦搞得人仰馬翻，擅自開走艦載機，直接

跑到了自己懷裡，還和吉翁的公主這種不得了的同行者一起。

即使擋下了媒體，眼尖的達卡居民可沒這麼好應付。幾天之內，事態就會在議員之間傳開，結果便是影響到評議會對於「拉普拉斯之盒」的決策。告發出有心人士對「盒子」的企圖，一邊則刻意與相關事件疏遠，沒想到自己最後還是靠向了風波中心。這就是「盒子」的魔力嗎，低語著的胸口隱隱作痛，羅南握緊交疊於身後的手掌。

利迪，你跑到了最不該來的地方哪——在感到窒息的胸口裡繼續低喃，羅南默默注視「德爾塔普拉斯」。腹部的駕駛艙蓋打開後，羅南看到舉起雙手的駕駛員從機內走了出來。已經三年沒見到面，但一眼就能看出是自己兒子的駕駛裝身影走下雲梯，並且在警衛們的注視下脫去頭盔。感覺到他的視線似乎看向了自己，羅南的胸口再度作痛起來。

※

在警衛們帶有殺氣的視線籠罩之下，利迪走下雲梯，然後步向電動車。吹到臉上的大氣濃厚而悶熱，這是肌膚熟悉的故鄉空氣。利迪攙扶著背脊雖已挺直，腳步卻顯得生疏的米妮瓦坐上電動車，他們正要被帶往「德爾塔普拉斯」背後的司令部。

忘卻重力已久的身體懶散而無力，駕駛裝的腋下則滲出汗水。米妮瓦似乎也是一樣的狀

況，她穿著沉重太空衣的身體深深地陷進了汽車座椅。聽說她小時候曾經在地球停留過一

陣，但對於出生在宇宙的宇宙居民來說，地球的重力實在叫人吃不消。由於構造上的限制，

宇宙殖民衛星的離心重力設定得會比1G再低上小數點幾位，就是這些微的差距，讓以為已

經習慣重力的身體變得沉重起來。

對利迪而言，這也是睽違三年嚐到的真正重力——不過，可以知道他的身體正迅速地逐

步在適應。風吹拂過寬廣的滑行跑道，蘊含有周圍草木與土壤氣味的空氣使細胞甦醒，漸漸

洗去了兩天以來走鋼索般的疲勞。比什麼都叫人舒坦地，環繞肌膚的這陣溼氣又是如何？殖

民衛星上絕對無法重現，這是南美洲的泥土與陽光孕育而出的濕潤空氣。我回來了，這種想

法突然湧上心頭，利迪仰望頭頂的藍天。沒被任何東西遮蔽，無限開闊的天空映入眼底，同

時掛在頸後釦具的頭盔也「叩」地發出聲響。

仲直脖子，利迪轉向背後。和坐在後頭的警衛對上目光，他在發覺聲音來源後便馬上挪

開視線。微微動了撞在頭盔上的步槍，警衛也將沉默的臉孔轉回正面。尷尬的空氣被風吹拂

而去，貼緊滑行跑道的輪胎橡膠味，刺進了利迪鼻子裡。

不知道是不是厚顏地用了馬瑟納斯家名號的緣故，自己和米妮瓦平安走到這一步了，但

還不是能夠安心的狀況。儘管警衛們表面還保有故作殷勤的一面，但其眼底仍舊看得出警戒敵對人物的神色。如果知道坐在身旁的就是薩比家的末裔，他們又會露出什麼樣的反應？無心地思考著，還是得看命令行事吧，利迪這麼自問自答，他收斂起方才輕率地轉過頭的心情。把對方當自己人的想法已經不管用了。軍隊這種死板的組織一分道揚鑣之後便無情分可言，既然自己已和他們產生對立，就得設法找到解決事態的途徑才行。感覺到重新扛起的覺悟之重，利迪默默地凝視逐漸接近的司令部大樓。

那是棟索然無味的四層樓建築，旁邊則有鄰接而立的管制塔。相連在滑行跑道旁的機庫那邊，則有穿連身軍服的整備兵包圍住拆解開的機體，而停機坪上的ＴＩＮ　ＣＯＤ Ⅱ則因為隔著擋風布的陽光正閃閃發亮。不管是這些景象，還是毫不間斷地響徹周遭的引擎聲，都是航空基地裡尋常無奇的光景，但這時候司令部前面卻鎮座著一項明顯的異物，隱約將緊張的空氣散發到了基地全體。

利迪和那異物目光交會。背對停靠在滑行跑道前的禮車，開始變得有些稀疏的金髮隨風飄動著，他正和引頸盼望的基地司令們一起看著這邊。儘管有預測到對方會命令自己移動至亞特蘭大，沒想到他本人真的會親自出馬迎接。載著不自覺地僵硬起身體的利迪，軍用電動車停到了司令部之前。跟在迅速下車的警衛後頭，利迪也踏上了睽違三年的大地。

自律著好似就要陷進地面的雙腳，利迪將視線朝向一件件並列的制服中，階級最高的中將。利迪併攏腳跟，一行過舉手禮，中將便保持著悶聲不吭的表情回了禮。基地司令們也做回徒具形式的敬禮，毫不掩飾臉上惹到麻煩的表情，他們望向利迪身後。包含了擋下這陣視線的意味，利迪伸手制住打算下車的米妮瓦。

異物──羅南‧馬瑟納斯沉默地看著利迪的舉動。即使所站的位置已從將官隊伍中退了一步，他位處沉重空氣中心的事實仍舊無可置疑。「好久不見了。」筆直走向對方，利迪發出面對上司時的語調。羅南有些疑惑地挪開視線，看向利迪背後：「就是這一位？」比利迪點頭的動作更早，米妮瓦悄悄走近他身旁並且開口：

「我是米妮瓦‧拉歐‧薩比，承蒙令公子的好意才能來到此地。」

毫無畏懼地，翡翠色的瞳孔直直望向羅南。宛若受其壓倒而重整自身威儀的，也包括周圍的將官。看到中將等人併攏腳跟，利迪嘗到了些許痛快的滋味，他重新望向在日照下閃耀著的米妮瓦臉龐。「我是羅南‧馬瑟納斯。」或許是承認了眼前出現的對象正是本人，伸出右手的羅南眼中，蘊含有一股黯淡的光芒。

「長途跋涉，您應該累了吧？待防疫檢查做完，我會立刻招待您到家裡。請往這邊。」

握過手之後，羅南望向中將那邊。中將看向基地司令，基地司令則看向侍從幕僚，視線

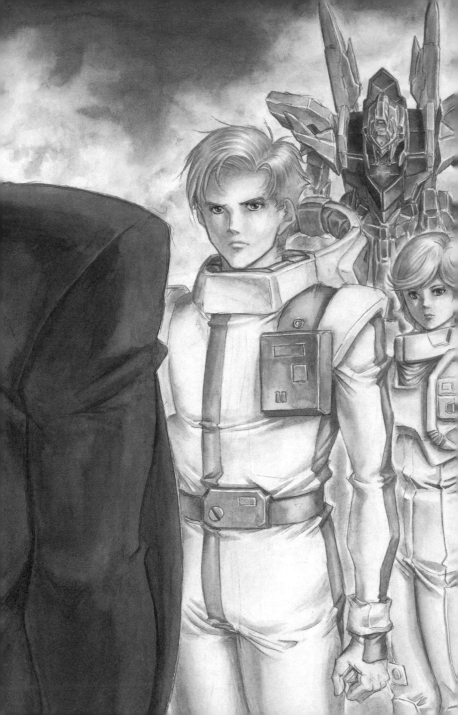

如此輾轉傳達下去，最後在警衛隊長身上打住。在隊長的催促下，米妮瓦開始朝司令部邁出腳步……與她交會過目光後，壓抑下想要陪同在旁的衝動，利迪面向羅南。

我可沒有做出什麼虧心的事，也沒有做出會玷汙家名的事情。我是在完成作為在場者應盡的義務與責任──抱著這兩天之間持續在心裡複誦的想法，利迪望向那對與自己顏色相同的眼睛。不多加理會似乎是察覺到氣氛不對而打道回司令部的中將等人，利迪開口：「我不會找藉口。」

「不管發生什麼事，我都沒有打算求家裡幫忙。但是，就只有這一次……」

「你所講的就是藉口。有話之後再說。快點去換過衣服。」

拋來聽慣的聲音之後，羅南轉身。嚴守事理，即使面對親人也不會為感情所動。總是只叫人說明結論與應對的方式，對於和過程有關的個別理由，則會毫不留情地切割捨棄掉。面對一如以往的父親背影，利迪化去了心中多少留有的感傷。「是！」搶在停住腳步的羅南轉頭前，利迪猶如對其生厭地敬了個禮並轉身離去。

我到底是在期待什麼？在這之後，自己明明得和這難纏的人針鋒相對，確保住米妮瓦的安全才行。感覺就像被人背叛了一樣，對於這樣的自己產生疑惑，利迪不禁光火著，走向司令部入口。刺向背部的視線隨即消失，禮車車門關上的聲音從背後傳來。此時，孤零零地跪

在滑行跑道那端，貌似手足無措的「德爾塔普拉斯」，正獨自待在潮濕的大氣底下。

※

「米妮瓦殿下到了地球？」

不禁鸚鵡學話般地重複了一遍，安傑洛・梭裴將目光落到記有緊急電報的紙片上。「這是透過共和國傳來的情報。」情報本部的侍從官這麼回答。

「靠著議員特權，有架聯邦的ＭＳ穿過地球的防衛線。米妮瓦殿下恐怕就在那上頭。」

「不會是聲東擊西嗎？明明要隱密地移送，卻特地將騷動搞大……」

如果情報是透過吉翁共和國送來的話，發訊來源應為潛伏於聯邦中央議會的新吉翁擁護者，或者是期望能有「安定的緊張」，而從軍需產業派出的遊說者。雖說是值得信賴的情報，卻只讓人覺得這是刻意要張揚出來而安排好的，選擇這種漏洞百出的移送方式，對方的目的為何？凝視著僅僅記載有片段情資的緊急電報，漂浮在「留露拉」艦橋的安傑洛，因為背後傳來的一聲「怎麼會」而轉向背後。

「這並非是為了引出我們，而放出的假情報。聯邦也有種種隱情在呀。」

這麼說著，翻飛起深紅制服的高大身軀蹬了地板，安坐到環顧艦橋全體的司令席上，接著說道：「艦長，『擬造木馬』的位置在哪？」一聽弗爾‧伏朗托這句話，坐在旁邊艦長席的希爾上校把手伸向扶手上的操作面盤。

「過不了多久，就要進入衛星靜止軌道了。若要前往『月神二號』，這航道倒很奇妙。這樣下去的話，他們會開進地球的公轉軌道。」

螢幕上，而迫在其後的「葛蘭雪」，以及「留露拉」潛伏於暗礁宙域的現在位置也陸續顯示了出來。放棄「帛琉」後過了兩天，「葛蘭雪」已經侵入地球的絕對防衛線，並且確實地迫尋著「擬造木馬」的動向。這表示敵人並未朝「月神二號」直進，而是要繞到地球的公轉軌道上。「他們果然是要前往指定的座標？」伏朗托低語，面具下的嘴角只獰笑了一瞬，隨即將視線轉向手中仍拿著緊急電報的安傑洛。

描繪出拋物線軌道，「擬造木馬」──「擬‧阿卡馬」的預測航道被投影在正面的航術

「要去叫陣嗎，安傑洛？」

突然接到對方拋來的話題，衝口而出「是！」，一陣電流竄過安傑洛的身體。踮了一腳附近的牆壁，安傑洛讓身體飄向通訊席，接著趕開了當班要員，操作起管制面板。距敵艦的路途長短、艦載戰力的效能與整備狀況，這些數據都被叫到了同一個畫面上，並基於可能實

施的作戰計畫開始進行試算。

「要是穿上腳鍊輔助噴射，在這個距離下，十小時以內就能抵達。不過會變成讓MS獨自行動的狀況就是了。」

要指派分散潛伏於暗礁宙域內的艦隊行動，所花的時間與資源都太多，更可能伴隨和聯邦軍全面衝突的風險。只把「擬造木馬」當目標，透過MS部隊進行集中突破便已足夠。問題在於交通工具，但只要在稱為腳鍊的輔助推進系統上裝備大容量的燃料槽，去程總是有辦法的。作戰之後的回收則交給「葛蘭雪」就可以了。

花不到三十秒便將試算結束，安傑洛導出結論。「好。準備出擊！」安傑洛隔著肩膀回頭望向立即如此說道的伏朗托。我們的心是相繫的，當這種確實的感覺湧上心頭時，「上校！」希爾插進指責的聲音。

「既然有『葛蘭雪』進行轉播，這裡也能收視到感應監視器的影像。我在想您是否有必要出馬。」

「守株待兔並不符合我的個性。再者，想讓『獨角獸』啟動NT-D，也得要有敵人作為引子。」

能完成這項任務的，除了裝上精神感應裝置的「新安州」之外，絕無他人。於言外如此

補足，早早蹬一腳司令席離開的伏朗托背後，有著表情半已放棄的希爾目送。「因為您是位於總帥立場的人物哪⋯⋯」對於拋來的嘀咕未顯介意，伏朗托發出貫通艦橋全體的聲音。

「如果米妮瓦殿下不在上頭，『擬造木馬』就算沉了也無所謂。解除拉普拉斯程式的封印之後，我方會再度將『獨角獸鋼彈』奪回。」

這是他宣告決定的聲音。瞬間，安傑洛腦海雖然浮現成為「擬造木馬」俘虜的瑪莉姐・庫魯斯的臉龐，但這不足以抑制他熱血沸騰的胸口。「是！」如此答話，他率先併攏腳跟。

「這次不會再落空了。程式所指定的座標，是個解開拉普拉斯封印再適合不過的地方。」

注視顯示於航術螢幕的座標數據，伏朗托說道。在場沒人有異議。拉普拉斯程式提示的座標——距離地球不到兩百公里，那個甚至不足以稱為宙域的低軌道空間，也是某項歷史遺物每天都會交錯過的位置。宇宙世紀開始之地，首相官邸「拉普拉斯」。百年前碎散的那棟建築如今仍留有一部分殘骸，並成為一種觀光的名勝，持續在低軌道上運行著。

據說能顛覆聯邦政府的「拉普拉斯之盒」，以及漂浮於絕對零度的真空中的，「拉普拉斯」的亡靈。連去推測兩者的關連都會讓自己覺得愚蠢，安傑洛斷定這是惡質的玩笑，即使如此，他還是因為油然而生的寒意而嚥下了一口唾液。顯示於螢幕上的「Ｌａ＋」座標什麼也沒說，只讓血一般的赤紅標幟繼續緩緩閃爍著。

2

宇宙世紀００７９，一月十日。這一天，天塌下來了。透過吉翁公國軍的手，有顆殖民衛星掉到了地球上。

為了將地球聯邦的命運比作沒落於舊世紀的霸權國家，這次的行動被命名為不列顛作戰。這顆砸在地球上的殖民衛星是吉翁獨立戰爭在同月三日爆發後，所做的第一次總結。從宣戰開始僅僅經過三秒，事前展開好陣勢的公國軍艦隊便同時發動攻擊，並且即刻殲滅了三處SIDE。聯邦軍則是因為突如其來的侵襲而顯得兵荒馬亂。冷眼旁觀急欲糾合戰力的敵手，公國軍著手於自軍的「炸彈」。他們搬運的正是做為「炸彈」的殖民衛星。

建設於地球與月球的重力均衡點——拉格朗日點的殖民衛星，只要在運行速度上稍有增減，就會脫離原有的均衡點。公國軍在選作「炸彈」的SIDE2「伊菲修島」上頭裝了核脈衝引擎。經過數小時的噴射，SIDE2的運行速度被抵銷，結果便是讓殖民衛星闖出原先的正規軌道，並開始進行自由落體運動。

成為重力俘虜的殖民衛星必須花上五天多，才會繞著月球運行完半圈，而後墜落地球。

理所當然地，聯邦軍傾注了全力要阻止此等事態發生，但依舊未能攻克伴隨殖民衛星而來的公國軍艦隊。對於當時還不知道MS的存在，就連米諾夫斯基粒子的戰術性運用都顯生疏的聯邦軍來說，比敵軍多出三倍以上的戰力優勢並沒有派上用場。

在一隻眼睛的「薩克」群守候下，殖民衛星的龐然巨體觸及大氣層。只要讓全長三十公里、直徑六公里以上的圓筒，以及隨附其上的三塊巨大反射鏡豎立起來，這樣的鐵塊要突破大氣層絕非難事。因為摩擦熱而烤得熱燙的殖民衛星化作質量甚鉅的火球，使得大氣層受到了前所未有的衝擊。剝落的外壁變成灼熱的流星雨降臨在地，而殖民衛星本身則是沿著黑壓壓地滿布於天空的烽煙軌跡，刻劃下它破壞的足跡。

對聯邦軍來說尚稱幸運的是，因為數日間的攻防，殖民衛星有出現損耗。在最初的預定中，殖民衛星是會直擊聯邦軍位於南美賈布羅的本部才對，但它從非洲上空闖進大氣層後沒過多久，就在空中分解了。殖民衛星的框體斷成三大塊，一塊掉到澳洲、一塊掉到太平洋上、還有一塊則是掉到了北美。以結果而言，賈布羅躲過了一劫，而聯邦軍也保住了在之後展開反攻的大本營，然而殖民衛星砸到地球上的慘禍卻不是這樣就能緩和下來的。

殖民衛星在變成大質量炸彈之後，據說其威力可以換算成中世紀時讓日本都市化為火海

去南極圈偏低的氣溫因為這場災害而一口氣攀升，除了讓全世界的海平面升高之外，海流異

海嘯與暴風蹂躪了地球全土一個禮拜以上，異常的氣象在之後六年也一直未顯平緩。過

暴風在全球肆虐，也讓地球的居民陷入混亂。倘若有世界末日，大概就是這副景象吧。

民衛星通過並掉進大氣層時的衝擊波與海嘯交互作用之下，使得有史以來首度出現的大規模

一。掉到太平洋上的碎片則引起了大海嘯，就連印度洋沿岸都因此出現極為慘重的災情。殖

儘管沒有落得與澳洲大陸一樣產生地殼變動的下場，北美大陸的板塊也毀滅了四分之

球整體的運行，使地球每小時的自轉速度變得比原先快上一．二秒。

來之後，所造成的一次傷害的一部分而已。畢竟在墜落的瞬間，殖民衛星甚至也影響到了地

百分之十六陷進海裡，總面積也有三分之一遭受到了毀滅性的打擊，但這僅是殖民衛星掉下

動了整塊澳洲大陸，透過造山運動噴出的熔岩更造成大陸東岸的形狀大幅改變。澳洲大陸有

九．五級的大地震，而這還只是開場。這場大地震在墨爾本留下震度九級的觀測紀錄，也撼

地的衝擊使得雪梨在瞬間消滅，這股衝擊貫穿進十公里厚的地殼，隨後便空前地造成了規模

與鄰近都市的攝影機拍下來，後世的人們也才得以知曉「天塌下來了」的恐怖瞬間。碎片墜

洲，它是以秒速十一公里的速度衝撞向雪梨的。殖民衛星鋪天蓋地掉下來的模樣，都被當地

的核子武器——廣島型原子彈的三百萬倍左右。斷成三塊的碎片中，最大的一塊落到了澳

常所造成的氣候變動更促使濕地帶與沙漠地帶擴大。疾病的流行與難民引起的暴動，都在戰後持續了好幾年。有一種說法指出，據估計已達二十億人的死者、下落不明者，其實一直到現在都還無法把握到正確的人數。

從開戰的一月三日算起，剛好經過一週。讓吉翁獨立戰爭有個轟轟烈烈序幕的一週戰爭，儘管破壞賈布羅本部的用意是失敗了，仍為公國軍帶來足以將戰爭持續一年的戰果。在這之後，又經歷了堪稱人類史上最大規模艦隊戰的魯姆戰役，公國軍開始對地球進行侵攻作戰。他們以設置於北美紐約的地球軍事本部為中心，逐步於全世界擴展本身的版圖。

塵埃噴湧至大氣上層，而後又化作流星雨降臨到地面上；昂首闊步於大地的，則是獨眼的巨人們。這副光景究竟讓地球的居民產生了什麼樣的印象，其實並不難想見。常識與價值觀都與自己相異的惡魔正在侵襲地球——他們所進行的破壞，是出生於大地的人類無法想像出來的。就這點來想，在地球居民眼中，侵略自己家園的軍隊簡直就像是「外星人」吧。

以國力而言，吉翁公國與地球聯邦有百倍的差距，面對這樣的對手，吉翁公國能選擇的戰略不算多。棄民政策曾是宇宙移民史的一部分，獨立自治的訴求一直以來被聯邦踐踏，移民至宇宙的居民過的是刻苦的生活。這些都是事實。即使承認行為本身還有量情的餘地，吉翁仍是史上最兇殘的殺戮集團，這項難以抹滅的事實將會留於歷史。

戰後，吉翁的殘黨再度實行了砸下殖民衛星的作戰。三年前用作礦物資源衛星的「月神五號」掉在西藏拉薩，如願摧毀了當時聯邦政府的首府。在這種無法無天的行為所招致的慘劇、深深刻入地球居民心中的創傷面前，宇宙居民的主張和立場都被模糊了。如今，為數眾多的懸浮微粒仍滯留於虛空，血一般為西沉太陽染紅的地球天空正是人類心境的寫照──

生長茂密的群樹覆蓋住頭頂，也遮去了漂浮於上的雲與天。

沿路的樹木各自伸展出枝頭，茂盛程度甚至也讓綠葉長到了車道之上。無窮無盡延伸下去的綠色迴廊是那麼的耀眼，米妮瓦將臉貼到車窗上，觀賞車外的風景。長有白色與粉紅色花朵的是山茱萸，從攀寄生上頭垂下藤蔓的應該是野葛吧？儘管上空還能看到殖民衛星墜落時所留下的爪痕，這裡仍保留有南美特有的植被。在溫暖氣候以及流於平緩低地的小河孕育下，含有豐富水氣的眾花群綠在陽光底下都顯得生氣蓬勃。

在亞特蘭大海軍航空基地結束了防疫檢查之後，米妮瓦坐上這台禮車造型的電動車已過了一小時半。即使四處都還遺留著戰災的痕跡，亞特蘭大的街景依然保留有大都市的景觀，而那些也都是老早之前就已行經眼底的景象了。現在呈現在米妮瓦眼前的，是一條蛇行於森林中的窄道。從穿越了有著玉蜀黍田連綿至地平線的地段之後，對向車道就連一台車都沒有出

現過，而零星散布的農家與民家也消失蹤影已久。說不定，這裡已經是馬瑟納斯家的私有土地了。將茂密蒼鬱的樹木聯想到劃清界線的牆壁，米妮瓦窺視起坐在旁邊的利迪臉龐。

沒有將目光放在流動於窗外的綠蔭，利迪寡言的臉孔只朝著正面。就和搭乘「德爾塔普拉斯」衝進大氣層時差不多沉默──不，比那還要再緊繃才對；而坐在利迪斜對面的羅南，也是一語不發地閉緊了嘴，完全沒有打算抬起投在在筆記型電腦上的目光。若提到在車上交會過的話語，也只有「媽媽呢？」、「她在瑞士的療養院」兩句。剩下的，就只有沉重而令人難受的寂靜橫越於他們之間而已。

這個場合並不適合隨便談論近況，米妮瓦也了解利迪一直以來不想去面對「家」的立場，但眼前的狀況卻讓她覺得，兩位男性若是完全沒關係的外人的話還比較輕鬆。這一股怪消沉的沉默究竟是怎麼回事呢？出了社會之後，彼此反而比陌生人更會注意到對方的缺陷，為了避免衝突，兩個人只好做出一道隔閡──難道父子關係就是這樣的嗎？對於在懂事前便已失去雙親的米妮瓦來說，這是件無法理解的事情，她忍住自己的嘆息，並把目光移回了窗外。綠色的迴廊逐漸褪去濃度，開展於橡樹叢那端的草原一映入眼底，都鐸王朝樣式的廣大宅邸便納入了眾人的視野。

玄關帶著一種希臘神殿的風格，還施有哥林特式的裝飾，而主屋自左右連接著三層樓建

築的外觀，看起來則和在「墨瓦臘泥加」所見的畢斯特財團宅邸相去不遠。兩棟房子都散發著歷經歲月的分量，綻放出一股從根本上就與吉翁的復古風情相異的存在感，不過，瀰漫在眼前這棟房屋的冷漠空氣又是怎麼回事呢？既深又久地紮根於這濕潤的大地，它看起來不會為任何人所動。對於居住在此的特權不做掩飾也不做彰顯，它看起來也像是不發一語地在進行威嚇，要外人對其低頭。到現在還無法習慣1G重力的身體忽然竄上一股寒意，米妮瓦將裏在女用罩衫下的手在胸前抱緊。

對宇宙之類的完全不以為意，就只是固執地守護著舊世紀傳統的宅第，以及居住於其中的特權階級的人們。哪會有與人彼此了解的餘地呢⋯⋯

「妳知道『飆』的故事嗎？」

利迪突然開口，而米妮瓦則根本沒有好好想過就點了頭。米妮瓦沒讀過那本書，但她知道那是中世紀時的古典文學之一，還曾改編成電影。利迪將視線挪到了窗外，並為米妮瓦做起說明：「這一帶就是那篇故事的舞台。溫暖的氣候、肥沃的大地，以及富甲一方的農園主人。這些繁榮都是由非洲擄來的黑奴所支撐起來的。」

從膝上的筆記型電腦抬起臉，羅南隔著老花眼鏡把目光微微移了過來。利迪面向窗口的臉絲毫沒有移動，他繼續用帶有自嘲口吻的聲音說道：「真是諷刺，對吧？」

「宇宙移民政策的始作俑者，也就是移民問題評議會的議長，竟然會住在靠奴隸制度建立起來的南美。」

此處的繁榮與復興，都是靠壓榨宇宙居民而來的物資才得以成立的——連小孩都能聽懂的風涼話讓車內的空氣更顯沉重，利迪不與羅南對上目光便閉起了嘴。羅南從鼻子裡呼出一陣不知是否為嘆息的聲音，跟著又把臉轉回筆記型電腦上。來回看了帶著同樣表情的兩名男性，米妮瓦重新體會一股難以自處的心情，她把視線移到色澤開始帶有紅暈的西方天空上。

穿過設在橡樹叢之間的大門之後，禮車開進了宅邸的中庭。幾乎同一時間，螺旋槳的聲音也行經頭頂，飛過上空的直昇機機影烙進了米妮瓦的視網膜。它們沿道理會返航到基地。

為了警戒是否有新吉翁的游擊部隊意圖將她奪回，這些直升機理應會通宵在此巡邏才對。除了在有機槍槍身挺出於機首的武裝直升機之外，還有幾名警衛正潛伏於宅邸周圍——只為接納自己這項異物，米妮瓦感覺到森林裡靜靜地散發著一股肅殺之氣，一邊也抬頭仰望近在眼前的馬瑟納斯宅邸。玄關前的三角屋頂上的鳥類雕刻裝飾，她花了一點時間才發現那原來是貨真價實的黑兀鷹。

家中的格調是否能搬上檯面，要靠管家的素質來決定。就這一點而言，管家來到停車處

迎接的身段，已經證明了馬瑟納斯家的格調並非虛有其表。

「您回來了。」對著深深行禮問候的老管家，利迪回應：「好久不見了呢，杜瓦雍。」

利迪的臉從抵達地球後一直緊繃著，直到這時候，才總算緩和了一點。被稱作杜瓦雍的管家短時間內都只是低著頭，不是很能看清楚他的表情，但連米妮瓦都從他顫抖的肩膀體會到一股感慨的情緒。狐假虎威的管家很常見，可以為了侍奉的家人打從心裡流淚的管家卻不多。

心裡明明有所感，他卻不會擅自闖進雇主的私生活，還能保留有一定的距離並且中規中矩地隨侍在家人身旁。作用於他們之間的，是頂級家庭與頂級管家間才會有的磁力。

穿過拱門狀的玄關後，可以看到的是挑空的大廳，由二樓窗戶照進來的斜陽正反射於潔淨光亮的地板上。和外觀看到的一樣，房屋內部的格局與寬敞度和畢斯特宅邸並無太大差異。米妮瓦雖然是在失勢軍人的城寨被人扶養長大的，但她住的官邸要說是皇宮仍不為過。此處的格局倒不至於讓她感到畏怯，但歷經漫長歲月的樑柱、牆壁以及家具等物，還是產生了一股會使外人為之卻步的氛圍。

不同於古老而洗練的畢斯特宅邸，這裡所有的東西都在訴說著本身的歷史，讓人感覺到一種頑固地在抗拒變化的窒息感。在這個家長大的利迪，大概也體會到相同的感覺吧？甩開這種充斥於室內的空氣，米妮瓦的視線未曾停留在任何東西上，她只是追著持續走進內部的

背影。米妮瓦穿過了位於大廳左側的門，經過可供十人同席的餐桌，也就是餐廳，他們來到通往房屋深處的走廊。那裡是一條左右牆上掛有圖畫裝飾的畫廊，在光度調暗的照明之下，畫工精細到幾乎要讓人以為是照片的肖像畫就那樣排成了一列，等著眾人的參訪。

看了第一張畫之後，米妮瓦停下腳步。畫中人的膚色看起來混有複數人種的血緣，還長有一對熱情與理性參半的褐色眼睛，那是位年約六十的男性。米妮瓦雖然在歷史課看過這張臉幾次，不過，要是像這樣重新審視一遍，與利迪倒也有幾分神似。「這位是里卡德‧馬瑟納斯。聯邦政府的第一任首相。」羅南開口做了說明，米妮瓦只是一語不發地繼續仰望著那幅肖像畫。

「那邊的則是第三任首相喬治‧馬瑟納斯。他是我的曾祖父。在以歷史為題材的電影中或著作當中，他都被人暱稱為小里卡德就是了。」

微微一笑，羅南用目光為一直排到走廊深處的肖像畫做介紹。「第一任的里卡德不幸地遭到暗殺，但馬瑟納斯家的人仍然世世代代都位居於政府的要職。地球聯邦政府的歷史，也是我們家族的歷史。我們家族的宿命，就是要成為國家的棟樑……應該可以這樣說。」

話中並無自負或造作，這是陣只將事實陳述出來的聲音。陰暗的走廊在這時出現了一陣涼意，米妮瓦甚至看到不會說話的肖像畫也因此而發起抖，透過這番話，她覺得自己似乎明

白了這間宅子所散發的威壓感究竟源自何方。

體現出聯邦的歷史，馬瑟納斯家的先祖們在這條時空迴廊中排成了一列。就是這些人。

這群聯邦的守門人正因為自己這個異物的入侵而繃緊了神經。他們從上到下地瞪視著國家所遺忘的遺物，並將近於惡意的波動壓迫過來──

「他們就是靠著那種工作，才能夠生存到現在。」

利迪開口。米妮瓦回過了神，然後看向他的臉。

「將第一任首相連官邸一起炸掉的兇手，是被指為反對聯邦制的分離主義者沒錯，但事實如何卻沒有人能知道。也有人說，因為開明且奉行理想主義的首相會礙事，所以政府的保守勢力才是幕後主使。這和中世紀某個美國總統受到暗殺的理由是一樣的。」

仰望肖像畫的側臉透露出一股險惡，作為一族的末裔，同時也是叛逆之子的利迪在時空迴廊展現了自己的存在。將悶聲噤口的羅南置之一旁，利迪以僵硬的聲音繼續說道：

「官邸的爆炸恐怖攻擊……『拉普拉斯事件』對於聯邦來說，是個將分離主義者一舉掃清的好藉口。那時的口號是這麼喊的：『要記住拉普拉斯的悲劇』，別原諒卑劣的恐怖分子』。可悲的分離主義者隨後立刻被殲滅，聯邦政府也肅清了地球上的紛爭。在這段期間，我們馬瑟納斯家又做過什麼？我們向暗殺第一任首相的保守勢力靠攏，免去了讓整個家族被

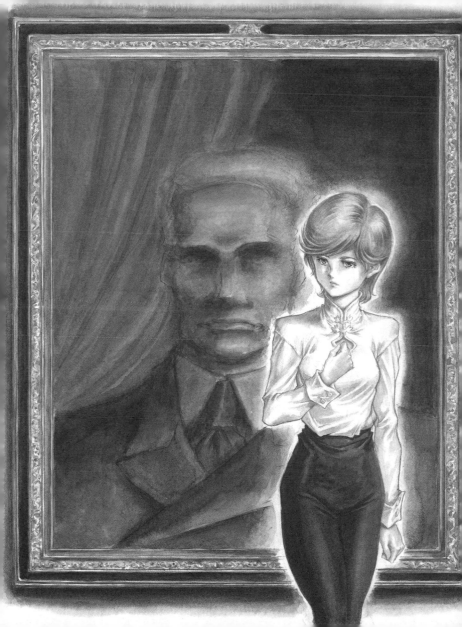

排除掉的危機。在副首相臨時就任第二任首相之後，得到國民壓倒性支持的小里卡德當選為第三任首相，更把身為殺父仇人的恐怖分子徹底斬草除根。這些都是編造出來的美事，以及編造出來的英雄。往後馬瑟納斯家的這二人則是……」

「你還住口！」

尖銳的一喝搖撼了時空迴廊，也打斷利迪跟著要出口的話。肖像畫們屏息守候在旁，當他們靜靜地注視著自己的末裔時，羅南將冷峻的視線投注到了沉默下來的利迪身上。

「你想說，世界是靠陰謀在運轉的是嗎？你無聊的書讀太多了。政治不是那麼單純的事情。還有很多事是逃走的你不知道的。」

利迪一句話也不說地背向了對方目光，他的臉龐看起來的確只像個頑固的孩子。孩子在和父親撒嬌，然後遭到斥責——現在的狀況說不定就是這樣。「米妮瓦小姐。」當米妮瓦漫無目標地這麼思索時，羅南的目光看向了她。米妮瓦則是略帶慌張地回望對方。

「即使詳細過程等一下才會聊到，我仍然該對妳隻身到此的勇氣表示敬意。我願意賭上本身名譽做出最大的努力，絕不讓妳遭受不當的對待。」

真摯，卻又銳利的目光蘊含於羅南雙眼，這道目光讓米妮瓦受壓迫的胸口悸動了起來。

「能聽到你這樣講，我很高興。」用著合乎立場的聲音回應，米妮瓦臉上露出客套的笑容。

「不幸的過去就讓它過去吧」，我期望事情在談過之後能往積極的方向發展。為此我也會不惜餘力地付出。」

米妮瓦一瞬間是想回以笑容，但羅南突然垂下臉，並且別開了視線。「但是，只有一點我希望妳能先明白。」對方繼續說下去的聲音，讓米妮瓦感覺到了一股寒意。

「即使是聯邦政府，也絕不是堅而不摧的磐石。我們馬瑟納斯家的人世世代代都必須守護聯邦，並且為其奉獻。這與吉翁這個國家體現在妳身上是一樣的。」

但我們沒能做到。羅南的說詞中夾有如此的苦悶，劃清界線的空虛感使他的胸口冷了下來。「爸爸……」利迪發出猶疑的聲音，但羅南不看他的臉，只是將眼光遙遙地投注到排列於陰暗中的肖像畫。

「聯邦還年輕。出生還未滿一百五十年，是個不成熟的國家。沒有人來……沒有人來守護它是不行的。」

　　　　※

就連在戰時，吉翁的佔領軍都放棄要接收馬瑟納斯家，由此可見，這間辦公室的確有許

多極具歷史價值的陳設。辦公桌是從上上一代就在用的，與訂作的書櫥是同一年代的傢俱，它們都已歷經了一個世紀。而在殖民衛星墜落時掉下來的吊燈，也特地找來了製造年份相同的零件來修復，直到現今都還吊在天花板上發著光。

在小孩的眼中，辦公室和相連的書齋都像是塞滿世界祕密的神祕空間——這個房間的大小是這樣的嗎？環顧了邊長各為七公尺的室內，利迪先是驚訝於室內與記憶中印象的落差，然後才回想起來，自己的確和辦公室生疏到這種程度。這個結論讓利迪苦笑了出來。

小時候自己曾出入過辦公室幾次，還坐在父親膝蓋上聽著偉大祖先的故事，曾幾何時，卻變得再也不接近這裡了。原因之一是自己長到了不會坐在人家膝上的歲數，而繼承下祖父地盤的父親，也以上議院議員的身分開始奔波繁忙。不過，最大的理由還是父親分分刻刻都按照行程來動作，把利迪本身和家人的存在都封閉在外的關係。

父親幾乎一整年都是在達卡的議員會館度過，回到家鄉之後又得四處遊走，去鞏固後援會的人脈、處理陳情、出席接踵而至的派對、或是為遊說而旅行。對於投資了各種基金，還必須兼顧家族企業營運的中央議會議員來說，家人不過是幫忙為世間風評做擔保的人質而已。父親之所以會接納自己與米妮瓦，也只是為了……這麼思索之後，利迪發覺自己的腦袋又差點激動起來，他輕輕搖頭，甩去了這些無益的思考。

冷靜下來。在心中這麼壓抑，利迪重新坐正於接待來客的沙發。好不容易才走到這一步的，自己卻開口頂撞父親，使得立場也跟著惡化了。與其讓親族的醜聞浮上檯面，不如先對其懷柔，再來判斷是否有利用於政治的價值——父親的行動從最初便已計算周到，正因為利迪了解對方個性如此，才會策劃了這一步險著。他知道自己沒有資格對這個家的氣氛感到煩躁，也沒有權力去批判父親。畢竟於此時此地，就連利迪本身都在依循著家裡的傳統，設法要以顧及政治立場的身段來處事。

時間是下午四點半。米妮瓦正在客房休息。指示自己到這間辦公室等他的父親，現在應該還在跟軍方和評議會進行連絡吧，他們八成會利用這段空檔協議出善後的對策。首先要確保米妮瓦的安全，並向上級直訴參謀本部對於「拉普拉斯之盒」的圖謀。懸而未決的事塞滿了腦袋，利迪一邊反芻著這些，一邊則想著自己該如何來應對。這時候，唐突響起的敲門聲讓他嚇得肩膀一顫。

父親沒道理會敲門。直到利迪想通這一點，說道「失禮了」的杜瓦雍已經開了門。擦得光亮的皮鞋不發聲響地挪步於絨毯，杜瓦雍將咖啡杯擺在接待桌上。聞到由咖啡壺倒出的咖啡芬芳，利迪覺得自己緊繃的神經舒緩了下來，他重新仰望幾乎可說是身代父職的老管家。

「謝謝。」利迪才這麼開口，杜瓦雍便垂下了白髮梳得服服貼貼的頭，發出哽咽的聲音說

道……「您沒事真是太好了……」

「真討厭。你講話都變成老人家的語氣了。」

「我的確是老了，徹徹底底的老了。您不知道，老爺他這次擔了多少的心……」

「老爸他也會擔心？」

「當然哪，畢竟家裡的長男是在軍中擔任駕駛員。每次我聽到新聞上的動亂，也都提心吊膽的。」

拿下了眼鏡，以手帕迅速擦過眼角的杜瓦雍一邊說道。「你講得太誇張了啦！」儘管嘴上這樣回話，被人戳中了三年份對家裡的不聞不問，利迪的胸口仍不會平靜到哪去。他以咖啡就口，避免對此多做發言。「會嗎？」杜瓦雍皺縮的臉龐微微泛起紅潮。

「利迪少爺，我只在這兒跟您說，老爺他身體的狀況其實並不是很好。」

「……還是心臟的毛病嗎？」

「是啊。好像是因為再度遷都到達卡之類的事，這三年來，老爺都沒有好好休息……利迪少爺，我往後的日子也不多了，能不能請您回家裡來呢？」

這是出於利迪意料外的一番話。他用手調整了制服的領口，刻意不去看杜瓦雍微微發熱著的眼眶。

「我知道這樣的請求是踰越本分的，但老身我這輩子只求您這一次。請您幫幫老爺——」

「浪蕩子回家啦？」

一道完全不同的聲音忽然拋到室內，讓利迪與杜瓦雍同時將頭轉向門口。手還放在推開的門上，那名女性留著一頭修剪整齊的閃亮金髮，臉上正露出帶有惡作劇味道的笑容。

「姊……！妳也在啊？」

「當然囉。和某人不一樣，我可是把這裡當自己家的。」

一面回以不好判斷是否真的有意諷刺的話語，辛希亞·馬瑟納斯走進辦公室。瞥了一眼迅速退下身的杜瓦雍之後，辛希亞坐到沙發上，這也讓就要站起身的利迪再度坐回自己的位置。「過來，讓我好好看看你的臉。」一邊說著，她用兩手揪住了利迪的頭。如此的身段，以及光是露臉便足以讓在場空氣徹底轉變的天生手采，眼前的女性肯定是與利迪差了六歲的姊姊。「喔？你好像變得比較骨感了呢！」面對這麼開口的辛希亞，利迪回道：「姊你才是呢，有閒階級的夫人已經當得有模有樣了。」話裡一半是他老實的感想，一半則是懷念的心情，利迪把視線從眼前的面孔別開了。

辛希亞從小就被譽為才色兼備的佳人，於內於外都是眾人公認的社交界之花，而在另一方面，她還擁有著比人更嚴苛一倍而且先進的習氣。辛希亞從學生時代便已取得各式各樣的

執照，儘管周圍的聲音都認為她不是個會安居於室的人物，畢業後這位千金卻讓所有人跌破眼鏡，乾脆地答應了父親所安排的相親。之所以會這麼做，據她本人的說法是因為「我證明出自己能夠辦到，所以已經心滿意足了」的樣子，但一名女性願意捨棄掉人生中要多少有多少的選項，並且投身進血緣社會，心裡的想法自然沒有那麼容易道盡。不知道是不是讓政治的毒素染上了身，母親的人生有泰半花費在來往自宅與療養院，對於作為妻子或為人母都未能盡責的母親，辛希亞是反感的。歷經只因姓名與外貌就會被人吹捧的青少年時期，身為人姊的憂鬱與反骨性格反而顯得更根深柢固。雖然肯定是上述的種種環節重合在一起，才造成如此的結果，但辛希亞依舊未改本色，還保有心中的自由闊達；她就是這樣的一名女性。

利迪之所以能夠離開家裡，姊姊與姊夫這對新的支柱也佔了很大的比重。體面地穿著禮服，化著妝的臉上還散發有香水氣味的辛希亞，已經名副其實地成了馬瑟納斯家的女人。對於逃離家裡的利迪而言，姊姊的存在不知道該說是過於耀眼，或是讓人感到寂寞，總之，無法坦然與對方面對面就是他的真心話。或許是從某些地方察覺到這種心理，辛希亞認真瞧起弟弟坐立難安的臉，開口講出銳利的一句：「是杜瓦雞哭著求你對吧？要你回家裡來。」

「妳都在一旁聽到了嗎？」

「果然沒錯。就和我猜的一樣。」

在賊賊笑起的辛希亞背後，杜瓦雍垂下了戒慎恐懼的臉。這也表示，父親的身體已經虛弱到讓辛希亞隨口推測都能說中的地步了嗎？利迪感覺到胸口戳進一股冷意。「不過啊，利迪。你可以考慮看看嗎？」辛希亞跟著說出的話語，又讓他握緊了擺在膝蓋上的手。

「講到繼承，派崔克姊夫不是正在學嗎？我聽說他馬上就要出馬參加地方選舉……」

「也對啦。我會來這裡，也是為了那件事在做準備。就是要和老公一起在地上繞嘛。

可是，就算派崔克是入贅的，他終究不是馬瑟納斯家的人喔。」

辛希亞如此斷定的聲音，和父親的形象重疊在一起。「真讓人感到意外。妳居然會這樣講……」朝著站起身的利迪，辛希亞聳肩回道：「只要一頭栽到政治的世界裡，就算不想也會變成這樣嘛！」

「就因為個性是那個樣子，爸爸也不會對別人講出來，可是他的確是這樣希望的。如果就這樣讓派崔克繼承下家業，馬瑟納斯家守護了百年以上的地盤就會混進其他的血緣。老實說，派崔克也不是塊政治家的料哪。只要你肯回來的話……」

「我也不是那塊料啦！」

家中的空氣，那種令人不愉快的陰沉感會纏到自己身上。利迪發出撇清的聲音，並把臉背過了辛希亞。

「如果可以讓新的血統來繼承地盤，家裡的空氣也會跟著產生交替。姊妳也不喜歡吧？

這種陰沉的氣氛……」

利迪當然不是不懂辛希亞所想說的。姊夫生作地方有力企業的次子，如今則入贅於馬瑟納斯家，擔任父親的第一祕書，而這樣的他與野心之類的字眼卻可說是緣份淺薄。提到競爭的話，大概也只能把姊夫和體育競賽想在一起，於好於壞，他都是個好好先生。姊夫人畜無害的性格是適合入贅的，利迪明白他做為政治家一族的後繼者並不稱頭，更了解自己就是在這層認知下還逃出家裡，並且不聞不問。如此出乎意料的發展，應該也對父親的心臟造成了負擔吧，但利迪又能如何？就連原本活得自由豁達的姊姊都受到了感染，理所當然地開始將傳統和血緣之類的字眼掛在嘴上。利迪根本拿家裡這種陰沉的空氣沒辦法。

忽然展顏一笑，辛希亞輕輕戳利迪的額頭，說：「你一點都沒變呢！」這陣可以實際感受到親人溫暖的聲音，此時聽來卻令利迪心痛，他將無法正視對方的目光一直投在地板上。

「我問你，那女孩是叫什麼名字？」

「咦？」

「我是說你帶回來的那個女孩子啦。長得很可愛不是嗎？她是什麼人？」

第二次的出其不意，使得利迪的心臟跟著噗通作響。辛希亞以及杜瓦雍，都不知道他這

次突然返鄉的理由。他們並沒有注意到包圍家裡的眾多視線，還有遠遠傳來的直昇機螺旋槳

聲音是代表什麼。「啊，她是……奧黛莉‧伯恩啦！」利迪立刻回答。

「她是亞納海姆大股東的女兒，我和她是在觀艦儀式上認識的……」

「伯恩？這名字我倒沒聽過。」

歪過應該默記有百位以上資產家身家詳細的腦袋，辛希亞的眉頭只皺起一瞬，隨即她又

揚起嘴角笑了。

「哎，就當成是晚一點才享受的樂趣，你們兩個的關係我等之後再來問好了。今晚你會

住下來吧？」

「對啊」

「等一下我會把後援會的那群太太叫來，在這裡舉辦茶會。你就和奧黛莉小姐一起出席

吧。」

「我根本沒準備什麼能參加派對的衣服啊。」

「奧黛莉小姐要穿的我會借她。你穿那套軍服就OK了。會很叫座喔，對那些有閒階級

的夫人們來說。」

用手指戳戳利迪胸前的MS徽章，辛希亞轉向杜瓦雍那邊：「拜託你囉，杜瓦雍。」

「好的。我會叫廚師比平常更賣力招待。」微笑著回完話，杜瓦雍垂下帶有些許苦澀的臉。

「只要太太也在的話，一家人就能難得地在餐桌前到齊了……」

這陣感傷的話語，讓辛希亞也露出了混有苦澀的笑容。即使想去抗拒什麼，一家人曾在這裡共有的十幾年歲月還是不會變的吧？利迪的目光先是移到了斜陽照入的窗口，然後便有眼無心地望向掛在牆上做裝飾的全家福照片，而後，說著「她不在才是幸福的」的聲音插進眾人，又使利迪的身體為之一僵。

「要是讓她知道這裡的騷動，原本治得好的病也會治不好。」

走進敞開著的門口，那人不與其他人交會過目光，便步向了辦公桌。一邊自覺到鬆緩下來的胸口瞬時僵硬，利迪重整姿勢，並望向父親的背影。交互看過兩人之後，說著「這是什麼意思？」的辛希亞從沙發上站起身。羅南則隔著她的肩膀看向了自己的祕書。

「待會我再說明……派崔克，麻煩你了。」

聽到羅南意有所指的聲音，站在門口的派崔克也用沉重的表情回了聲「是」。看來已經有人和姊夫說明了事情的來龍去脈。朝轉頭的利迪輕輕舉起手，派崔克露出現階段所能做到的為難笑容，隨後便將視線轉向了辛希亞。「妳先過來……」似乎是感覺到丈夫催促的聲音帶有特殊的緊張，辛希亞一面留下有所眷戀的視線，一面回過身。

房間的陰沉感正逐漸提高。電話的聲音、祕書的腳步聲，以及從達卡傳來的耳語滲透進家裡，那種感覺正在讓波紋隱隱約約地擴散開來。自己就是因為討厭這種感覺才無法待在家裡，一方面再度確認到這點，利迪也接受了自己正是震源的現實，他持續將不語的目光望向父親。「讓我們獨處一陣子。有急事就交給派崔克。」一面對杜瓦雍交代，羅南坐到了辦公桌那端。杜瓦雍在回答「我了解了」之後，便退出了房間，最後留下的則是他關門的聲音，於是只有兩人的辦公室，便在此刻為令人窒息的寂靜所包覆。

「沒想到會在這種形式下和你面對面。」

打破這陣寂靜，羅南混有嘆息地開了口。藏住被先聲奪人的動搖，利迪立刻回道：「因為我一直都在逃避嘛。」對於不小心又用頂撞口氣說話的自己，他暗自咂舌。冷靜下來。對方是面子在軍方也能吃得開的中央議會議員。自己必須放下個人的情感，把該透露的實情傳達出去就好。先在就要受對方威壓的胸口裡咕噥過後，背對窗口的利迪重新直視向羅南。

「既然已經扳倒了家裡反對的意見進入軍隊，我本來是沒有打算要回來的。但只有這一次，我不得不這麼做。您也聽說過發生在『工業七號』的恐怖攻擊事件吧？當時我也在場。那件事並沒有和新聞所報的一樣——」

「我想講的不是這些。」

強硬地打斷話鋒，羅南直視利迪。並非憤怒，也並非藐視，只讓人覺得苦悶的那張臉慢慢垂了下來，羅南重複道：「我想講的不是這些……」一瞬間，利迪被腳底地板沉沉下陷的錯覺所惑，他握緊的拳頭也跟著微微發抖。

「收到你寄的郵件時，我很吃驚。沒想到你竟跟『盒子』扯上關係……」

被「盒子」這個字穿過了胸口，利迪覺得自己該傳達出去的話語都在此時雲消霧散。羅南則將背靠向皮椅，像是在仰望天空般地，他閉上眼。

「就算我先布署好，讓你能夠馬上抽身，最後還是變成了這種結果……真的只能想成是詛咒哪。這表示，你終究還是馬瑟納斯家的人。」

利迪不知道對方在說什麼。就連自己到底是面對誰在說話，也不太能了然於心。「爸爸……」利迪用沙啞的聲音低喃。羅南吸了一口氣並從椅背起身。他開口：

「利迪，你必須知道真相。」

注視著利迪的眼睛，羅南以不容置喙的聲音說道。背對紅色的夕陽，他的表情半已被陰影所遮去。

「這個真相，世世代代只傳承給馬瑟納斯家的直系男子知道。不管是你的阿姨、姨丈，或是辛希亞與派崔克都不知道。我原本以為，如果你走的是不同的路，就不用跟你說了……

既然事態變成這樣，你已經沒有其他的生存之道了。」

身體動不了。利迪明明想將這些話當成笑話一笑置之，隱約料想到事情會這樣發展的

他，卻不允許自己這樣做。利迪體認到的不只是政治的腐臭，他確實有知覺到某種更為忌諱

的存在。沒錯，所以他才從家裡逃了出來。加諸在家族身上的詛咒漸漸發酵，從這個散發著

陰沉空氣的家裡，有某種——

「救救我們。」
Save us

將交握的手掌抵到額前，羅南低語出這句。他發語的對象並非是神，以這根本不成句的

話語為引，羅南的口中開始訴說真實。這段自白來自於一名男性，他從最初就失去了可以求

取救贖的神明——同時，這個故事也講述了一個家族注定會成為弒神者的因果。

　　　　　※

「我不要！」

配合著聲音叫出的當頭，茶杯與淺碟的相撞聲在艦長室響起。坐在愕然眨眼的奧特對

面，塔克薩中校冷靜說道：「我並不是在拜託你。」

「本艦即將抵達拉普拉斯所指定的座標宙域。讓『獨角獸』在那裡啟動的話，便很有可能將新的程式封印解開。我也會與你同行。希望你能將『獨角獸』駕駛到該座標。這是命令。」

塔克薩連眉毛都沒動一下地說著，在他旁邊，康洛伊少校也拋來不容反駁的視線。從巴納吉被帶離拓也和米寇特身邊而來到艦長室之後，約過了數分鐘。巴納吉根本沒空閒去品嚐艦長自豪的紅茶，對方就突然提出了這番要求。因為要延後歸港的時程去搜索「盒子」，他們表示，巴納吉必須駕駛「獨角獸」來協助調查。先看過一個人倒著紅茶的艦長臉龐，再將視線轉回始終像機器人一樣面無表情的ECOAS隊長，巴納吉又抗辯：「為什麼我非得做這種事？」

「以現狀來看，能駕駛『獨角獸』的只有你而已。」

「只是要把『獨角獸』帶過去的話，讓其他MS來搬也可以吧？」

「如果不啟動主發電機的話，系統就無法確認狀況。非得要有駕駛員搭乘才行。」

接連封殺了巴納吉的反駁後，塔克薩問道「還有什麼問題嗎？」，並且投以看穿對方心思的視線。從塔克薩身上別過目光，巴納吉用含糊的聲音回答：「你也有看到吧？那台機體在『帛琉』變成了什麼樣子……」

「我只要坐上那台機體，就會變得很奇怪。我沒有自信能將它操縱好，也不想再坐上去了。」

「可是你平安無事地回來了。還讓那架四片翅膀失去反抗能力，也捕獲了機體跟駕駛員。這樣的戰果是相當豐碩的。」

「戰果？你說那是戰果!?」

巴納吉不自覺地放聲大吼，而在旁的塔克薩始終保持著冷靜。面對巴納吉的視線毫無動搖，他有條不紊地反問：「不然該說成什麼？」

「你還問我該說成什麼……總而言之，我已經受夠了。我又不是軍人，應該沒有義務要聽你們的命令啊！」

「你的確沒有那種義務，卻有責任。」

想像以外的話語穿進胸口，使得巴納吉的身體晃了一下。跟在抬起臉的巴納吉後面，奧特和康洛伊也把中了暗箭般的目光投向了塔克薩。

「你已經三度介入了戰鬥中。而且，是駕駛著名為『獨角獸』的強力武器。若有人是因此而獲救的，當然也有人會因此殞命。無關於敵我雙方，你已經介入並干涉到眾多人的命

運。所以你有必要負起這個責任。」

這是巴納吉從未想過的一番話。「我要怎麼做……？」直勾勾地回望提問的巴納吉，塔克薩回答：「把事情作到結束。」

「結束是什麼時候，你是要我戰鬥到死為止嗎？還是陪你們玩這種沒道理的尋寶遊戲玩到最後？」

「這是你該自己去想的。現在的你，只是想逃避眼前的困難而已。」

巴納吉的胸口之所以會覺得一陣刺痛，或許是因為他心裡也認為自己有被對方說中的部分。這不是能夠簡單承認的事，將目光落在冷掉的紅茶上，巴納吉有口無心地低聲問道：

「塔克薩先生……你就沒有感到迷惑過嗎？」

「你一直都保持著堅定，完全不會動搖……我實在沒辦法變得像你一樣。」

巴納吉無意諷刺對方。靠著刀子般銳利的剛直去劃分一切，即使被迫要接受偶然選下的結果，也依然不為所動。先不管巴納吉自己是否想變成這樣子的人，他覺得若能這樣處事的話，應該是比較輕鬆的。乾脆讓塔克薩這樣的人來當駕駛員，「獨角獸鋼彈」還更能毫無遺憾地發揮出性能才對。自己對任何事都沒有把握，就連區分敵我的方式也領會不到，這樣子根本沒資格拿起武器。巴納吉也不覺得自己會想再拿起武器——即使這樣會讓卡帝亞斯，也

就是自己的父親失望。

微微地抖了眼皮，塔克薩露出把話吞進口的跡象。預測著應該馬上會有立場堅決的反駁出現，巴納吉在這陣不自然的沉默中偷看了對方的臉。康洛伊只短短地窺伺過保持緘默的司令臉孔，跟著便立刻將視線轉回巴納吉身上，並且代為開口：「在戰場上感到迷惑的話，只有死路一條。」

「所以只能想著如何去遂行任務。隊長也是在履行自己應負的責任。所謂的責任，便是如此。」

「可是，會有人因此而死吧？是什麼樣的責任，非得要我去殺人？我沒辦法像你們一樣，可以簡簡單單地把事情分得那麼清楚……」

任務、義務、責任，這些東西在聯邦與新吉翁兩邊都有，兩邊都可以解釋為正義。心裡無處可依，只是保持沉默的話，巴納吉覺得自己似乎會因為恐懼而崩潰，這樣的情緒迫使他一口氣將想說的話吼了出口。

「怎麼會簡單！」眼看要放聲駁斥的康洛伊就要站起身，他龐大的身軀讓茶几撞出了聲響。比打算制止的奧特更早一步，塔克薩按住了康洛伊，並以冷靜的聲音反駁：「每個人都有有自己負起責任的方式。」

「你現在的狀況是很容易理解的。因為該負責的對象就近在眼前。我指的是你那些同學。」

一瞬之前的動搖已消失無蹤，塔克薩冷酷地繼續說道。帶著被人冷不防地講到弱點的心情，巴納吉擠出聲音確認：「你是說拓也與米寇特……？」

「即使回到『月神二號』，他們兩人的立場仍然相當微妙。他們的處置方式將會透過我們的報告與心證決定。能夠左右這一點的則是你的行動。」

「你們又想用人質來威脅嗎……」

「隨你要怎麼解讀都可以。你處在可以改變他們命運的立場。你最好先將這點銘記在心，再來選擇該怎麼行動。」

講完該講的話之後，塔克薩站起身，康洛伊則跟在他的後頭。即使是從制服之上也能看出他們結實的肌肉，兩個人的背影就那麼從艦長室離去了。巴納吉吐出累積而上的嘆息，並且交握住雙手。「哎，你也別這麼討厭他們。」將手伸向茶杯的奧特這麼打了圓場。

「他們的立場就是只能那樣子講話。而且，塔克薩中校並不像你想的那樣。他不是沒感情的機器人喔！」

一面以紅茶就口，奧特繼續說。巴納吉稍稍抬起頭，看起對方的臉。

「被命令用單艦攻打『帛琉』的時候⋯⋯老實說，我眼前是一片黑暗的。但是哪，塔克薩中校這麼說過。他把行動本身看成了救出人質的作戰。」

巴納吉聽不懂對方是在說什麼。面對皺著眉頭的巴納吉，奧特露出微笑道：「要救的人質就是你。」

「我們有欠你人情⋯⋯他還這樣講過。要是沒有塔克薩中校的氣魄跟主意的話，就不知道事情會變得怎麼樣了。我不會要你去感謝他，但對他多少有些認同也可以吧？人所該擔負的責任，塔克薩中校都很認真地在面對。」

也像是在說給自己聽一樣，奧特把茶杯擺回了碟子上。沒辦法馬上找到可回應的話，巴納吉再度低下頭。

「怎麼可能不迷惑呢？我並不是喜歡才多繞這趟路，也不覺得本部的命令是正確的。但是啊，跟這些想法擺在一起，所謂的責任又是另一回事哪⋯⋯」

　　　　　　　※

「從本部傳來了好笑的無線電。要我唸給您聽嗎？」

加瑞帝上尉這麼說著，從電腦螢幕抬起臉，但當他與來者對上眼的時候，便馬上收斂了嘴角的笑意。看來塔克薩是明顯地將心情表露在臉上了。為了掩飾被部下讀出心思的尷尬，短短說道「麻煩你」的塔克薩便與康洛伊雙雙穿過監控室的門口。

「……是。發訊者，宇宙軍特殊作戰司令部。收訊者，服勤於『擬‧阿卡馬』之ECO AS920部隊司令。對通告一四三〇進行補足。敵方追擊之可能性極大，應充分戒備。結束。」

被不禁露出笑意的康洛伊牽引，塔克薩的嘴角也上揚了起來。「真是段令人惶恐又受用的忠告。」聽到塔克薩苦笑著說，加瑞帝才露出了寬心的表情。

「特地來提醒這種不用說也知道的事……是什麼用意呢？」

「應該是有人想阻止我們進行調查吧。某些人打算盡早將『擬‧阿卡馬』叫回去，好把『盒子』的鑰匙納入軍方的管理下。可是就參謀本部的立場來看，他們也不能完全無視於畢斯特財團的要求哪。」

「於是就發出了這份派不上用場的警告，要我們依現場的狀況做判斷，是嗎？」

「只是買個保險罷了。藉此來表示他們有設法阻止過。」

塔克薩是覺得自己說得太過分了，但聳起肩說著「傷腦筋哪」的加瑞帝卻沒有露出在意

的樣子。先看過塔克薩的臉色，康洛伊插進一句：「通告就是通告。也將內容告訴729那群人吧！」

「按照預定，狀況會在二三〇〇開始。兩架『洛特』都能出擊吧？」

「是。我們與729的駕駛員都已經開始聽取作戰指示了。擬‧阿卡馬隊則會派出兩架『里歇爾』。為了以防萬一，機體正在實施大氣層裝備的換裝作業。」

「好。我們在低軌道執行任務的經驗也不多。上尉你也去聽取這次的作戰指示，好讓部隊間的配合狀況能夠萬全。」

咦？一瞬間塔克薩才訝異地將頭轉到康洛伊的方向，加瑞帝卻已回道「遵命！」並從座位上站起了身。抱歉哪，經過了以眼神這麼說著的康洛伊身旁，加瑞帝走出作為ECOAS指揮所的監控室。果然康洛伊也察覺到了自己的情緒嗎？心情上有一半感覺到扭怩，一半則感謝著老夥伴的用心，塔克薩嘆出在艦長室累積出來的一口氣。是什麼樣的責任，非得要我去殺人——一邊回想起那陣扎進胸口的眼神與聲音，塔克薩坐到操控台前面的椅子上。

「為了爭奪『盒子』，政府和財團還在角力……事情越來越顯得蹊蹺了。」

裝成沒看見塔克薩喪氣的模樣，康洛伊一邊倒起咖啡，一邊說道。塔克薩則從背後聽到他的話。

「我能了解卡帝亞斯・畢斯特想將『盒子』交給新吉翁的心情。被只顧自身安樂的政治家，以及攀附於既得權益的財團成員圍繞在身邊，的確會讓人想將一切攤牌，換個耳根的清靜。之所以選上『帶袖的』，單純是運用消去法求得的結果吧。在想把世界搞得翻天覆地的徒眾之中，還保持有接近軍隊的紀律與組織力的，也只有新吉翁——」

「康洛伊，你還記得在『甘泉』的作戰嗎？」

打斷了對方話鋒，塔克薩提起別的話題：「我不可能會忘掉。」

一會，康洛伊擠出低沉的聲音：「我一直到現在都還常作這個惡夢哪！夢到殖民衛星開了洞，小孩們的屍體還從洞裡飄出來……儘管殖民衛星實際上並沒有被打穿。」

閉上嘴之後，康洛伊動起原本停止動作的手。揮去在停頓下來時隨即湧上腦海的記憶，有一股想要早些迎向未來的焦躁從他肩上滲出。在那場作戰的時候，塔克薩從「洛特」車長席看見的那道太空衣背影和對方重合在一起，凶險的記憶碎片也從他腦中滿盈而出了。

為了收容於戰中、戰後劇烈增加的難民，聯邦於L2宙域建設了「甘泉」。那是一處將開放型與密閉型的殖民衛星相連在一起的難民衛星，兩種衛星不管是建構方式與直徑都互不相同，急就章地建造出的居住環境品質低劣，正可說是宇宙中的貧民區。這種地方要變成反

政府勢力的根據地，並不需要多少時間，在「夏亞之亂」之際，「甘泉」作為新吉翁的據點便有發揮其機能。接著，在紛爭結束之後，敗散的兵員組織起動亂分子，使得「甘泉」成了策畫後續恐怖活動的溫床。對當地來說，這樣的歷程是極其自然的。

SIDE國家主義因「夏亞之亂」而出現了復燃之兆，為了封鎖地球聖域化論批判地球圈的聲音，政府自然希望掃蕩吉翁的對策能收到立竿見影的成果。包含進這項因素，使得中央情報局抱持一股不同於平常的熱情，將恐怖行動的計畫查了個清楚，更派出剛起步沒多久的ECOAS做出因應。在「甘泉」某區的清潔工場腹地內，有棟廢棄大樓，恐怖行動的主謀者集團便是集結在該處，而ECOAS也實施了攻堅，並將其一舉殲滅。對於恐怖分子無須顧忌人權以及法律的保障，超出法律的罪惡，就該受到超出法律的制裁——為了隱而不彰地讓反政府勢力接收到聯邦政府的訊息，當時採用的是將大樓連恐怖分子一同「排除」的極端選項，搭乘有塔克薩等ECOAS920成員的「洛特」便攀附到殖民衛星的外壁。

他們以光束噴燈燒開外壁，並且侵入地層區塊的維修通道。將炸彈裝設在通過該當大樓正下方的共同管道後，藉由儲水槽產生的水蒸氣爆炸便能破壞地層，連帶促使大樓本身崩塌陷落。問題中心的大樓是一座已經決定要拆除的無人廢墟，就獨自落腳在新建的清潔工場一隅，無須掛念是否會有人在大白天接近。殖民衛星裡更有情報局的工作員在待命，從監視情

報的傳達到事後收拾，都可說是做好了萬全的支援態勢。只剩等待恐怖行動的主謀者集團聚集到現場，並讓些許電流流經引爆裝置而已。「狩獵」所需的裝置都安排得天衣無縫。作為目標的恐怖分子開始陸陸續續地集合於大樓，讓ECOAS成員了解到事前的情報是無誤的

——只有一點例外，有台校車在這時停到廢棄大樓前面，而前往參訪工廠的許多兒童也在玄關前下了車。

確認到最後一名目標走進大樓，事情隨即在監視班撤收之後發生了。如果那天工廠停車場的客滿是一種偶然，校車被誘導到目標大樓所在的空地，也同樣是偶然。若是硬要去追究責任的話，儘管事前便已把握會有工廠參觀的行程，卻沒向軍方提出報告的情報局的確有過失，但無論如何，潛伏於地下的塔克薩等人都沒有理由會知道這些。爆破行動照預定被實施，大樓在瞬間崩塌陷落後，跟著就被吞進了瓦解的地盤中。目標被數十噸的水泥塊所壓扁，校車也埋進了瓦礫底下。

三十七名兒童中，有三十人當場死亡，在送去的醫院中又死了三人。奇蹟般存活下來的四人則各自失去掉手與腳，留下了一生都無法磨滅的傷害，其中一人一直到經過將近三年的現在，都還沒恢復意識。即使是陷於腦死狀態，其雙親仍然無法放棄至今仍在持續長高的骨肉，據說他們每天還是會到醫院照顧自己的孩子。

這是隕石衝擊所招致的不幸事故，調查委員會如此做出結論。媒體針對突然降臨在幼童

身上的悲劇大書特書，事情始終只有追究到殖民衛星公社的管理責任，沒有報導言及大樓內

的十幾名男女。但在另一方面，這件事與聯邦特殊部隊有關的傳言也似假亂真地散布出來，

而ECOAS也在這之後被人冠上了「狩獵人類部隊」的綽號。針對潛在的動亂分子，聯邦

的訊息確實地發送了出去，更讓對方體認到想像以上的恐怖與憎惡。

專門殺人的狩獵人類部隊。從暗殺、誘拐、一直到殺害幼兒，它們是一個醜事做盡的特

殊組織——在這之後，ECOAS的成員又執行了許多見不得人的任務，被同屬軍方的其他

軍人所鄙視，沒有一名隊員是心安理得地在過日子的。「那是場悲慘的事故。」康洛伊低

語，塔克薩則無意去正視他的背影。

「那是情報局的疏失。我們根本束手無策。」

「也對。」

「我們面對的是會把殖民衛星或隕石砸到地球上的一群人。沒有先在那裡將他們一網打

盡的話，或許就會有更多的小孩遭到殺害。」

「是啊……為了多數人的安全著想，就不得不去容忍少數的犧牲。」

塔克薩用力在交握的手掌上，抱著吞下苦汁的心情，他編織出話語。「我們是聯邦這個

巨大機械裝置的零件。零件不會去期望任何事。只要遵從裝置全體的決定，去實行被交付的命令就好。直到哪天故障損壞為止……」

塔克薩突然想起了納西里的臉。那名擔任攻擊「帛琉」的先鋒，和整支小隊一起陣亡的ECOAS720部隊司令。為了那傢伙，以及在這場作戰中死去的部下們，塔克薩等人必須遂行確保「盒子」的任務──不管在這之後還得付出多少犧牲，讓身上扛下更多債。塔克薩告訴自己，他對這件事沒有懷疑，也不能有懷疑，然後便吐出了疲憊的嘆息。康洛伊遞給對方一只冒出熱氣的馬克杯，靜靜說道：「把任務徹底執行完，罪孽跟犧牲也才能得到救贖……那個時候，隊長您是這麼說的。」

「我相信這句話。」

請讓我繼續相信下去，康洛伊的眼中這麼訴說著。把馬克杯拿到了胸前，塔克薩看到自己的臉映照在漆黑液體的表面上，忽然，他陷入一種毛骨悚然的不快當中，更感覺到自己在發抖。

因為在那裡有一張男人的臉，他欺騙部下、欺騙自己，就連自己在欺騙人的事情都差點要忘記了。自己是要把這喝進去嗎？當手停頓下來的時候，記憶就會跟著湧現，為了逃離這種到死都不會消失的惡夢，自己還要繼續把這喝下去嗎──

「或許我是在逃避。」

想將馬克杯摔下的衝動找到了出口，變成這般的話語吐露而出。康洛伊的眼皮則是為之痙攣了一下。

「一直以來，我們都把現實吞進了肚子裡。要是不吞，就沒辦法繼續幹下去……那傢伙不一樣。他不肯吞，還繼續在掙扎。」

儘管顯露著動搖，卻還能直視自己並且質疑原因的那對眼睛。在腦海裡反芻起對於那雙眼睛的印象，塔克薩一邊說道。不知道是不是喚起了對同一雙眼睛的印象，康洛伊低聲吐出一句：「他還是個孩子。」

「因為不想受傷害，他把自己關進殼裡。那樣子是救不了任何人的。」

「或許是這樣沒錯。但是在我看來，我覺得那傢伙是在面對現實。」

塔克薩感覺到康洛伊嚥下了一口氣，正說不出話地面對著自己。塔克薩繼續把目光放在搖曳的咖啡表面上。

「正義會因為時局的風向而產生動搖。為了守護秩序，我們這樣的存在是必要的。把這種現實持續吞進肚後，我們自己也變成了現實。但是……」

坦白問一句，就算殺害小孩也得守住的秩序又是什麼？為永遠也不會醒來的孩子剪指甲

時，家長所懷抱的悲憤、還有將根本還沒開始的人生終結掉的罪孽，人都無法去償清或彌補，因為人並不是神明。所做的一切都不會得到回報，也沒有人會因此獲救。儘管明白這些道理，卻還是扼殺著自己，持續地說這是不得已的，如此不是只會讓自己漸漸成為真正的零件嗎？

吞下現實，然後持續將自身一點一點地分段出賣，從這層意義來看，自己這些人肯定也是關在名為大人的殼裡，而成了無知的生物。一邊嘆息，一邊窺伺變得沉重的心底，塔克薩自失於陰鬱而沉默的時光內。閉上眼，並且低聲說道「我不會說這是沒辦法的事」的康洛伊，則是緩慢地攪動起這段沉默的空檔。

「世界恆有改善的餘地。也會有抗拒現實，並且想要逐步改變世上的天才存在吧。但為了讓他們能對未來進行思索，還需要有人背負起名為現在的時間，繼續走下去。得去背負的，就是我們這群不幸與現實同化的無趣大人。」

不知道是不是在自嘲這樣說不像自己的作風，康洛伊微微笑了。有著背負現實並支撐世界的人存在的話，也會有人抗拒現實，並把希望放在看不見的未來。簡約說來，也就是均衡的問題嗎？如此領會的心中稍微變得寬慰，塔克薩總算有意抬起頭了。「抱歉，我了解了。」

塔克薩微笑回道之後，康洛伊則像是什麼也沒聽見地聳了肩。

自己已經做出了太多部隊司令不該有的言行舉止。繼續這樣下去的話，無益又無可救藥

地說著喪氣話的不是別人，正是自己，塔克薩不希望被納西里嘲笑。把視線從背對自己的康

洛伊挪開，塔克薩將拳頭抵在額上，藉此重新灌注精神。「還有，我講錯了一件事。」這麼

拋來的聲音，又讓塔克薩感到意外。

「我相信的，並不是隊長您說的話，而是隊長您這個人。請您順從本身的想法來行動。

我們會自己跟上您的身後。」

將沒有喝進口的咖啡擺在咖啡壺旁邊，康洛伊的視線最後只悄悄地和塔克薩對上一瞬，

跟著便走出了房間。連該說的話也想不出，塔克薩將目光落在一直拿在手上的馬克杯，並與

自己映照在搖晃液面上的臉照了面。

漣漪緩和下來，在形象連接起來之前，塔克薩一口喝下。加了鹽的咖啡，喝起來比往常

更鹹。

　　　　　　　　※

「有財團的船？」

受到微微皺眉的賈爾大個子所壓迫，「葛蘭雪」的艦橋顯得比平常還窄。一邊抓住船長席的靠背，並讓自己浮在空中的身體轉向對方，辛尼曼回答：「沒錯。」

「它是在二十分鐘前出現到低軌道上的。也沒做加速，只是穩當地做著遊覽式的飛行。

那艘叫『克林姆』的，是你們拿來運送美術品的船吧？」

布拉特與奇波亞各自坐在操舵席與航術士席上，在他們眼前，投影到窗口雷達畫面的「克林姆」亮點正閃爍著，維持在秒速八公里弱的軌道速度，對方已經快繞完地球的四分之一圈了。雖然地球軌道每隔三十分鐘就會有往返船隻來往，但是停留於低軌道上的宇宙船數量並不多。會做這種事的，頂多也只有人工衛星的修理業者而已。眼光未從沉默的賈爾身上移開，辛尼曼操控操控台，將其他的雷達畫面投影到窗口。

「我平常不會特別去在意這種事，畢竟是在這種節骨眼，如果他們有跟誰約好要碰頭的話，對方肯定就是這傢伙。」

任何船隻都可以接收到的，航道管理衛星的雷達畫面在窗上縮小，跟著擴大投影出來的，則是「葛蘭雪」的雷達所捕捉到的索敵畫面。「擬‧阿卡馬」的標示才出現到上頭，賈爾的臉色就變了。用了一句「慢著」叫住了沉默地轉身的高大塊頭，辛尼曼將鞋底的黏扣帶貼到了地板上。

「你打算上哪兒去？」

「我說過自己是以個人名義行動。不管畢斯特財團的船要做什麼，都跟我沒有關係。」

「這樣的話，是有什麼事讓你這麼匆忙？」

「我並沒有匆——」

說到這裡，賈爾突然閉上了嘴。將抵住他背部的自動手槍槍口用力一頂，辛尼曼心照不宣地指示對方舉起雙手，低聲強調：「抱歉，我們追『擬造木馬』也不是追好玩的。」

「把你知道的事說出來。要是你拒絕的話，就到此為止了。」

辛尼曼原本沒有要威脅的意思。被收容到船上過了十小時餘，這個男人完全沒離開被分配到的船室，也不打算說任何話，差不多有必要讓他說出真心話了。追在通過了靜止衛星軌道，開始接近向地球的「擬造木馬」——「擬‧阿卡馬」後面，用不了兩小時，這艘「葛蘭雪」也將航進低軌道上頭。就在這當頭，曾是畢斯特財團領袖心腹的男人，以及等在前頭的財團船隻卻湊到了一塊。只要無法證明兩者之間沒有互通訊息，就不能再讓賈爾留在這艘船上。

舉起兩手，賈爾緩緩轉向辛尼曼，他似乎也有確認到坐在操舵席的布拉特把手伸向懷裡的動作。呼了一口氣，他緩和下身上的殺氣，並張開口風緊密的嘴巴說道：「財團的那艘船，八成是瑪莎‧卡拜因包下來的。」

「瑪莎‧卡拜因……就是從畢斯特家嫁去亞納海姆公司會長家的那個女人嗎?」

「沒錯。她是卡帝亞斯‧畢斯特的親生妹妹。現在則是財團領袖的代理。她是我第一個該尋仇的對象。」

賈爾乾脆招出的聲音穿過辛尼曼胸口,讓他變得有些難以呼吸。爭奪「拉普拉斯之盒」的家族鬥爭,其來龍去脈便是如此——為了防止盒子流出,**妹妹殺了親哥哥。**

「……你要找的瑪莎,就待在那艘船上嗎?」

「不,瑪莎人在月球。待在『擬‧阿卡馬』上面的,則是她養的部下。『克林姆』大概是為了接那群傢伙才被包下來的。」

賈爾燃起肅殺之氣的眼光,讓辛尼曼打消了那是周到謊言的懷疑。他收起自動手槍,跟著又發出了確認:「也就是說,那架『鋼彈』也在上頭?」雖說「克林姆」算是小型的太空船,但仍有搭載一架MS的空間。賈爾迅速回答:「這可能性不大。」

「『獨角獸』是被軍方管理著的。就算是瑪莎,我也不覺得她能那麼簡單地將軍方的資產弄到手。」

「就算對方是煽動軍方,打斷了我們與卡帝亞斯進行交易的女人?」

「就阻止『盒子』流出這一點而言,財團與聯邦政府有共通的利害關係。但現在不一

樣。『盒子』的存在不得其解，雙方的盤算也就出現了分歧。財團希望能維持現狀，政府則是想獲得漁翁之利。」

這一番話很好懂。聯邦覺得只有趁這個機會，才能收拾掉威脅政府的「盒子」，畢斯特財團卻不想從百年以來的既得利益上放手。先將「盒子」拿到手的那一方，就可以決定下個世代的利害關係，從這層意義來看，「盒子」是貨真價實的一塊寶，也正如卡帝亞斯所說，它藏有改變未來的力量。眼紅地追求盒子的兩者，一方是以政治力，另一方則是靠經濟力嘗試操弄聯邦軍，「擬造木馬」也就只好隨著雙方之間的角力奔波了吧。我們新吉翁在這一場爭奪戰中扮演的角色，差不多是個錦上添花的旁白。「原來如此哪！」辛尼曼撫弄起下巴上的鬍子。

「我搞懂在暗礁宙域叫戰時，那個小鬼之所以會貿然出擊的理由了。只要能破壞作為鑰匙的『鋼彈』的話，就可以守住『盒子』的祕密。那是瑪莎養的手下安排出來的。」

「沒錯。但那只是退而求其次的計策。要是『獨角獸』破壞掉的話，瑪莎也無法抵達『盒子』的所在。」

他的疑問：「知道『盒子』所在之處的，只有宗主賽亞姆，以及每一代的當家而已。」

「這又是怎麼回事？」發問的是布拉特。賈爾看向對方，像是在朗讀詩篇一般地回答了

「瑪莎如果想風光地成為當家，就必須將『盒子』拿到手。」

就在艦橋所有人都說不出話的時候，賈爾先補了一句：「當然，我也不知道『盒子』的所在。」就相信他吧。如果他知道盒子的下落，就能更直接地去威脅瑪莎才對。腦袋裡多少是撥雲見日了，辛尼曼重新仰望賈爾的臉。

「所以『擬造木馬』會航向座標宙域，也是瑪莎指示的了？」

「大概是。她打的算盤是要在『獨角獸』被運送到『月神二號』之前，先獲得『盒子』情報。你了解我焦躁的理由了吧？」

賈爾直直望回來的視線裡，正散發出著急的神色。辛尼曼為此眨起了眼。

「為了把瑪莎的部下跟調查結果帶回去，那艘船才會被派到這裡。要是您悠悠哉哉地等到調查結束的話，會讓我報仇的線索逃掉。」

才把話說完，賈爾再度轉身。在對方跟著就要蹬地板前，辛尼曼抓住他的肩膀喚道：

「你一個人打算做什麼？」

「我要抓住瑪莎的部下，把她所做的事公諸於世。」揮去了抓住自己肩膀的手，賈爾朝辛尼曼投以銳利一瞥。「不管事情會不會馬上被人抹消，這樣的打擊已經足夠將瑪莎從財團代理領袖的位子上拉下來了。沒辦法守住主子的我，要用這種方式來做個了結。」

「你要怎麼抓她的部下？是要用『艾薩克』直接去和『擬造木馬』叫戰嗎？雖然有受到損傷，對方也還是現役的戰艦哪。」

「我有計策。」

不帶表情地說過之後，賈爾又背對了辛尼曼讓身體飄到了賈爾的去向之前，並且擋住門口。

「這樣的話，我也告訴你這邊的狀況。『擬造木馬』上有我們想帶回來的人。」

「你是說米妮瓦・薩比嗎？想找她的話，人是已經被移送去──」

「不對。要帶回來的是我的部下。在與我方的增援會合之前，我想設法將人救出來。」

米妮瓦被帶到地球的情報，辛尼曼已經透過「留露拉」的簡報得知了。這時候，船裡也已收到報告，知道從「留露拉」出發的弗爾・伏朗托正往這裡接近。米妮瓦不在「擬造木馬」上的事實明朗化之後，馬上有了這次的出擊──其目的是可以推想而知的。那張面具底下的眼睛，根本就看不見瑪莉姐。一定要在「擬造木馬」被擊沉之前，設法將她救出來才行。

「……就聽你說的吧。」

窺視過彼此眼底的想法幾秒後，賈爾回答。只在一瞬間感覺到對方與自己相通的特質，辛尼曼又將心思擺到了當下的優先課題上，他直視不動聲色的賈爾眼睛說道：「在這之前，

我想先確認一件事。」

「你說政府的勢力想趁這個機會奪走『盒子』，他們到底是何方神聖？」

賈爾滿臉訝異地皺起了眉頭。「他們是與財團分庭抗禮，打算將軍隊變成私有物的一群人。敵人的敵人就是同伴，用這道理去想的話，或許他們是可以利用的。」辛尼曼緊迫盯人地說道之後，對方的嘴角忽然一咧。「這是做不到的。」這道語音敲打著辛尼曼的鼓膜。

「那群人對你們相當反感。再怎麼說，他們也是UC計畫的發包者哪。」

奇波亞轉過受驚嚇的臉，插嘴道：「你說UC計畫，就是那群人製造了『獨角獸鋼彈』嗎……？」一面回想起那架為了抹消吉翁而打造出的MS——那具新人類殺戮機器的惡魔面孔，辛尼曼冷靜地質問：「所以他們是？」賈爾則望向映在前方窗口的地球，然後開口……

「移民問題評議會。一直以來，決定著聯邦宇宙移民政策的最大保守勢力。」

※

「……就是說啊。聽說例任的首相，都擔任過移民問題評議會的議長。這不就代表……妳也知道的吧？」

舉起插在叉子上的油封鴨，巴洛夫人用著若有所指的目光，看向就坐於餐桌上的所有人的臉。儘管如此不雅的餐桌禮儀，會讓人想提醒她，是把這裡當鎮上的餐廳了嗎？但其他夫人卻沒有輕率地對此皺眉。化著妝的臉上露出附和的客套笑容，她們在長桌的一邊各自轉頭，並將分不出是羨慕或品評的目光投向了舉辦這次派對的夫婦。

「也不是所有首相都這樣嘛。」

應該是習慣於這樣的視線了吧。露出並非迎合也並非嫌棄的絕妙笑容，辛希亞‧馬瑟納斯輕描淡寫地編織出話語來閃避話鋒。在落落大方毫不怯懦的千金小姐外表下，馬瑟納斯家的長女時時刻刻都保持著明辨自身處境的觀察目光，年近三十的她，已有了歷經大風大浪的女主人風範。「哎呀，您又說得這麼客氣。」閃避這句阿諛的微笑中看不見躊躇，辛希亞順便也將目光掃向餐桌，沒忘記要留意所有人的酒杯是否有倒滿。

「不不不，還是請妳們就這樣想吧！要不然，做為女婿的我，大概會被壓力逼得喘不過氣呢！」

用了響徹餐廳的宏亮聲音，坐在辛希亞旁邊的派崔克為這個微妙的話題打下休止符。運動員般的高大體格與親切的臉孔，以及受到老人家歡迎的誠懇身段，都是派崔克與生俱來吸引人的特質沒錯，但米妮瓦對他的印象卻是「學得不錯」。入贅之前，派崔克便在羅南手下

工作，準備出馬參選地方選舉的現在，則是擔任公家要職的第一祕書，為了將來，他就是這樣一路被調教過來的吧。根本上，如果看得越是仔細，越能發覺到他並非渾然天成的部分，所以這之後是否能出人頭地並榮登達卡的中央議會，就要看他本人的資質了。現在的第一要務是要扮演好開朗的宴會主持人角色，並且搏取地方上的支持，不過，沒想到代表著地方勢力的夫人們所醞釀出來的空氣，竟是如此難纏。

B&D商會在戰後靠著復興事業竄起，而巴洛夫人便是該企業的董事長太太，她同時也擔任了婦女後援會的會長，以巴洛夫人為首，派對上還能看到陽光地帶地區復興協會的會長夫人、在南美仍擁有眾多信徒的新教教派牧師夫人、統領農業團體的農會會長夫人等等。近十名的中年女性圍在餐廳長桌邊，當她們被招待至權貴議員宅邸時，表面上都裝得客氣而惶恐，但這些人對自己應受到招待的立場卻是毫無懷疑的。向有望成為下任首相的上議院議員靠攏後，這些人一方面虎視眈眈地守候著施予恩惠的機會，一方面則也不留痕跡地展現出自己背後的廣大票倉；她們不時在顯露，自己的一念之間可以決定政治家的生殺予奪。一邊將社會的去向託付給政治家，若有必要的話，就以自己的手來操縱政治家就好——她們的丈夫毫不羞愧地抱持著這種想法，而眼前的夫人們正是此等傲慢的寫照。

吞下嘆息的胃袋變得更重，將鴨肉送進口裡成了件痛苦的差事。這就是奠基於絕對民主

主義的政治真相，所謂的主權在民，難道只是一堆一堆地去買賣選票而已？儘管有背誦過帝王學，這樣的刺激對於完全沒機會接觸真實社會的身體，還是過於強烈了，謹慎地解讀著在場的空氣，米妮瓦重新感覺到自己列席在此的微妙立場。

由於利迪之前都在和羅南進行交談，米妮瓦沒有空檔能和他先套好說詞，被辛希亞排山倒海的盛情所迫，米妮瓦只好以奧黛莉・伯恩的身分參加這場派對。和辛希亞口中輕鬆的家庭派對正好相反，招待的料理是法式全餐，紅酒則是一瓶被打開的80年代一級品，安排在餐桌周圍的侍者更多達六人。東道主本著自身的財力，讓攀高結貴的夫人們見識到了貨真價實的富裕，打算以排場壓倒對方的用意可說是明顯而易見。就連米妮瓦穿在身上的晚禮服，也是辛希亞在學生時代訂作的名牌服飾，她本人是表示「儘管已經褪流行了，只要穿的人好看就沒問題」，但提及正式的服裝，米妮瓦腦裡只會想到立領軍服而已，所以她根本分不出來其中的差異。露出肩膀與手臂的設計讓米妮瓦覺得難以適應，到頭來，她也不知道該如何去應對，只有聽著空虛對話的時間持續地在流逝。

「羅南議員的公子，也是位畢業於軍官學校的菁英呢。真是叫人羨慕。」

對於為自己倒紅酒的侍者未點頭答謝，巴洛夫人像是醉了地以高音量強調。比起眼前的地方議員參選人的未來，每次拿起餐刀，肥壯手臂就會跟著抖動的她，似乎還對現任中央議

員的私生活更有興趣。當羅南打過招呼便欲退席的時候，執著地想將人留下來的也是她。

「在我的親戚裡頭，也有人是當軍人的。」另一名夫人接過話題。

「不過他已經退役就是了，現在人是在亞納海姆集團擔任顧問。」

「哎呀。這樣看來，他果然也是位菁英分子囉。」

「利迪先生將來也會進入政界，幫忙令尊的工作嗎？」

辛希亞夫婦的表情瞬間僵硬，隨侍於背後的杜瓦雍也露出面容緊繃的跡象。就在夫人們的黏人視線集中於一點的時候，米妮瓦硬著頭皮將視線挪向旁邊的座位，窺伺起話題人物的臉色。

從一開始做了自我介紹之後，利迪就連一句話都沒說，到了這時候，他還是一副沒把周圍視線放進眼裡的樣子。擺著心不在焉的表情動起刀叉，也不將切好的鴨肉送進口。和羅南談過之後，利迪一直是這副模樣，他們應該是以相當惡劣的形式決裂了吧？就在米妮瓦這麼想時，辛希亞開口說道：「我弟弟他不行啦！」米妮瓦便把目光轉向了她。

「除了會駕駛ＭＳ之外，他的腦筋根本就不靈光。對吧，奧黛莉小姐？」

幫忙接個話──對方的眼底如此訴說著。沒辦法立刻講出話，米妮瓦只能曖昧地回了一笑。「這麼說來，你們聽說了嗎？又發生恐怖攻擊事件了呢！」某人的說話聲，再度讓米妮

瓦的心臟為之加速。

「對對對，是發生在亞納海姆的工業殖民衛星上對吧？據說是新吉翁的殘黨幹的哪。」

「宇宙真的好可怕喔。殖民衛星上面只要開個孔，所有人就死定了吧？那不是跟養在水槽裡的魚一樣嗎。光是想像我就會發抖了。」

「還有吉翁那些ＭＳ，是叫『薩克』來著吧？戰爭的時候它們也有來到這一帶，那種ＭＳ只有一顆眼睛，肩膀上還長著像針刺一樣的東西。實在不像人類會製造出來的東西哪。」

「畢竟他們是把殖民衛星和隕石砸到地球上的人嘛。不管是常識和想法，都和我們不一樣啊。」

「他們大部分都是父母兄弟全出生在宇宙，從來沒下來地球過的人吧？這樣說是有點直接啦，不過他們終究還是外星人嘛。對宇宙居民來說，地球根本和資源衛星沒兩樣。要是承認他們的自治權的話，誰知道發生什麼事？所以不好好管理是不行的啊。」

「一句話一句話都化成了利針，好似要扎入米妮瓦外露的肩頭。叮地敲了一聲玻璃杯，辛希亞以「各位太太」一句吸住眾人的目光。

「請避免帶歧視的發言。我老公會怕這是不是媒體設計好在套話哪。」

配合這段玩笑話，派崔克打了個哆嗦。哎呀，呵呵呵，夫人們則是跟著發出笑聲。小小

呼了口氣，當米妮瓦以盛著水的玻璃杯就口的時候，問道「奧黛莉小姐，您是哪裡人呢？」的聲音，又差點讓她嗆著。

「和亞納海姆集團有關係的話，我想大概是月球吧？」

「月球是個好地方呢。和宇宙居民不一樣，月球居民是有常識的。那裡重力低，對美容好像也不錯呢。我是在想，總有一天要到上面看看，但聽說坐太空船就要花三上天之後，又讓我拿不定主意了……」

沒辦法、也沒理由去配合對方的話題，米妮瓦將視線從列席於眼前的地球女人們挪開了。只要笑一笑敷衍過去就好──她懂。但是，米妮瓦沒有可以露給這種人看的笑容。這會貶低父親與母親，也是對於死去將兵們的褻瀆。種種話語在腦裡掀起波濤，當米妮瓦握緊膝上拳頭的剎那，叩地擠退椅子的聲音在她旁邊響起。

站起身子，利迪的目光不與任何人對上地朝向正面，不發一語便離開了當場。軍靴的腳步聲中壓抑著滿腔憤懣，也讓冷卻的空氣為之一震，深灰色的軍官身影才消失在門口那端，留在餐廳的就只剩夫人們目瞪口呆的愚蠢表情。

「我們有說什麼壞了他心情的話嗎？」

巴洛夫人問。朝著她那困惑與好奇參半的臉龐，辛希亞立刻說了句「對不起」來圓場。

「他似乎是在那場恐怖攻擊中看到了很悽慘的景象，從回到家之後就一直是這個樣子，請您不要在意。」

辛希亞一面說著，默問是怎麼回事的目光卻又朝向了米妮瓦。派崔克無意與米妮瓦對上目光，而她在重新面向一臉掃興的夫人們之後，就失去了追到利迪後頭的時機，米妮瓦只好拿起叉子。將鴨肉塞進早已失去食慾的嘴裡，當米妮瓦想將那硬吞進去的時候，「這麼說來，巴洛先生的公子不是……」辛希亞的聲音填補了這段空檔。

在座的空氣和緩下來，直到米妮瓦可以自然地離席，則花了近十分鐘。抱著消化不良的胃離開派對，她走在房子裡，想找出利迪的身影。

不知道是不是大部分的傭人都去幫忙派對進行了，房子一片寂靜。羅南應該是在辦公室裡工作，但在廣大的房子裡並沒辦法感受到他的氣息。從大廳走上樓梯，米妮瓦通過無人的穿堂而來到房屋角落，她在面對中庭的陽台上找到了利迪的背影。

這時候，柱鐘報出了時間，現在是十八點半。若是以格林威治標準時間來算，也就是在宇宙的話則是二十三點半。仰望了顯示有兩種時刻的數位時鐘，再度體會了自己待的是極為遙遠的地方，米妮瓦穿過打開著的門來到陽台。吹過庭院的風使得窗簾搖曳起來，桌子上某

本讀到一半的書則被吹過了好幾頁。

注視著染紅西方天空的殘照，利迪的背影一動也不動。飛往遠方的直升機聲音混在風聲裡，使得包圍住中庭的樹叢不穩地喧噪起來。仰望過天空由橘轉青，再變成深靛色的色階，米妮瓦嗅起開始潛藏有夜晚氣息的晚風氣味，說道「對不起」的聲音傳進耳朵，她看向正面。先將利迪沒轉過身的背影納入了視野，米妮瓦垂下臉答道：「你不用道歉⋯⋯」

「我覺得這就是現實。因為要是待在新吉翁，我是不會知道這些事的。」

或許是個不錯的學習機會。先是在沉重的胸口裡這麼低喃，但米妮瓦卻找不到能夠跨越這層偏見的話語，心裡湧現出相互理解不過是夢想的想法，她呆站在難以呼吸的無力感之中。「不是這樣。」這麼說道的利迪顫抖著肩膀，他牢牢握緊放在扶手上的手掌。

「我要說的不是這個⋯⋯」

被夕陽框出輪廓的肩膀，像是因哭泣而在發著抖。那不是只有和羅南談判決裂所能造成的情緒，米妮瓦有感覺到更大的絕望與喪失感。「利迪⋯⋯」如此呼喚對方的身體，在這時接近了發著抖的背影。

突然間，那道背影從扶手旁離開，利迪轉向米妮瓦的胸膛佔據了她全部的視野。被對方往肩膀一擁，整個人被拉向利迪的米妮瓦，就這麼讓他抱進了懷裡。

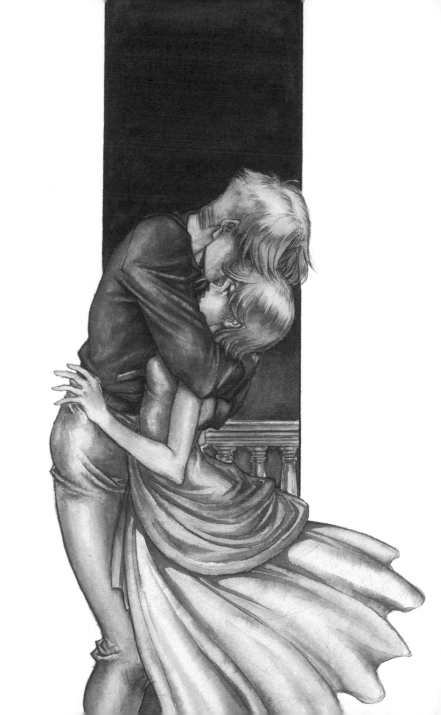

「對不起。我……我竟然把妳帶到這種糟透了的地方……！」

在抱住米妮瓦的手臂上用力，利迪朝她耳邊發出了這段像是要擠出全身的體液一般，潰不成聲的話語。米妮瓦想立刻推開對方，卻注意到自己找不到地方能施力，她抱著有些愕然的心情繼續感覺著利迪的體溫。

「不管發生什麼事，只有妳，我一定會好好守護住。所以請妳留在這裡。留在我的身邊……不要讓我孤單……」

帶有熱度的水滴掉在頭髮上，濡溼了額頭。他為什麼會哭呢？是什麼讓他感到痛苦？在這瞬間米妮瓦沒有不安也沒有嫌惡感，只是以全身承受住利迪發抖的身體，遲疑起是否要將手繞到對方的背上，隔著穿著軍服的肩膀，她仰望入夜的天空。

在厚實大氣的那端，米妮瓦看見星光在閃爍。那道星光比起在宇宙看到的更為柔和，卻又茫然而難以捉摸。

　　　　　　　※

用「吃剩的甜甜圈」來形容它或許是最合適的。直徑曾達五百公尺的環狀構造物在過去

有旋轉過，並藉此讓建築內壁產生和月球相同程度的離心重力，但原本呈現史丹佛環狀的太空站現在卻只剩下一部分的圓環，成了漂流於虛空的不滿一百五十公尺的殘骸。警示燈號在緩緩彎曲的圓柱上閃爍，它那迴繞於地球上空的模樣如果不像塊吃剩的甜甜圈，就是片鯨魚的亡骸了——其陰鬱的程度甚至令人聯想到腐壞到半已露出骨骼的亡骸。

「拉普拉斯」是嗎？」

「聽到『拉普拉斯之盒』的名稱時，最先會想到的的確是這裡……」

跟在奧特的自言自語後頭，蕾亞姆以緩慢的聲音附和。兩人視線前方有著艦橋的主螢幕，投影於其上的則是「拉普拉斯」的殘骸。九十六年前，隨著宇宙世紀的開始而碎散崩解，這棟首相官邸和第一任首相一起成了太空的藻屑，眼前便是它幾經風霜後的模樣。因爆炸的衝擊力而加速，「拉普拉斯」曾一度迴繞於既長且廣的橢圓形軌道上，接著，在受到長年的重力干涉後，它又回到原本的運行軌道，俯視著地球。

儘管「拉普拉斯」是個大有可能成為航線障礙物的巨大太空垃圾，鑑於它在歷史上的價值，政府決定對其採取保存的措施，於是，這項史蹟便與啟用數不下五百的人造衛星一起保留在兩百公里的高度上了。它的公轉路徑是通過南北縱軸的兩極軌道，公轉所需的時間則是九十分鐘，這樣的縱向運動再配合上地球公轉時的橫向運動，「拉普拉斯」在二十四小時內

幾乎就能巡迴完地球全境。平心而論，這種不繫根於特定地區或國家的路徑的確很合乎首相

官邸的形象，但「拉普拉斯」的速度至今還持續地在減退，也有人預測，再過數年它就會掉

落到地球上。當然，到那個時候，「拉普拉斯」應該會在事前遭到分解，而大量的細小碎片

也會在大氣層便燃燒殆盡吧。

歷史的教科書當中一定會刊載有「拉普拉斯」的照片，但若不是這方面的研究學者的

話，也不會對它多做審視。從近百年前的恐怖攻擊事件算起，軍方大概也是頭一次到此進行

調查。「真像在胡鬧呢！」面對如此撇下一句的蕾亞姆，奧特並無異議，聳肩說道：

「我和妳有同感，但事實上，拉普拉斯程式所指定的座標就在這裡。緯度0、精度0，

高度兩百二十公里。『拉普拉斯』的殘骸每天肯定都會通過這裡一次。」

在地球重力能夠發揮出強大作用力的低軌道上，物體是無法恆常地停留於一點的。既然

「盒子」漂浮於指定座標這一點，就沒辦法忽視會定期通過該處的「拉普拉斯

殘骸與「盒子」有關的可能性——倒不如說，根本沒有其他該調查的對象。「你說的對，但

是……」蕾亞姆重新將苦澀的眼神轉向「拉普拉斯」的殘骸。

「如果『拉普拉斯之盒』真的就在那裡的話，這已經不是『丈八燈塔照遠不照近』一句

話可以形容的了。簡直像個惡質的玩笑。」

「就是哪。從小學時的社會科參觀以來，我還沒靠到這麼近的地方過呢。那就是宇宙世紀開始之地，名聞遐邇的『拉普拉斯事件』的史蹟……當時介紹員是這樣做介紹的。」

現在，戰艦所處的高度約為四百公里，和「拉普拉斯」之間的相對距離則為八千公里。

「擬‧阿卡馬」正要掠過宇宙與天空的邊際，逐步接近向本身與「拉普拉斯」的交錯點──這麼確認過現狀的奧特，又被「到我那個時候，它已經從參觀路線上被剔除了」這麼一句給嚇了一跳。

奧特與蕾亞姆同時轉過頭。他們看到了穿著白色重裝太空衣的亞伯特，他正用單手提著手提箱站在那裡。

「受你照顧了，艦長。副長也是。」

連個客套的笑容也沒露出來，對方猛地伸出手掌。為了接送亞伯特等亞納海姆公司的人馬，有艘太空船已經開到了將與「擬‧阿卡馬」進行接觸的航道上。只與蕾亞姆側眼瞥了彼此一下，亞伯特意外規矩的態度不得不讓奧特咬牙忍住苦笑，他握了對方的手，一面回應道：「我們也是……這種口是心非的話我可講不出來哪！」

「因為你的關係，我們吃盡了苦頭。你這張臉，我短時間內大概是忘不掉的。」

奧特不是在講挖苦話。只要曾經一起度過站在生死界線上的一個禮拜多的話，就算是亞

伯特這張臉，多少也會讓奧特產生些感情。臉頰一顫，亞伯特立刻抽回手，說著：「沒辦法親眼看著調查進行，是很遺憾……」他轉移了視線。那不是在掩飾自己的害臊，感覺到對方肥厚的臉皮似乎隱瞞著什麼，奧特若有所思地皺起眉。

「我會祈禱這艘戰艦的武運昌隆。那麼，告辭了。」

抬起臉說過之後，亞伯特連好好對過視線的空間也沒留下，就這麼踹了一腳地板。他直接穿越了艦橋門口，並和等在門外的部下們一起前往電梯的方向。在這趟航程中，對方應該也有了不少的感觸。忘卻掉微微湧上心頭的不安感覺，奧特目送那八成不會再看到第二次的背影，卻聽蕾亞姆說道：「真是詭異呢！」

「之前明明那麼執著於『盒子』的他，竟然會在沒看到結果的情況下就離開艦上。」

「畢竟他一直在出錯嘛。大概是被卸去職責了吧。再說，調查結果也會透過參謀本部傳到亞納海姆的耳朵。他終究只是個侍奉權貴的下人而已。」

「原因只有這樣嗎？」

沒將眼光從亞伯特離去的門口挪開，蕾亞姆低聲接話。奧特則望向了她的側臉。

「參謀本部准許俘虜與其同行的意圖很讓人在意。雖說是趁著這趟下去地球，順便讓亞納海姆的人把俘虜移送到北美的收容設施。但竟然會把移送俘虜的任務交由民間的船來辦，

這種事平常根本不可能出現。本部究竟打算怎麼處置她呢？」

「表面上的理由，是說『月神二號』上沒有照顧強化人的設施。」

「還需要什麼樣的設施？她可是傷患喔！該不會打算送她去NT研……」

NT研——也就是新人類研究所。一面因為惡名昭彰的人體實驗場名稱而心頭一冷，奧特答道：「妳想太多。NT研老早就關閉了才對。」但蕾亞姆卻用一點兒也無法接受的表情說：「若是這樣就好。」

「再怎麼說，這裡都無法為她提供充分的治療。也只能交給——」

艦體微微傳來震盪，讓奧特吞下跟著要出口的話。一道藍白色的推進器火光在這時滑過艦橋窗口，並且逐步融入展露出夜晚面容的地球輪廓之中。是第二波的MS部隊開始被射出了。

「羅密歐010，離艦。」美尋報告的聲音，隨後便從靠右舷的通訊操控台傳了過來。

「跟著請ECOAS920進入離艦程序。RX-0，至第一彈射器。請跟在ECOAS920之後離艦。」

在這一個禮拜內，美尋作為通訊員的架勢已經變得有模有樣，在她的聲音催促下，映於多面螢幕的MS們各自採取了被指定的行動。深褐色機體上標有920部隊編號的「洛特」，在這時以MS型態前往了右舷的第三彈射器甲板。RX-0——「獨角獸」那白皚的機

體則搭在電梯上，正要從MS甲板被運送至中央的第一彈射器。

右手持專用的光束步槍，左手則拿著盾牌，「獨角獸」是以標準裝備出擊的，但這時還有一具筒狀的裝備被固定在它背包的掛架上。那應該是超級火箭砲吧。為了收集機體數據，整備班那裡曾有連絡，他們希望「獨角獸」可以帶著這項由「墨瓦臘泥加」回收來的專用裝備之一出擊。

未知的狀況搭配上未知的MS，就事實而言，駕駛員是被當成了實驗用的白老鼠。即使是大人也都會想逃避這樣的狀況才對，一邊這樣確認著，奧特隔著美尋的肩膀看向通訊螢幕。被頭盔的面罩所遮住，他無法看見駕駛員坐在駕駛艙時的表情。

「總算願意搭上去了嗎……」

咦？對於蕾亞姆疑惑地望向自己的臉，奧特並未多瞧。他重新將腰桿坐挺於艦長席上，並把臉朝向正面。就在他看過了螢幕旁的數位時鐘，確認現在時刻為二十三時三十分的同時，美尋開始與「獨角獸」通訊。

「聽清楚了嗎，巴納吉小弟？『擬·阿卡馬』目前正位於地球的低軌道上。空間機動的操作基本上是不變的，但你要時時將重力矩的影響放在心上。如果不保持在規定的速度的話，馬上就會被重力拖下去喔……」

※

　『我們並未確認到「獨角獸」具有突破大氣層的性能。要是有個萬一，你要先冷靜下來，然後向附近的僚機請求援助。「里歇爾」裝設有大氣層裝備，所以緊要時它可以載著「獨角獸」降落到地球上。但這是最後的緊急手段。你在駕駛時不要把目光從速度表上移開，也別忘記確認僚機的位置。聽懂了嗎？』

　這只是把事前的講習重複一遍而已，哪有什麼懂不懂的？將心裡頭的抱怨壓抑下來，回答「是」的巴納吉從三面儀表板上確認了機體的狀態。上次戰鬥時損傷的右肩與左腳已經完全修好了。氣密、動力、操作類都沒問題。能源效益也保持在規定值以上，確認過這些之後，巴納吉讓機體前進，並望向艙門開放那端的虛空。才看見被深沉夜晚包覆的地球，並將鑲於其輪廓的星光納入視野，美尋宣告『ECOAS920，離艦』的聲音便響徹周遭。

　「洛特」從右手邊的第三彈射器輕輕浮起。ECOAS的可變機種比一般的MS還小上兩圈，是故這種規格外的機體並沒辦法藉由彈射器來射出。就在小個頭的機體點燃噴嘴，一步步地移動向舷外的時候，轉換為 wave rider 形態的「里歇爾」從後接近了。裝備上大氣層

內使用的飛翼組件，變得更像飛機的wave rider協調起相對速度，而「洛特」則從袖口伸出

萬用手臂，藉此緊緊抓牢了「里歇爾」背面的握柄。

推進器火光一閃，將「洛特」載在背上的「里歇爾」頓時遠去。在此同時，美尋告知

『RX-0，裝設於彈射器』的聲音傳來，巴納吉便讓機體的兩腳接合至拖鞋狀的彈射器上。

這是他四度啟動「獨角獸」，但讓彈射器射出倒還是第一次。緊繃的雙手重新握起操縱桿的

瞬間，之前在心裡凝聚的某種想法突然抬頭，一秒鐘之前連想都沒想到的話從他的口中說了

出來。

「那個，美尋少尉。剛才很對不起。」

『了解。RX-0，航道淨空。請發進。』

冷淡的聲音，使得巴納吉的胸口龍罩上一股被人捨棄的空虛。望向通訊視窗，巴納吉看

到美尋和其他機體進行通訊的僵硬表情，而背後傳來一句「不要私下交談」，又讓他覺得自

己像是被人打了頭一下。

「艦載機會以秒為單位射出。通訊員沒那個空閒分神到多餘的事上面。」

安坐在設置於線性座椅右側的輔助席，塔克薩擺出的表情正像是一台等待射出的機器。

駕駛的是不知道什麼時候會失控的MS，坐在旁邊的則是不通情理的機器人。審視起眼前沒

辦法再更糟的情況，巴納吉有一瞬間曾經問起自己：為什麼在做這種事？「離艦報告你會吧？」一對於塔克薩強調的聲音，巴納吉答了一聲「了解」，他用著管他三七二十一的心情在腹部使力。

「巴納吉‧林克斯、『獨角獸』，要出擊了！」

倒數計時的標示指向0，站在彈射器旁邊的甲板乘員拉下導電桿。線性驅動的投射裝置便開始彈射般地前進，保持前傾姿勢的「獨角獸」機體隨即滑向了滑行甲板。

被壓在線性座椅上的骨與肉咯嘰作響，巴納吉一瞬間變得無法呼吸。在連眼球都要被其擠出的G力緩和下來之前，映於後方監視螢幕的「擬‧阿卡馬」早就已經變得又小又遠，巴納吉將操縱桿朝橫向倒下了些許。背部背包掛的是全長超過十五公尺的超級火箭炮，後腰群甲則裝備了預備的麥格農彈匣以及火箭砲彈倉，機體顯得比平常還要沉重。想到還會受重力矩的影響，將AMBAC機動的數值設定得比平常多上兩成應該是妥當的。以手動操作改變設定，也確認過雷射發訊的效能正常，巴納吉在塔克薩做出指示前，便縮短了與先行僚機間的相對速度。

自己正在習慣，哈桑說過的話在腦裡浮現，隨後消失。包覆於夜晚帳下的地球從巴納吉眼底行經，連名字也不知道的大陸則在黑暗底部浮現出了形影。

從「擬造木馬」分離出的機體標示開始與先發的機體標示拉近距離。它們掠過線狀顯示出的三次元地球，看起來正要直線向指定的座標前進。

※

「確認第五架機體射出。目前正逐步與先發的四機會合，並航向集結的軌道。」

坐在航術士席的乘員說道。隔著與奇波亞交換而握起操舵盤的布拉特頭頂，辛尼曼凝視有著複數標示移動的偵測器畫面，他問道：「是那架『鋼彈』嗎？」而乘員回答「未能確認。感應監視器沒有反應」的聲音，則響徹於轉換為戰鬥模式的「葛蘭雪」艦橋。

「畢竟感應監視器聽說是和ＮＴ-Ｄ一起啟動的哪。在獨角的狀態下沒辦法追尋到訊號嗎……財團船隻的動向呢？」

「已經航進與『擬造木馬』接觸的路徑了。若『擬造木馬』在這情況下減速至公轉的速度，雙方預計會接觸的時刻是在十分鐘後。地點在赤道正上方三百六十公里，東經十五度二十八分。」

……

沒將乘員的聲音全聽完，辛尼曼拿起通訊麥克風。「賈爾‧張，就和你聽到的一樣。」

辛尼曼朝著麥克風說道，並在船長用的操控台上打開通訊視窗。

「就算接舷作業大概會耗個五分鐘左右，這樣的行程在時間上還是很吃緊。會變成在兩艘船接舷的時候才找上對方，你可以嗎？」

『求之不得。』隔著面罩，已經坐進「艾薩克」駕駛艙的賈爾將目光朝向辛尼曼。『如果是在接舷中，要判別人員的動向也比較簡單。這樣我就能在最短的時間內捕捉到目標。』

雖然魯莽，賈爾的判斷卻是準確的。如果財團船隻的目的是接送自家人員的話，瑪莎的部下們肯定會聚集於接舷口的氣閘。比起漫無目標地在艦裡尋找，這樣理應更容易捕捉到目標。「了解。祝你順利。」辛尼曼說。賈爾則難得地客氣回答道：『也祝你那邊順利，雖然時間不長，還是受你照顧了。』

『彼此都能活下來的話，讓我請你喝一杯。』

「要是酒變成帶有吉翁臭味，我可不負責任哪！」

『凡事都有例外。……賈爾‧張，要出發了。』

隆地一聲傳來輕微的震動，將「艾薩克」由船尾懸架被放出的事實轉達給了眾人。點燃協調姿勢的噴嘴，並與「葛蘭雪」取好相對距離之後，頭部整流罩看起來像是頂巨大帽子的那架機體，便亮起了獨眼。只在虛空漂流過片刻，它讓背部的主推進器噴發出火焰，如今已

被尺寸大到能超出視野的地球吸了進去。

混在塗滿了半球的黑夜之中，「擬造木馬」正打算與財團的船接觸。在地球的絕對防衛圈內，而且還是貼近大氣層的高度的話，對方大概想都沒想到會遭遇敵襲。在艦載機前往調查「盒子」的現在就是機會——辛尼曼立刻切換了通訊頻道，並朝著手中的麥克風說道：

「奇波亞，拜託你了。」

「那傢伙靠近『擬造木馬』之後，你就開始聲東擊西。事情鬧得越大越好，要盡可能地幫他爭取時間。瑪莉妲應該是在戰艦的中樞，多少造成震動也不要緊才對。」

『我了解了……不過，我們能信得過他嗎？』

和懸架一起被拖到外面的三架「吉拉・祖魯」中，奇波亞人就坐在頭部長有劍型天線的那一架隊長機裡頭，他用著合乎本身個性的慎重聲音問道。對於有家人等著自己回去的男人來說，賈爾那連策略與保身都沒有餘地能介入的目光，似乎是費解的。沒去多想在部下與自己之間微微感受到的鴻溝，辛尼曼先是講了一句：「從腦筋笨的程度來看，那個男人和我們可以說是不分上下。」

「在笨拙的地方也很像哪。我覺得他是個可以信任的人。」

奇波亞也不算腦筋轉不過來的人。『我了解了。』在他回覆之後，辛尼曼又添一句「上

150

校一行人馬上會到達。還有提克威他們在等著，你可別胡來」，然後便切斷通訊，並將目光轉回了正面。由於艦橋全體傾九十度的關係，平常位於前方的窗口現在是看不見的。缽狀般覆蓋在艦橋前半部的主螢幕上，正開啟有偵測器畫面等等的複數視窗，可以看到投影在上的地球實景影像半已被這些資訊給遮住了。

在這項作戰中，賈爾將隻身闖入敵艦，並且同時確保瑪莉妲的部下與瑪莉妲——那個和自己一樣無處可歸的男人，究竟能幹到什麼程度呢？距離伏朗托部隊抵達的時間不到一小時，一邊對只能焦急等待結果的自己感到不耐，辛尼曼望向日與夜境界分明易見的地球。

公主人是否平安呢？努力地想避免去面對的疑問從藍色行星中浮現，更進一步地壓迫了辛尼曼沉重的胸口。

　　　　※

從高度兩百公里處俯瞰到的地球與其說是行星，倒不如說更像地表。要是一直盯著瞧，就會陷入可以直接這麼跳到地面上的錯覺中。

話說回來，那裡有著什麼樣的人？他們又過著什麼樣的生活？這些巴納吉都不知道。看

過機體導航系統的訊息的話，可以知道現在位於眼底的海是大西洋，橫躺在前方的陸地則是非洲大陸。還可以知道在海岸線那端有著細微光芒聚集閃閃發亮的，就是聯邦政府首都達卡的燈光，但也僅止於此。不管是吹拂於海岸的海風氣味，還是沙漠的炎熱或者真正的重力，巴納吉都沒辦法想像到。出生並成長於殖民衛星筒中的自己，首先就無法理解行星這種巨大的生命維持裝置到底是怎麼回事。光是待在那裡，為什麼這個球體就能夠無窮無盡地產生出重力呢？

灰色的雲脈浮現於夜晚底部，地球正把一語不發的臉朝向真空。在這大得嚇人的球體某處，有著奧黛莉的蹤影──把目光凝聚在流動於腳邊的海面，巴納吉把那和翡翠色的瞳孔重合到了一起，而說道「目前正接近向指定的座標」的僵硬聲音，又讓他把臉轉回到正面。

「三、二、一……即將通過指定的座標。緯度0、經度0，高度兩百公里。各感應器沒有反應。NT-D以及拉普拉斯程式，都未能確認到反應出現。」

一面操作著設置於輔助席前方的電腦，塔克薩口氣平淡地接連做出報告。這裡就是拉普拉斯程式指定的座標嗎？只表示了一瞬間的0，巴納吉從螢幕確認到馬上被切換成東經的經度數值，他抱著喪氣心情的環顧周遭。『了解，「史蹟」的軌道、速度並無變更。距到達指定座標還有T負一二三八。現在即將進入與機體接觸的路徑。』一邊聽著美尋回答的聲音，

巴納吉在全景式螢幕上開啟了各種感應器的視窗，並且重新審視起經過ＣＧ修正的外圍影像。對物感應器捕捉到的盡是圈內的通訊衛星，在肉眼所能看見的範圍內，就連一塊殘骸都沒有。將塔克薩說道「我們將從現在開始對遺跡進行接觸」的聲音擺到一邊，巴納吉試著仰望了位於頭頂的「擬・阿卡馬」。

位於高度四百公里的船體，從這裡看起來只像眾星中的其中一顆而已。至於接舷中的太空船，則連個蹤影都感覺不到，根本無法確定它是否真的存在。為了將亞伯特等等亞納海姆公司的人接回去，有艘太空船接觸了「擬・阿卡馬」。據說瑪莉妲也會坐到那上面，一起被運到地球上。無法察知她的思維，只能感受到沉重不安的巴納吉產生出一股焦躁。

在「帛琉」戰鬥的時候，自己原本能更敏感地去察知周圍的事物的。要說那時候的敏銳也好、那一瞬間的「共鳴」也好，難道都只是神經亢奮時所看見的幻覺嗎——

「你感覺到什麼了嗎？」

塔克薩問。面對他這種更像是超能力者的敏銳直覺，巴納吉回答「沒有……」的臉慌張地擺回了前方。

「透過感應裝置，機體的系統可能會直接作用到你的身體上。即使是些微的變化也要報告出來。」

對方一如往常的機器人語氣，讓巴納吉的胸口堵上一陣不快，他覺得自己也被當成了一個零件。在被人指示之前，巴納吉便握起操縱桿並讓機體旋迴至接觸路徑上，他刻意以能夠聽見的音量自言自語道：「做這種事的我們，簡直就像笨蛋一樣。」而塔克薩鋒利到甚至能發出聲音的視線，則在這時扎進了巴納吉的後腦。

「『盒子』到底是什麼？長成什麼形狀？又有多大？那是會在這種地方飄來飄去的東西嗎？」

「就是因為不知道，我們才會進行調查。你集中在操縱上就好。和遺跡接觸的機會只有一瞬間而已。」

斬釘截鐵，指的就是這種態度。忍下想要盡情讓推進器噴燃的衝動，巴納吉順著事先設定的導航系統操縱起機體。離開赤道的上空，「獨角獸」來到兩極軌道上。跟在朝北方大大地畫出一道弧度的「獨角獸」後頭，各自載著「洛特」的兩架「里歇爾」也沿著地球表面畫出了弧度。

速度表的數值陣陣上升，原本保持在兩百公里的高度表刻度也一併開始提高。要是噴燃過頭，將會達到脫離的速度，讓機體跑出軌道。在低軌道上必須恆常保持於秒速七・七八公里的速度，而遺跡——「拉普拉斯」的殘骸運行於兩極軌道時，也是保持在同樣的速度。想

要接觸到那個，就必須離開赤道上空，先充分抵銷掉到目前為止蓄積的運行速度，再一邊縮短彼此間的相對速度與高度，一邊將機體重新開回到兩極軌道上才行。一直待在指定座標上等殘骸抵達的花招是行不通的。停留於一點，意即和地球自轉速度的相對速度變成0的話，機體馬上會成為重力的俘虜，而落得被拖下大氣層的結果。

必須毫不間斷地和地球的強大重力打交道，這就是低軌道任務的麻煩之處。要是不遵守事前設定的接觸路徑，並照著時間排程發揮出機動性，就無法和「拉普拉斯」在指定座標上做接觸。而且「拉普拉斯」每天只會經過那裡一次，也就是說每天只會有一次接觸的機會。

機會只有一次。塔克薩的話並非空穴來風，巴納吉慎重地操縱起「獨角獸」，讓機體靠向了與赤道交錯的兩極軌道。成為問題的遺跡尚未進入肉眼所能看見的距離，只有和通訊衛星連結的雷達畫面上有著標示在閃爍著。

「拉普拉斯程式有可能會在辨認過機體的位置座標之後，才提示出資料。上次NT-D啟動的時候沒有提示新的情報，就是一項證據。」

接觸的行程結束掉一半，當巴納吉把機體減速交給自動操縱負責時，塔克薩忽然開了口。

「巴納吉沒有將目光從各種儀表的數值上移開，只把耳朵朝向了對方。

「『拉普拉斯之盒』就放在『拉普拉斯』……聽來的確很愚蠢，況且，當『盒子』的存在

開始被當一回事之後，應該早有人先調查過了。但拉普拉斯程式卻表示有某種東西在這個座標上。而且，『拉普拉斯』的殘骸剛好會在每天上午零時經過這裡。緯度0、經度0、上午零時……這樣的吻合是具暗示性的。有對其進行確認的價值。」

現在時間是二十三時四十四分。距離三個0交錯的瞬間，還剩十六分鐘──一面從逐步接近的遺跡標示感受到令自己毛骨聳然的氣息，巴納吉說：「它原本便是被設定在那條軌道上的，事情就只是這樣而已吧？」

「據說因為爆炸而漸漸遠離的殘骸，又開始被重力一點一點地拖回到原來的軌道上了。」

「是這樣沒錯，但具有暗示的吻合並不是只有這樣而已。程式所指定的座標，剛好與『拉普拉斯』發生的地點一分不差地重合在此。宇宙世紀0001，上午零時零分，首相官邸『拉普拉斯』就是在這裡被炸碎的。聯邦政府第一任首相，以及各國的代表成員都一起成了陪葬。」

巴納吉將歷史課介紹事件時看到的紀錄影片和眼前的虛空重疊，這樣做著，他的身體立時降下了溫度。就在全世界的注目下，『拉普拉斯』的形體毫無前兆地潰散崩解，甜甜圈型的居住區塊也從跟著從內側碎散開來。大約在百年前，這一切正是發生在此時此刻──

「在『拉普拉斯事件』之後，以危安上的問題為理由，聯邦政府自此不再將據點設置在

宇宙。對於地球偏重主義、反政府運動徹底進行彈劾劾之後，結果則是發生了一年戰爭⋯⋯現在世界上所有的一切，都可以說是位於『拉普拉斯事件』延長線上的事象。假設沒發生過那場事件的話——」

「或許就會有跟現在不一樣的世界了。」

搶去對方的話鋒，巴納吉轉過頭問⋯「⋯⋯是這樣嗎？」而回答「多想也只是無謂而已」的塔克薩則垂下了不是否定，也不是肯定的視線。

「聯邦政府原本就是為了實現宇宙移民計畫而發起的組織。國家、宗教、民族⋯⋯想要克服舊有的所有束縛，將大半人口送往宇宙的話，就必須設立一處握有絕對權力與實行力的調停機構。為了拯救因為人口暴增與溫室效應而面臨極限的這顆星球，人類才會自己創造了神明。」

俯視著從雲霧間窺見的非洲大陸，塔克薩說道。當發達的文明延長人類壽命、養育暴增人口的經濟原理將資源吃垮的時候，舊世紀的地球開始加速度地走向了滅亡之道。看是要縮減文明規模，或是向外尋找活路，結果在這樣的二者擇一中，人類選擇後者並存活了下來，但要去實現這項選擇，也並非是容易的事情才對。有十個人的話，就得設法讓十種思潮信服，為了能讓眾人腳步一致，擁有絕對的力量與權限的某種組織是必要的。它必須是個不懂

慈悲而且傲慢、對於人們個別的說詞充耳不聞的獨裁者。

只有人類，才擁有神──是這麼回事嗎？腦裡從未動用過的領域正蠢蠢欲動，一邊感覺到頭部因此發熱，巴納吉低語：「讓聯邦政府……成為神。」達卡的燈光已經遠到無法看見，指定座標正下方的幾內亞灣則沉睡於深邃的黑暗之中。

「能靠討論來解決的事情並不多。手中沒有力量的調停機構會有多悲慘，舊世紀的聯合國已經證明出來了。為了讓地球與人類存續下去，不懂慈悲的神將會毫不留情地強迫違逆者屈服……對於具有這種絕對性質的聯邦政府來說，『拉普拉斯事件』是一項來得正好的事故。這不只給了聯邦政府一舉掃蕩反對勢力的藉口，還能以緊急事態的救濟機構名義，將握有的力量永續經營下去。所以，得以繼續傲慢下去的免死金牌就這樣落到了他們的手裡。」

「怎麼這樣……你的意思是，『拉普拉斯事件』其實是聯邦自導自演的恐怖攻擊嗎？」

這是在提及陰謀論時一定會出現的論點，巴納吉也曾看過內容類似的電影，但這番話讓塔克薩這樣的大人說出口，又有一股完全不一樣的分量。朝著不自覺反問的巴納吉，塔克薩答道：「真相在黑暗中。」

「但是，大人就會變成大人們的處世之道，這也會讓他們失去客觀看待事物的立場。之於『拉普拉為本身就會變成大人們的處世之道，這也會讓他們失去客觀看待事物的立場。之於『拉普拉人的世界時而會發生這種事。只要一度將制度建立起來的話，守護制度的行

斯之盒』也是這樣吧？現在的中央內閣與官僚，幾乎都沒有人知道它的內容。要對『盒子』抱持敬畏之心。他們就只是守著這項常規持續過了下來，也因此和畢斯特財團維持了長達百年的共存關係。」

「常規……」

「這靠個人的力量是無法改變的，而且他們就連去改變的意思也沒有。組織本身具有的自我保護本能將他們吞沒了，這群人不知道從什麼時候，全變成了只顧保身的齒輪。不只是聯邦，這種事在任何組織都會發生。」

「據說『盒子』裡，有著足以顛覆聯邦的力量。」

但是這麼說著的塔克薩，卻在臉上綻放出一股尚未完全變成齒輪的意志。覺得似乎有條神經在眼前的機器人身上接通了，巴納吉偷偷朝對方的雙眸瞥了一眼，他試著慎重地開口……

「例如，要是『盒子』裡面放的，是能夠證明『拉普拉斯事件』真相的資料……」

「這不太可能。畢竟是一百年以前的事了。當時的相關者應該都已經死了，我也不認為這種程度的醜聞就能動搖聯邦的根基。如果不是更加牽涉到根本的某種東西的話，關於『盒子』的常規應該也沒辦法成立到現在。」

那又是什麼呢？吞下就要從喉嚨跑出來的疑問，巴納吉將視線落到了儀表板上。就是因

為不知道，我們才在調查。塔克薩應該會這麼回答吧。不管「盒子」的內容是什麼，站在守護聯邦立場的他不會有其他的理論。如果自己去批判塔克薩的話，根本也是找錯了對象。要是能自覺在如此被守護過來的世界之中，自己也是蒙受了文明恩惠才能誕生並成長於其中的一分子的話，巴納吉明白，隨意對這做出的批判最後都會回到自己身上。塔克薩口中的「常規」，換言之也就是社會秩序。

從這個觀點來看，無視財團意向而想開放「盒子」的卡帝亞斯，以及企圖拿著「盒子」起事的瑪莉妲等等新吉翁的人們，都將成為秩序的破壞者。為了讓這些反對勢力拜服，守護著扭曲環境下維持過來的秩序的，則是塔克薩等人代表的聯邦政府……生來便註定要背負上處事傲慢的宿命，他們是一群不懂慈悲的神。儘管在一年戰爭被人大幅地削減了力量，聯邦仍打算再度取回神的力量。他們打造出「獨角獸」這樣的MS，並想藉此驅逐吉翁的殘黨勢力，更連「盒子」都企圖要拿到手——嘆息從過熱的腦袋裡流出，巴納吉把疲倦的目光擺向了沉眠於夜晚深處的地球。

宇宙世紀開始之地。或許這裡正是聯邦為了以聯邦的姿態存續下去，而犯下罪過的歷史分歧點。如果真的在這裡找到「盒子」的話，要怎麼辦？只要把那交給聯邦就行了嗎？長達百年侵蝕其身的憂患就此消失，不會再有能威脅聯邦的東西出現。奧黛莉所擔憂的全面戰爭

將不會發生，現有的社會秩序應該也可以被守住。可是，在這之後呢？

．邊擁有與聯邦抗衡的力量，一邊打算活用這股從百年前交織出來的希望，曾幾何時，卻讓本身變成了怪物——卡帝亞斯口中的畢斯特財團就是這副模樣。所以他在「獨角獸」當中裝設拉普拉斯程式，把那當成了通往「盒子」的道標並公諸於世。不管有無血緣，自己只不過是在偶然下接過了這台機體。即使卡帝亞斯對自己說，該做的事，就去做，巴納吉也不知道要怎麼去思考事情。我只是想救奧黛莉而已，根本沒有力量能夠承擔下這個世界……

──你不要想得太多。」

就像是將小石頭朝著湖面拋去那樣，塔克薩說道，而巴納吉則是將回過神的眼睛轉向了對方。

「你只要駕駛這傢伙，協助我們進行調查就好。不管『盒子』的真面目是什麼，都不值得你這樣的孩子拿自己的未來去換。」

到目前為止聽過的話當中，這一句肯定是讓巴納吉最為意外的。懷疑起對方的嘴巴是否真的是這麼動的，巴納吉一臉認真地盯向了塔克薩的臉。塔克薩艦尬地別過視線，粗聲粗氣道：「你專心看前面。」

「目標是個尺寸不比戰艦的殘骸。目測到之後，一下子就會接近過來。你要注意。」

講完之後，塔克薩就沒再把目光和巴納吉對上過，也不打算開口。「我懂。」這麼回答的嘴角忽地上揚，巴納吉把神經稍稍舒緩的臉轉回了正面。和艦長說的一樣，塔克薩並不是個徹頭徹尾的機器人。要是有這樣的人在，或許把「盒子」交給聯邦也不會有問題吧。無心地這樣思索起來，感覺到襲向身上的重壓悄悄褪去之後，巴納吉又因為實在太沒原則的自己而迷惘起來。

如果說出這種台詞的塔克薩是真實的，為了任務而不惜使用人質的塔克薩同樣是真實的。在鐵面具下隱藏了相反的特質，他用自己的責任感在束縛不能讓外人窺見的憤懣。儘管這樣的大人讓巴納吉產生一股反感，另一方面，他感覺到自己心裡的某處，肯定也對塔克薩存在著一份認同。

這也是「常規」之一──辨別人心真的很難。但要是連這點事情都無法相信的話，判斷人、事、物的時候又要以什麼為基準呢？自己要相信人與人之間的牽繫，並且對信任的對象做出覺悟。在面對利迪時所能做到的這一點，巴納吉現在卻辦不到。就像和瑪莉妲「共鳴」的那時候一樣，那也只是神經因戰鬥而亢奮後，所出現的錯覺嗎？如果是真正的新人類，就算在平時，也應該能看透人的本質，然後在毫無誤解的情況下彼此了解才對啊。

地球只是一直把沉浸於夜晚的面孔朝著自己。重新握起操縱桿，巴納吉為無益的思考關

上了蓋子。

二十三時五十五分。從虛空中一點目測到的「拉普拉斯」殘骸，的確只在轉瞬間就變成一大塊，佔滿了全景式螢幕的視野。一面留意高度表與速度表的數值，巴納吉緩緩減低與「拉普拉斯」之間的相對速度，並讓「獨角獸」的機體接近向巨大的殘骸。

眼前的環狀構造物碎片原本是個居住區，直徑長四十公尺，全長則在一百三十公尺前後，這樣的尺寸，讓人得以識別出殘留在外緣隔牆的「Ｌａｐｌａｃｅ」文字。能夠窺見往昔模樣的部分也就只有這些而已，舉凡鯨魚肋骨般突出的樑柱，以及破裂殘留於該處的採光用玻璃，除了慘不忍睹之外，再沒有其他方式能形容這座遺跡了。充塞其間的宇宙塵像是沙子一般地風積成堆，讓「Ｌａｐｌａｃｅ」的文字變得難以閱讀的部分，倒是很符合廢墟本身飽經風霜的風情。

由於內部是鏤空的，機體要進入其中並沒有多困難。注意著不去接觸到伸出的鋼筋與樑柱，巴納吉讓「獨角獸」潛入了圓環的內部。要是疏忽地接觸到構造物的話，承載住「獨角獸」的殘骸將會減緩速度，這樣將可能讓「拉普拉斯」與地球重力間的均衡崩潰。雖說已經變得老朽脆弱，仍不能保證闖進大氣層的殘骸絕對可以分解燃燒完，具有如此質量的物體掉

到地表上的結果，根本連想像都不用想像。「什麼都別碰。」順從著以壓抑聲音說道的塔克

薩，巴納吉慎重又慎重地操作起機體。不一會，機體與殘骸的相對速度變成0，「獨角獸」

就在進入令人聯想到鯨魚肚子裡的空洞之後，停止了一切的機動。

圓環在過去曾受到偏光鏡反射的太陽光照耀，還製造過和月球同等程度的離心重力，但

現在這裡面的景象，就連用破爛不堪的廢墟來形容都不夠慘。那是由彎曲變形的建材、外掀

的牆壁，以及近百年間暴露於真空中的樑柱所構成的大塊廢鐵。竟然就這麼被捨棄在這種地

方——不對，就因為是這種地方，才能安置得下吧？切換為實景影像的全景式螢幕進行過光

學修正後，巴納吉試著對殘骸內部審視了一圈。破裂殘留的採光玻璃上反射出「獨角獸」的

白色機體，詭異程度簡直就像幽魂正回望著自己一樣。

「即使和過去攝影的紀錄影片作比較，也看不出什麼顯著的差異。很難想像它會在事後

被人動過手腳……」

用手邊的電腦叫出過去資料與現在影像的比對畫面，塔克薩緩緩道。自從被當成史跡設

置警示燈號後，殘骸似乎都沒有被人動過手腳。巴納吉問：「那麼，果然座標位置才是最重

要的嗎？」

「我不清楚。即使讓機體單獨通過指定的座標，也沒有發生任何事情。拉普拉斯程式如

果能辨識出這個殘骸的形狀的話，或許得讓機體和它一起抵達指定座標也不定……」

塔克薩不把話明說的聲音，使得讓巴納吉的胃陣陣作痛起來。他能想像得到沒有講明的部分是什麼。拉普拉斯程式會透過NT-D的啟動，逐步提示出關於「盒子」的情報。如果這點是真的，那麼光是來到指定的座標宙域也不會發生任何事。巴納吉同樣可以預測到，只要不在這裡再度啟動NT-D的話，大概就無法進展到下一步。

把精神深處的陰沉感情當作燃料，那種感覺彷彿讓身心變成持續爆發的反應器爐心——不管發生什麼，巴納吉都不想再搭上變成「鋼彈」的這架玩意。垂下目光，巴納吉握緊操縱桿，而說道「我說過，你別想得太多」的聲音又讓他抬起了頭。

「答案馬上就會出來。我們只要待在這座殘骸裡，一起飄到指定座標就行了。」

塔克薩跟著這麼說，而在他的視線前方，則有著顯示為二十三時五十八分的螢幕時鐘。距離「拉普拉斯」的殘骸移動到指定座標，只剩兩分鐘不到。無論如何，NT-D也不是想啟動就能啟動的。擦去浮現在額頭上的汗水，巴納吉屏息等待那個時刻的到來。

就連在殘骸外面待命的兩架「里歇爾」，看起來也像吞下了一口唾液，一起在守候著事情的發展。從它們背上脫離的兩架「洛特」則繞在殘骸的周圍，並且攝影著「拉普拉斯」的外觀，設置於肩部的投光器不時也會將光線照進殘骸內部。「再怎麼細微的事情都可以，你

們從外側做觀察，只要有什麼變化就跟我報告。」塔克薩這麼呼叫僚機，而在康洛伊回道

『遵命，目前無異狀』後，距離到達指定目標還有三十秒。

二十秒、十五秒，在剩不到十秒的時候，塔克薩開始倒數計時，數起「八、七、六……」

的聲音，讓駕駛艙的空氣隨之緊繃。距離緯度0、經度0，上午零時只剩——

「三、二、一……目前已抵達座標0。」

時鐘與座標儀同時指到0，日期則切換成了四月十五日。機體的系統正常。外圍也沒有

確認到異狀。就和一秒前一樣，「拉普拉斯」的殘骸一片死寂。

緯度、經度、時鐘的數位顯示一起讀秒，三個0交錯的時刻結束了。在時間顯示過了五

秒的時候，巴納吉試著回頭望向後方。指定座標的空間在飄向後方之後，也沒有看到模樣出

現改變。地球依舊橫躺於夜晚深處，低軌道上只有無邊無際的虛空。

果然，還是什麼都沒發生。「怎麼樣？」面對塔克薩的疑問，巴納吉一邊回答「雖然你

這樣問，還是什麼都沒……」，一邊將鎮定不下來的目光飄向左右。塔克薩不帶表情的的臉

孔並無動搖，以冷靜的聲音朝無線電問道：「外觀有無變化？」『無異常。「獨角獸」和遺

跡都沒有出現變化。』康洛伊答。在這之間，塔克薩也檢視了各個感應器，並細查起現狀與

過去影像的比照畫面，直到遠離指定座標兩百公里後，他呼出了一口氣。

「是被卡帝亞斯・畢斯特擺了一道嗎……？」

揉過眼頭後，塔克薩用手搓起了肩膀。看到他那微微苦笑著的臉，巴納吉緊張的心緒也和緩了下來。像是為此而安心，也被眼前迷濛更勝過去一層的感慨所惑，巴納吉隔著整根翹起的樑柱仰望起頭頂的虛空。宇宙的實景接近漆黑，要是沒有螢幕上顯示的各種資訊，幾乎會讓人忘記這裡是宇宙。

鮮烈的星光穿進視網膜，即使明亮如此，這道光也無法窮盡黑暗的深淵。好懷念，這個字眼忽然閃過了腦海，正當巴納吉迷惑於自己的思緒為何會如此天外飛來一筆的時候。他發覺內藏於頭盔內的喇叭開始播放出雜訊，還能聽見有微微的講話聲混在裡頭。

『……住在地球……與宇宙的各位民眾，大家好。我是地球聯邦政府首相，里卡德・馬瑟納斯。』

從雜訊中滲透出的這道聲音逐步增加了清晰度。訝異得睜大眼睛，巴納吉漫無目標地看向左右，他與同樣環顧起駕駛艙內的塔克薩交會了視線。彼此僵住的表情只對上一瞬，塔克薩以銳利的口吻質疑：「聲音是從哪發出的？」巴納吉則慌張地把手伸向儀表板。

『再過不久，西元即將結束，我們正要邁入名為宇宙世紀的未知領域。在這個值得紀念的剎那……』

就在巴納吉操作無線電裝置的操控面板，確認起收訊情報的空檔間，『這陣聲音是什麼？』康洛伊的聲音插了進來。看來其他機體也有聽見這陣「聲音」。「我不清楚。你們那邊無法測定出發訊源嗎？」背對著這麼回答的塔克薩，巴納吉把收訊中的所有迴路在螢幕上叫了出來。從短波到長波，包括光學訊號等所有的通訊手段都列在畫面上，總覽下來，就是沒有吻合於這陣「聲音」的收訊情報。

『而現在，實現統一政權這個人類宿願的我們，已經可以指出舊的國家定義有什麼錯誤。就好像人類無法獨自生存，我們也知道國家無法獨自運作。』

『RX-0，遺跡正在傳送通訊的信號。可以測定出發訊源嗎？』

美尋所做的通訊，在這時與身分不明的男子聲音重合在一起。「是從遺跡發出的？」和低喃的塔克薩一起感到疑惑，巴納吉也重新將目光掃視向映有殘骸內壁的全景式螢幕。系統已經使用所有感應器做過掃描了。就連兩百公里遠的『擬‧阿卡馬』都能收到這陣聲音，很難想像如此強力的電波發訊源，竟能藏在這個殘破不堪的廢墟之中。實際上，包括「獨角獸」的感應器也在否定著這陣無線電訊號的存在。

簡直就像亡靈的聲音──這麼想到的身體豎起全數毛孔，讓巴納吉硬是嚥下一口唾液。

『這個狀況……沒錯。』康洛伊那粗啞的聲音鯁在一半，讓內藏的喇叭險惡地震動起來。

『從我們這邊的探查能能發現，發訊源就是「獨角獸」。用上了所有的頻段，這陣聲音是從

「獨角獸」發送出來的……！』

顯現出搭乘者的動搖，漂浮於樑柱那端的「洛特」跟著抖動了矮小的身軀，巴納吉說不

出話，覺得他的氣息忽然變得好遠，漂浮於樑柱那端的「洛特」跟著抖動了矮小的身軀。巴納吉放開操縱桿的手則是僵硬得動不了。沒辦法立刻

接納眼前的事態，就連操作系統進行確認的理性都不能運作，巴納吉持續聽著頭盔裡響起的

亡靈聲音。

『移民將隨著宇宙世紀正式開始，許多人住在宇宙也是稀鬆平常的時代即將來臨。這是

為了拯救即將被人們壓垮的地球，人類團結一致所創出的輝煌成果。』

『我在歷史節目上聽過，這是被暗殺的里卡德首相所做的演講。』

『我確認過了。這段內容和史料庫的紀錄一致。我們現在聽到的，就是「拉普拉斯事件」

發生前夕所轉播的首相演講……』

康洛伊以及美尋將興奮的聲音重合在這陣「聲音」之上。近百年以前，曾由「拉普拉斯」

發訊出去的，聯邦政府第一任首相的演講──卻因恐怖爆炸攻擊而碎散，而這段聲音，正是

來自如今仍漂浮於宇宙和地球縫隙中的亡靈。「這是拉普拉斯程式所為嗎……？」巴納吉已

經聽不到塔克薩這麼低語的聲音了。他明白這陣充盈於頭盔內，並且鑽進頭蓋骨底部的「聲

音」，正漸漸地滲透到自己的意識深處。它正在撬開一道自己所不能開啟，也從未打開過的一扇門，滿溢而出的話語和「聲音」一起逐步佔滿了巴納吉的意識。

『如果西元是確立人類之所以是人類此一認同的搖籃期，那麼宇宙世紀就是邁向下一階段的時期。我們不是透過限制生育來降低人口，而是選擇向外開拓能容納人口的空間這條路。』

沒錯，地球聯邦政府正是為此而成立的，巴納吉如此做了確認。它是負責調停所有常規，並以權限排除違逆者的緊急事態救濟機構。聯邦被賦予了史上最大的權能，從這層意義來看，它也可以說是人類製造出來的神，也是絕對的象徵者……但是，所謂的神到底是什麼？祂是人類創造出來的概念，也是各自寄宿於人們心中的存在。祂就是可能性，某個人這麼說過。使人類得以和眾多種類的動物區隔開來，可能性是讓人類踏向宇宙的力量泉源。這是份為了描繪理想、接近理想而使用的偉大力量。一邊製造出許多的犧牲，人們實現了統一政府這樣的可能性——

『從越來越小的搖籃爬出來的嬰兒，必須繼續成長。在實現宇宙移民計畫的過程，我們向全世界證明了我們可以為了共同的目的合而為一，那麼，接下來呢？』

「聲音」發問。但沒有答案。我們這些人，都還待在百年以前編織出的可能性裡。直到

現在都還無法鑽出搖籃，也無法去面對名為可能性的神。滿溢出來的話語凝聚在額頭一帶，然後變成微薄的光芒綻放而開，隨後，巴納吉知覺到自己的意識正在「飛翔」。待在旁邊的塔克薩，以及身體坐在線性座椅上的感觸都變得模糊難辨，在光芒綻放的那端，巴納吉看到了「聲音」主人朝自己露出笑容的幻覺。

那麼，接下來呢──？注視著無法作答的巴納吉，拉普拉斯的亡靈露出嘲笑。「獨角獸」的獨角緩緩抬起，紅色光芒開始從白色裝甲的接縫中滲出。

3

『宇宙世紀，Universal Century。從字面上翻譯的話，會是「普遍的世紀」。如果要表現宇宙時代的世紀這個意思，應該寫成 Universe Century，不過我們刻意選擇看起來像誤用的「 ^{universal} 普遍的」作為新世紀的名稱。』

平穩，但又堅決的聲音，就這麼滲入了瑪莉姐因麻醉而顯得遲鈍的聽覺中。微微睜開眼，她在移動的視野中看到艦內通路的天花板。

隔著一定間距設置的螢光板陸陸續續滑經眼前，流動緩慢的空氣打在瑪莉姐的臉上。她動動留有些許痠麻的手，確定自己正被固定在無重力專用的擔架上，又試著將完成聚焦的瞳孔往左右瞟。穿著白色重裝太空衣的男人們圍在擔架旁邊，正從通路要移動到某處。此情此景，讓這群人看起來像是運送患者的救護隊成員，然而並沒有人把心思放在患者身上。那幾張顯得有些詭怪的臉都朝著前方，只是沉默地任憑升降柄輸送而已。再加上從腰部槍套露出

來的手槍握柄，這群男子明顯不是跟醫務工作有關的人。

瑪莉妲本來以為是他們在交談，不過並不是這樣。她所聽到的「聲音」，是從頭盔內藏的喇叭傳出的無線電通訊聲。是誰在說話？嚥下帶有麻醉苦味的唾液，瑪莉妲豎起耳朵細聽這陣像是某種演講的「聲音」，然而，另一陣說道「你說發訊來源是『獨角獸』？」的人聲，又使她的眼皮為之一顫。

「我是這樣說的沒錯。在他們接觸『拉普拉斯』的殘骸後，機體就擅自開始發訊了。」

「是拉普拉斯程式解開封印了嗎？NT−D的狀況如何？」

「我這裡是沒有觀察到NT−D啟動的徵兆……」

瑪莉妲將目光移到聲音傳來的方向。隔著穿有太空衣的背，她瞥見一張臉頰肥厚的男性臉龐正繃緊著。他們並不是這艘「擬‧阿卡馬」的乘員。記得沒錯的話，那名男子應該是亞納海姆電子公司的人才對，瑪莉妲隱約記得他叫亞伯特。朦朧想起這些事的腦袋隱隱作痛，瑪莉妲暫時先閉上眼睛。她的體力尚未恢復，麻醉的效果也還沒有完全褪去，不過，擔架的固定帶似乎並沒有繫得那麼緊。緩緩握緊手掌，瑪莉妲喚醒了自己留有睡意的身體，接著再度睜開眼睛，觀察起周圍的狀況。

在可見的範圍裡，有著亞伯特以及像是他手下的三名男子。他們應該正要前往接舷中的

太空梭吧。根據瑪莉妲在沉睡前所聽到的內容來判斷，她似乎會跟這群人一起被送往地球。

要是被收容到軍事設施，逃脫就會變得難上加難。但如果在審問時被人注射藥物，透露出不該說的情報，就會讓MASTER等人陷入困境，這種事無論如何都要避免。微微扭動穿著作業用太空衣的身體，瑪莉妲檢查起自己因傷

而四處疼痛著的身體狀況，得到並非完全動不了的結論，她開始窺伺男子們的舉止。

匆匆吞棗地聽信了軍醫表示「她有半天都不會醒來」的說詞，男子們仍舊沒有去留意瑪莉妲的狀況。面對這樣的人數，自己能制服對方嗎？就在瑪莉妲屏息自問時，一名部下開口問道：「該怎麼辦呢？是要延後出發，先去確認調查的結果嗎？」亞伯特握著升降柄的背影顫抖了一下。

「保持和艦橋進行通訊。你去轉告『克林姆』的船長，視情況的發展，我們也有可能會變更出發的時間。」

回答「是」之後，蹬了地板的部下趕過亞伯特的身邊。也沒去目送對方的身影，亞伯特咕噥著「這是在開什麼玩笑……」的聲音在通路裡傳了開來。看著亞伯特像是在害怕的背影，瑪莉妲重新傾聽起從艦內廣播傳出的那陣「聲音」，她忽然想起巴納吉的名字，然後將視線定在天花板上。

據說這陣「聲音」是從「獨角獸」發訊出來的。難道他又被叫去當駕駛員了嗎？瑪莉妲舒緩了身體的緊張，並且讓意識徜徉在「聲音」那端。瑪莉妲閉上眼，想設法去追尋「獨角獸」的脈動，卻感覺到有股冰冷的感觸忽然穿進了自己的胸口。

瑪莉妲不禁張開眼，指尖也在這時隨之僵硬。從地板下竄上的某種氣息穿透過太空衣與擔架，她明確地感受到背部的皮膚因此豎起了雞皮疙瘩。這陣氣息並非出自於「獨角獸」，更不是那陣「聲音」醞釀出來的。有別的東西正在逼近這裡。某人綻放殺氣的目光正注視著

「擬‧阿卡馬」。

瑪莉妲知道這不是身為俘虜的自己該有的措辭。但是，她找不到其他話語來形容這陣銳利的「氣息」。瑪莉妲繃緊橫躺在擔架上的身軀，一邊追溯從背後穿透上來的某人氣息，一邊凝聚徜徉於虛空中的意識，然後，選定了成形於胸中的話語。

敵人要來了——

『而為了人類要在宇宙居住，全人類團結一致推動移民計畫這點也是一樣。我們不能…

…讓這個奇蹟……特別的事例。』

開始混入演講聲音中的雜訊，比任何事都更能證明敵人的到來。奧特壓抑住毛骨悚然的內心，大聲向乘員確認：「你說偵測到了米諾夫斯基粒子!?」

「濃度正急速上升中。並非是干擾波。」

位於左舷操控台的偵查長先一步做出補充，把目光投向了奧特。艦內偵測到的米諾夫斯基粒子，並不是某處的商船為了防範海盜，而在散布的擴散過程中瀰漫過來的。明顯是有人刻意讓米諾夫斯基粒子充滿在這塊宇宙，打算遮蔽「擬・阿卡馬」的眼睛。竟然會在這種時候、這種地方遭遇敵襲。和蕾亞姆交會了眼神之後，奧特隨即質詢偵查長：「散布來源的方位在哪？」

「無法確認。擴散模式並未保持恆定。米諾夫斯基雷達似乎已受干擾。」

「對物反應呢？」

「在偵測範圍內並無感應。亦無熱源反應。」

敵人從偵測範圍外挑起電子戰，就連米諾夫斯基雷達都在對方的圖謀下失效了。眼前的狀況已經沒有可以懷疑的餘地。順從著這個星期內所鍛鍊出來的反射神經，奧特喊道：「準備對空戰鬥！」聲音響徹了艦橋。

「所有人員穿上太空衣。開啟各砲座。敵人有可能就混在周圍的民用船之中。嚴密進行

176

對空監視。在敵方展開攻勢的前一刻，應該可以從雷達情報追查到各船舶的位置才對。」

雖說如此，地球軌道上卻有著數量過百的太空梭在來來往往。既不可能簡簡單單地就找出敵方的位置，也很難期待滿身瘡痍的「擬・阿卡馬」能打好一場防衛戰。一邊聽著開始來回交錯的復誦聲以及警報聲，奧特自言自語的：「到底是怎樣的敵人……」而從執勤兵手上接過太空衣的蕾亞姆，則是冷靜地回答他說：「我不認為這裡會有敵人。」

「再怎麼說，這裡都在地球的絕對防衛圈內。即使對方偽裝成商船，應該也不會有艦隊規模的戰力能侵入。」

「這就是問題了。既然敢以少數的戰力挑起戰事，敵方肯定也擬出了相當的策略。」

停下太空衣穿到一半的動作，蕾亞姆露出發愕的表情望向奧特。而奧特對自己彷彿身經百戰的指揮官口吻，也有點困惑，迴避了與蕾亞姆對上眼，問道：「友軍的位置在哪？」蕾亞姆在拉上太空衣拉鍊後回道：「巡邏艦隊是正在執勤，但是所有部隊都退在靜止軌道附近。即使立刻向他們請求支援，能不能在三十分鐘內抵達還很難說。」

「三十分鐘……如果這是敵襲，等他們趕到，事情已經結束了。」

無論結果如何，走一步算一步了。在內心補上這麼一句後，奧特自己也接過了太空衣，並且將目光轉向通訊席的美尋說道：「把調查隊叫回來。」

「歸艦後，要羅密歐010和012直接掩護母艦。ECOAS的『洛特』應該也能代

替砲台來用。叫他們這樣做。」

「是……那『獨角獸』呢？」

戴上頭盔之後，美尋坐回位子上，把順從的眼光投向奧特。從客觀的角度來看，不用

想，『獨角獸』絕對是目前最強的一支艦載戰力。嘗到幾許話語鯁在喉頭的心情，奧特一口

氣拉起太空衣拉鍊，一面則避開對方的目光回答道：「叫他在艦內待命。」

「那架MS還在播放莫名其妙的演講。在成為敵人的活靶前，趕快讓它退避到艦內。」

這場戰鬥不能再讓小孩來幫忙了。看到回覆「了解」的美尋把臉轉回操控台之後，奧特

在悔意湧上之前，先將目光挪到正面的螢幕上。「拉普拉斯」的殘骸正載著「獨角獸」飛過

地球的南半球上空，每分每秒都在和位於赤道軌道上的「擬‧阿卡馬」拉開距離。演講聲此

時也被電波的雜訊所掩蓋，似乎正在跟昔日的首相官邸一同遠離。

近百年前，聯邦政府第一任首相的聲音從同一個地方傳訊到了全世界。先不論這場演講

和「拉普拉斯之盒」究竟有何關聯，在事過境遷的現在，這些話聽來肯定是叫人難以入耳

的。未知的世界，以及嶄新的世紀，還有實現了名為地球聯邦這麼一個統一政府的人類──

奧特反芻著那斷斷續續的話語，直到警報大響的聲音將那掩去，他耳邊聽見某人開口說「真

是諷刺呢」的聲音。

「全人類齊聚一心後所達成的輝煌成果……活在這種結果下的我們，卻一直到現在還在自相殘殺。」

蕾亞姆的聲音在這時聽來無比辛辣。找不到可以回覆的話語，奧特一聲不吭地戴上了太空衣的頭盔。宣告宇宙世紀開始的聲音並未完全中斷，它就這麼滯留在雜訊的底部，持續地讓無線電喧噪著。

『不再彼此拒絕、不再彼此憎恨，成為一個種族邁向廣大的宇宙。Universal Century 這個詞彙，包含我們這樣的期望。』

心臟撲通撲通的鼓動聲，正在回應亡靈的「聲音」。這是巴納吉自己的心跳聲？還是「獨角獸」的？或者都不是，難道會是「聲音」的主人在融入宇宙後，由宇宙本身發出的鼓動聲……？

巴納吉無法理解。只不過，他發覺在自己這麼一個人的深處，有著另一個自己不認識的自己，正在對「聲音」產生反應。他明白，與機械同化的肉體在脈動，而內在的思念也朝四

面八方放射出去。沒錯，宇宙世紀原本應該是具有可能性的世紀才對——脈動的思念如此細語，巴納吉開始傾聽由自己內部流露出的聲音。

那樣的可能性，可以讓人類在接下來的階段成為更高一層次的存在。正因為知道人類在這條路上流了多少的血，這陣「聲音」的主人們不得不將自身的祈願託付給下一代——就在連他們也不知道之後有何種命運正在等著的情況下。

「因為不了解，所以畫出來，然後思考。只有人類才被賦予這樣的能力。」

巨大的織錦畫浮現於虛空，凝聚的陰影化成了像是卡帝亞斯的人形。那是被掛在畢斯特宅邸作裝飾的六幅織錦畫之一，題名為「帳篷」的畫作。在寫有「我唯一的願望」的帳篷之前，一名貴婦將首飾擺進了侍女捧著的「盒子」裡。獅子與獨角獸則隨侍在兩側，像是要將貴婦引導進帳篷般地抬著頭——

「五感所無法領會的某種感覺……超越了現在的某種感覺……說不定那就是被稱為神的存在，也有可能只是人類的願望所創造出的錯覺。但只要相信那存在，且能為世界做些什麼的話，就有機會將其化成現實。」

從帳篷中綻放出的光芒，逐步地將浮在虛空的獨角獸與「獨角獸」包圍住了。因為眾人相信其存在、深愛其存在，才誕生的傳說之獸。人們用可能性馴養了這匹野獸，至於牠是否

真的存在，其實老早就已經不重要了——古老詩篇的一節，這麼掠過了巴納吉的思維。

「正當或不正當並不重要。但對他們而言，這道光是必要的。為了抵抗絕望，並在殘酷而不自由的世界存活下來，他們需要某種東西，來讓自己相信這個世界還有改善的餘地。」

仰望著在十字架上遭受磔刑的男性，化為瑪莉姐形體的人影如此說道。寄託在未來的希望……那是為了彌補過去罪過，也是為了撫慰現在而做的祈願。他們這些人——在百年前堅決進行宇宙移民的這些人，應該是很感傷的吧？應該是被逼到了絕路吧？這樣的心境甚至讓他們創造出名為聯邦的傲慢神明，更讓他們將自己的去向委予對方決定。所以這些人不得不訴說著根本不存在的希望，並把可能性託付給下一個世代。就好像卡帝亞斯，以及在一百年前將「盒子」拿到手的某個人那樣。

「以往吉翁・戴昆曾說過，只有來到宇宙的人才能邁向革新。指的也就是人類適應了環境，並得到進化的新面貌……新人類。對於將過剩的人口放逐到宇宙，自己則留在地球居住的特權階級分子來說，這種想法就像是在顛覆本身的立場。所以他們鎮壓了吉翁主義，以及成為其發祥地的ＳＩＤＥ３。」

人影再度搖曳，並在虛空中化成了弗爾・伏朗托的面具。講述現實的冷酷聲音攪亂了巴納吉的思緒。

「吉翁公國在長達一年的戰爭中落敗了。但是這助長了聯邦政府的聲勢，使得地球中心政策日益擴張。為了斬斷聯邦的鎖鏈，實現宇宙居民的獨立自治，我們應該——」

巴納吉理解這番話。他也覺得這是正確的。不過，是不是在某個地方還有欠思考呢？

巴納吉感覺到一股焦慮，他認為越是堅持這種說詞，反而越容易跟可能性漸行漸遠。這種腦袋碰壁的感覺是怎麼回事呢？為什麼這陣斷定祈願將會僅止於祈願，可能性也永遠只是可能性而已的聲音，讓人感到如此冷漠呢？

是否實際存在並不是問題。藉由相信的心來培育茁壯，並且對現實造成影響的例子也是存在的。獨角獸，可能性之獸。我，還有我們，都希望能看見等在未來的事物。懷抱著人類將會邁向革新的可能性，我想看見這陣「聲音」的主人所指出的未來——

撲通、撲通、撲通。零零散散的記憶、話語的片段發出陣陣脈動，並且逐漸將以往沒有接通的神經連繫起來。沉睡在「獨角獸」裡頭的某種東西感應到這份聯繫，精神感應框體的光芒便從裝甲的縫隙中冒了出來。撲通、撲通……有力，而又規則地，像是流通於人體的血液那樣。也像是被賦予知性與血液者的體溫受到增幅，正要將熱度擴展至無邊無際的時間與空間那樣……

剎那間。

時空中的一點萌生出某股冰冷而銳利的「氣息」，使得脈動的聲音雲消霧散。巴納吉睜

大眼，並且將全景式螢幕的影像納入現實的視野中。

殘破荒廢的廢墟那端，在地球擴展成一條水平線的輪廓上，有股壓迫身心的「氣息」正

在凝形聚集。那是從黑暗中逼進而來的「氣息」，也是為了加害他人才出現的「氣息」。如此

察覺的身體擅自動作起來，巴納吉重新握緊操縱桿。原本靜止不動的「獨角獸」在這時抬起

了頭，獨角的劍型天線也猛然舉起。精神感應框體從裝甲縫隙中迸出的光輝消散而去，只見

白皚的機械在「拉普拉斯」的殘骸中打了哆嗦。

『雖然我不屬於任何宗教，不過也不是無神論者。我相信為了邁向更高的境界、為了給

自己戒律，在自己心中設定更高層次的存在，正是人類健全精神活動的表現。』

巴納吉閃電般動作的四肢立刻握緊操縱桿，並且一腳踩下腳踏板。背部與腳部的主推進

器一起點燃噴發，突然開始前進的「獨角獸」就那麼衝出了「拉普拉斯」的殘骸。從正面撲

來的Ｇ力逼得塔克薩放低身子，就連重整姿勢的時間也沒有，整個人被壓在輔助席上。

「巴納吉……!?」

「有某種東西要過來了。」對方的目標是『擬・阿卡馬』。」

撇下這句話之後，巴納吉毫不猶豫地將臉轉向前方。塔克薩則是審視起儀表板，迅速地將所有計量器的數值確認了一遍。朝著與「拉普拉斯」運行方向相反的方位，「獨角獸」噴燃推進器，一口氣抵銷了之前蓄積在身上的公轉動能，然後又在貼近大氣層的高度中轉而採取加速，逐步推進至讓機體重新回到赤道軌道的航線上。雖說這是完全得依靠高推力的推進器的魯莽動作，但從另一個角度來看，卻也不能否認這是在充分掌握到機體性能之後，才能辦到的巧妙操作。

畫面上一個警示標誌也沒有，各系統也正常地運作中。第一任首相的演講到目前都沒有停止，無線電發訊也仍持續著，不過，足供懷疑駕駛員是否意識清醒的要素卻一個都沒有。

「……不要緊嗎？」塔克薩窺伺起巴納吉的臉。雷達上沒有未確認機體的反應，映照於全景式螢幕的宇宙正一片死寂。「我不知道，或許會來不及。」如此回應的巴納吉，則是動也不動地將目光放在應該有「擬・阿卡馬」停駐的虛空。

「我說的不是這個。我是在問你的身體狀況，你剛才……」

剛才你曾經失去意識——不對，該說是你的意識曾經徜徉在外嗎？沒辦法馬上找到能夠形容的詞彙，塔克薩把語塞的臉從巴納吉面前別開了。從演講開始播放沒過多久，巴納吉就

好像被吸走靈魂似地，變得毫無反應，同時，精神感應框體的光芒也開始充盈於駕駛艙。儘管沒有任何讓雷達出現反應的敵人，啟動NT-D的機體仍舊顯示出「變身」的徵兆。簡直就像是感應到發生在巴納吉身上的變異，而產生同步共鳴那般。

是機體的精神感應裝置對駕駛員產生了作用？或是駕駛員的感應波啟動了系統？不管怎樣，如今NT-D已經沉默，「獨角獸」則是在獨角的狀態下滑翔於低軌道上。明明再過一會就能搞懂些什麼的。咬著嘴唇，塔克薩回頭望向早已看不見的「拉普拉斯」殘骸，這時他聽到美尋少尉的聲音宣告：『艦橋呼叫MS部隊各機體。』

『立刻放棄現在的任務，返航至母艦。目前已偵測到米諾夫斯基粒子。敵對性散布的可能性極大。在此重複……』

塔克薩訝然地將臉轉回正面。和航道管理衛星進行連線的雷達畫面冒出了雜訊，傳達出電波開始受到妨礙的事實。無線電的雜音也變得更為嚴重，康洛伊等人呼喊著什麼的聲音顯得越來越遠。只剩「擬·阿卡馬」傳來的雷射通訊仍然健在，其他迴路的收訊等級全都降了下來；至於各感應器的有效半徑，也正逐步切換為米諾夫斯基粒子干擾下的受限狀態。

就在幾秒鐘前，一切還是正常的。這傢伙在米諾夫斯基粒子散布過來之前，就已經察覺到敵人的存在了嗎？·抱著些許悚然的情緒，凝視起巴納吉側臉的塔克薩，又為敲進耳裡的

「他們出現了……！」這股叫聲，心臟猛然一跳。

巴納吉動也不動的眼睛直直望向一點，並且微微瞇了起來，全身迸出一股殺氣。在感應器有效半徑外的遙遙彼端，「擬・阿卡馬」的位置是可以從雷射訊號中判斷出來，但是這傢伙所辨別到的敵人，似乎存在於比那還要遠的位置。「你感覺得出數量嗎？」塔克薩用半信半疑的心情提問。巴納吉頭也不回地回答了他：

「有一架……不，不對。在後面還躲著另一支獨自行動的部隊。」

「你說在後面……？」

這回塔克薩真的愣住了。明知沒有用，塔克薩還是跟著巴納吉的視線望了過去，注視著CG描繪的深藍色虛空，他重新體會到一股有些陰森的感觸，然後把視線轉回身邊的那張側臉上。

據說即使隔著MS的裝甲，新人類也能感應到敵人的氣息，並且在預測出對方動向的情況下應戰。塔克薩沒有意思要否定第六感的存在，也親身體驗過精神感應兵器的威脅性，可是，如果要問他，這種簡直跟怪物一樣的人種是否真的存在的話……塔克薩打算列舉出論證來否定，卻舉不下去而轉過頭，看到粉紅色的光軸在黑暗中疾馳。

迴繞於赤道軌道的「擬・阿卡馬」後方，有道光芒從虛空中的一點延伸而來，掠過了

「獨角獸」旁邊，然後被顯露夜晚容貌的地球逐步吸入。那是ＭＥＧＡ粒子砲的光芒⋯⋯但是它狙擊的目標並不是「擬・阿卡馬」。接二連三飛來的亞光速敵彈，都瞄準著運行於兩極軌道的「拉普拉斯」殘骸。說得精確一點，就是敵方正從感應器圈外進行長距離射擊，狙擊著停留於該處的「擬・阿卡馬」ＭＳ部隊。

即使不知道各架ＭＳ的位置，也可以先預測保持固定速度的「拉普拉斯」殘骸位置，所以，要將光束射向殘骸周遭並非難事。從撤退命令下來只過了十秒餘，康洛伊等人應該還留在殘骸周圍，正準備計算如何變更軌道才對。「目標是ＭＳ部隊⋯⋯對方打算孤立『擬・阿卡馬』是嗎？」塔克薩沉吟，接著重新望向巴納吉的臉。最先判別出敵方位置的巴納吉，這時則目光朝向正面，一動也不動；就連掠過身旁飛去的光束，都沒讓他露出戰慄的跡象。

要是變更軌道的時機再慢一點，「獨角獸」將被這陣長距離砲擊所波及，結果便會在「拉普拉斯」的殘骸上被人絆住腳步。這傢伙果然看得見自己看不到的東西。已經沒有可以懷疑的餘地了，塔克薩將視線轉向光束飛來的方位。塔克薩依然無法察覺到敵人的氣息，他對自己感到焦躁，甚至還想對持續播放的演講聲罵粗話。

『在西元的時代，這些是以神諭的形式受人傳頌的。就算不舉摩西所受十誡的例子，各

個宗教也都有教導人要如何活著、又該如何面對世界的教義流傳，這些不被當成人類的話語，而被視為人與神的契約。』

壓抑住出力，並將充電時間設定為最短的光束砲光軸，看起來就像是抓花地球夜晚面容的纖細利爪。在殘像散去的同時，又有新的光束疾馳而來，為「拉普拉斯」殘骸所在的空間刻劃下絲線般的抓傷。以三架「吉拉・祖魯」來說，可以交替做到約隔五秒的射擊間隔已算高竿了。雖說不是那麼容易就會被打中，對於散開在殘骸周圍的MS部隊而言，這樣的攻擊已足以造成威脅。

奇波亞的部隊確實有絆住敵人的腳步。覺得自己應該不會遭遇到任何抵抗，賈爾・張再度對「葛蘭雪」的雷達感應圈進行確認，然後揚起嘴角。

「沒想到，我竟然會讓吉翁的人幫自己做掩護……」

而且，自己要攻擊的目標還是聯邦宇宙軍的戰艦。一面認為事情很是詭異，賈爾在放大的視窗中注視「擬・阿卡馬」的艦體。由於預測位置的標示和CG影像是重疊的，即使是在感應器圈外，仍然可以確認到艦體的形狀。失去了左舷的彈射甲板，「擬造木馬」漂浮在赤道上空的模樣，宛如一座欠缺左前腳的獅身人面像——那是一艘與過去的「白色基地」極為

類似的ＭＳ母艦。看著如今連一道對空砲火都發射不出來的白皚艦體，賈爾先是確認反米諾夫斯基雷達的運作狀況良好，跟著便慎重地抑止了「艾薩克」的速度。在速度減緩的同時，機體也調降了高度，搭上接觸軌道的「艾薩克」每分每秒，都在逐步接近「擬‧阿卡馬」。

在沒有導電性物質的宇宙空間中，從米諾夫斯基粒子的分布濃度以及擴散狀況，就可以推敲出散布來源的位置。負責完成這項任務的，就是米諾夫斯基雷達，只要用了這個，要在米諾夫斯基粒子的汪洋中撈出敵人的方位，並且施予先制攻擊是有可能的；不過，電子裝備的效能，同樣也可藉電子方面的手段扼殺。在電子戰方面受到強化的這架「艾薩克」上頭，就有為此所準備的裝備。現在「擬‧阿卡馬」的米諾夫斯基雷達，正因為偵測到毫無章法的擴散模式而混亂著，就連「葛蘭雪」方位都掌握不到。趁此空際，賈爾將會逼近到光學感應器無法偵測的極限距離內，一氣呵成地向對方動手。和現今通用的ＭＳ相比，「艾薩克」的機動性以及發電機出力都明顯低上許多，但如果是在彼此能目測到對方的距離下，要分勝負不過是一瞬間的事。只要能在敵人探測不到的情況下先接近就行了。

「我對你們是沒有仇恨……不過這筆帳還是得算。」

以夜晚的地球為背景，攝影機拍到了變成了點大小的白皚艦體。賈爾碰觸武器管制裝置Ｆ的面板，讓通稱薩克機槍改的實彈武器預備在能夠進行即時射擊的位置。開火之後，自己的ＣＳ

位置也會敵方所察覺，並因此遭受集中砲火。就在賈爾正要扣下先制攻擊的扳機，替以秒為單位的作戰程序開頭的時候。忽然，他眼前的全景式螢幕染成全白，受激烈震盪的駕駛艙也咯嘰作響地發出哀嚎。

「怎麼回事……？」

光束的飛散粒子命中了「艾薩克」的外部裝甲，讓駕駛艙裡連續發出像是被小石頭砸到的聲音。賈爾協調機體的姿勢，並將機槍槍口指向了光束飛來的方向。那並不是從「擬·阿卡馬」發出的砲擊。有敵人從別的方位射擊出高出力的光束。「艾薩克」不慌不忙地朝左右轉動單眼，當感應器捕捉到正有機影從腳邊的地球急速接近而來，經過CG修正的敵人蹤影，便與「有資料吻合」的訊息一起放大投影了出來。

「原來是『獨角獸』啊……」

特徵明顯的獨角純白機體，握起裝備有麥格農彈匣的專用光束步槍，隨即從正下方衝撞而來。賈爾反射性地扣下扳機，並採取了迴避行動。薩克機槍改的槍口冒出火花，以五發中有一發的比率安排在裡頭的曳光彈，當下便拉起了一條淡黃色的火線。「獨角獸」像是早有防備地躲過這陣攻擊，跟著又以光束步槍射擊了一次。單位與普通步槍大相逕庭的MEGA粒子彈將虛空撕裂，一道豪光交織成的瀑布，就在距離「艾薩克」三公里不到的空間流洩而

去。飛散粒子的暴雨再度傾注在「艾薩克」的機體上，說時遲那時快，報告損傷的視窗已經在螢幕上打開。

遭高熱粒子噴灑的裝甲變得千瘡百孔，右膝關節的力場內燃機則亮起無法復原的標示。

對方應該是被長距離射擊壓制著才對，為什麼可以這麼快就繞到這裡？賈爾確認了機動力瞬時減半的「艾薩克」現況，他咬著唇，瞪起眼前的獨角機體。

對於參與過開發的賈爾來說，來者優越的機動性以及裝備的威力他都很清楚。在「獨角獸」眼中，自己這架動作遲緩的舊世代MS根本和稻草人沒兩樣，做好覺悟等待第三次發射的光芒，但「獨角獸」卻保持在與「艾薩克」面對面的態勢，並未放射出光束。

賈爾對這樣的預感毫無懷疑，下次射擊時就會被宰——

儘管已經在絕佳的射線上捕捉到敵人，白色機體卻像是帶有迷惑地垂下了步槍的槍口。

這般的舉動，簡直就像在施捨逃離的機會給敵人一樣，對方不可能是正常的駕駛員。坐在上頭的果然是那個人嗎？直覺地感受到這點，賈爾滿腦袋竄上一股熱潮，他使力將機槍的扳機扣到底。

巨大的空彈殼隨即彈出，連射出的一百二十公厘子彈朝著「獨角獸」延伸出一條發光的火線。雖然「獨角獸」調降高度閃開了這陣攻擊，卻還是沒打算應戰。一個勁兒地以不拖泥

帶水的動作進行迴避運動，失去殺氣的機體數度擋在「艾薩克」面前，只求糾纏住對方，就是不肯讓對方前往母艦的方向。只要有心甩開還是能突圍──但自己面對的不是能放著不管的對象。賈爾明白自己將要做一項預定外的行動，而且是可能讓整個計畫泡湯的愚蠢行為，卻還是讓「艾薩克」的左手拔出了光劍。

不介意機體會因此脫離與「擬·阿卡馬」接觸的軌道，賈爾點燃推進器，減緩了「艾薩克」的速度。受重力牽引的機體高度開始下降，一口氣縮短了與「獨角獸」的相對距離，霎時間，賈爾掌握機會讓「艾薩克」揮下光劍。

才從手臂側面的收容櫃拔出劍柄，「獨角獸」也讓光劍發振而出。兩者的光刃衝突，讓現場湧現火花的閃光。設法穩住差點被彈開的機體，賈爾使盡全身力氣叫出聲：「巴納吉·林克斯！」

「你這是什麼戰鬥方式？可以擊墜敵人時，就要把對方擊墜。你這個樣子是沒辦法存活下來的！」

『什麼……？』充滿疑惑的聲音在接觸迴路響起。沒有錯。賈爾也隱約聽到了第一任首相的改元宣言。拉普拉斯程式似乎正順利地在消化預定中的程序。確認此事的瞬間，賈爾體會到某種意料外的充實感，同時繼續向巴納吉喊話：「你有你該做的事！」

「你必須看清『盒子』的真面目，想出更好的使用方法才行。這就是將『獨角獸』託付

給你的令尊，要你完成的遺志。」

『你在說什麼…！你究竟是誰!?』

「我是誰都無所謂。你一定要活下來，並且繼承令尊的遺志。我看得出來，你有辦到這

些事的才能。」

如果不是這樣，「獨角獸」就不可能在這個時機離開「拉普拉斯」的殘骸，而且還擋在

自己的面前。這正是老天安排好的──所有人、事、物都到了該到的定位。懷抱這不滿一秒

鐘的感慨，賈爾掃掉「獨角獸」只懂用蠻力硬拚的光劍，跟著讓「艾薩克」脫離了對方身

邊。隨著巴納吉叫道「等等！」的聲音傳來，第一任首相演講的聲音也隨即遠去了。

賈爾撒下偽裝氣球，暫且使出牽制的手段後，讓機體重新回到與「擬・阿卡馬」接觸的

軌道。要是對方從自己背後進行射擊的話，那也無妨。賈爾相信自己已經遇到了能夠託付後

事的對象，苟且偷生的日子，就到此為止吧。賈爾數秒前完全想像不到自己會有這樣的心

理。他露出苦笑，並打開節流閥，試圖鞭策垂死不活的「艾薩克」離開現場。

「希望你能珍惜自己的人生。活下去吧，巴納吉・林克斯。這也是為了完成令尊的遺

志。」

載著自言自語的賈爾，「艾薩克」點亮了推進器的火光。「擬・阿卡馬」開始發射出對

空火線，殺到眼前的機槍彈光線，就那麼包住了死命猛衝的「艾薩克」機體。

『而現在，我們即將與神的世紀告別，迎接更新契約的時刻。這一次不是與身為超越者

的神，而是與我們內在的神──與我們心中想邁向更高境界的心靈對話。宇宙世紀的約櫃，

應是由我們全人類總體意識而生的。』

以光劍劈開脹成ＭＳ大小的偽裝氣球後，「獨角獸」將步槍的準星瞄向了敵機。巴納吉

微微扣下放在扳機上的手指，而戴著像是帽子的巨大整流罩的敵機背影，一瞬間卻重疊在

「擬・阿卡馬」的軸線上，於是，巴納吉立刻把手指從扳機上挪開了。

現在的相對位置會讓光束射中「擬・阿卡馬」。巴納吉一方面咂舌，一方面也因為可

以不必開火而鬆了一口氣的內心不解。『擬・阿卡馬』，你們確認到了嗎？」此時塔克薩呼

叫的聲音，又讓他慌張地握起了操縱桿。

「一點鐘方向，正四十七度，有敵機正在接近你們。趕快迎擊。」

不等戰艦回覆，塔克薩便將銳利的目光投注到巴納吉身上。別過視線，巴納吉打算踩下

194

腳踏板，但一聲「住手」，讓他連忙操作機體留住了腳步。

「現在靠近的話，會被『擬・阿卡馬』的彈幕波及。你去警戒後方的敵人吧！」

塔克薩的聲音很僵硬。反芻了一瞬間發生過的事，這樣的反應也讓人覺得理所當然，巴納吉從螢幕上注視起發射著針一般對空火線的「擬・阿卡馬」。接觸火線的偽裝氣球陸陸續續爆開，就在這當下，身分不明的敵機正單槍匹馬地朝著母艦襲擊而去。若說是新吉翁的駕駛員，對方對巴納吉的事情未免也了解得太多了。難道是與畢斯特財團有關係的人嗎？可是這樣的話，那個人沒有道理會坐在「帶袖的」機體上啊──

「剛才……他提到了你父親對吧。」

沒將目光從穿梭於集中砲火的敵機挪開，塔克薩喃喃說道。巴納吉則無法克制住自己發抖的肩膀。

「這是怎麼一回事？你到底──」

像是帶有聲音的閃光在螢幕那端綻放而開，掩蓋了塔克薩接下來要出口的話。巴納吉和塔克薩一起望向閃光發出的方位，他們看見了朝著「擬・阿卡馬」衝去的敵機被火焰包覆住的光景。

為無數的對空火線所籠罩，變成一團火球的機體仍繼續在前進。「是豁出去了嗎……？」

塔克薩這麼低語的臉，隨後就被光球膨發的光芒掩蓋掉。全身中彈的敵機從內側連鎖引爆，就在靠近戰艦的位置炸得七零八落。即使連防眩遮光罩也無法完全抵銷的強光佔滿駕駛艙，巴納吉不禁瞇起了眼睛。

背部的燃料槽彈開來之後，不成人型的敵機逐步被爆炸的光芒吞沒了。那團熱源順時為真空所冷卻，跟著便化作一陣青白色的廢氣，並且讓炸成粉碎的碎塊飄到「擬‧阿卡馬」的周圍。只有扭曲的整流罩殘骸留下了機體原本的形影，也沒看到逃生用的彈射艙被射出的形跡。塔克薩低語「竟然做這種蠢事……」的聲音和演講聲混在一起，巴納吉則是凝視著映照在放大視窗的「擬‧阿卡馬」。看來母艦與接舷中的太空梭都沒事，在視野中納入雙方的船體後，巴納吉將手放在甩不去沉重感觸的胸口。

敵方的長距離砲擊還持續著。即使眼前的狀態理所當然地不能讓人放下心來，胸口這種心神不寧的感覺又是怎麼回事呢？剛才的爆炸，以及飄散的碎片都很不實際。巴納吉覺得那名駕駛員所發出的銳利「氣息」，一直到現在都還沒消失。懷抱著這股毫無來由的確信，他將目光轉向彼端的虛空。在長距離砲擊的光條此起彼落的那端，巴納吉感覺到有另一股「氣息」正在蓄勢待發。

『如同大家知道的，將首相官邸設在地球軌道上的太空站，曾引起許多議論。從交通便利性以及警備的觀點來說，這不是個理想的選擇。不過，我們即將邁入宇宙世紀。』

透過戰鬥艦門橋的主螢幕，即使是用肉眼，也能確認到那陣爆炸的光芒。背對著為黑夜所籠罩的地球，針尖般的光芒點燃了一瞬的燈火。

「客人的雷射訊號中斷了，是在靠近『擬造木馬』的位置中斷的。」

辛尼曼微微點頭，然後以麥克風號令：「好，要奇波亞的部隊到前面。」

坐在操舵席的布拉特一面回頭，一面向辛尼曼做出報告。眼神中透露出「正如預期」的「和太空梭接在一起的『擬造木馬』是開不快的。要他們盡可能地去攪亂。過二十分鐘之後再發出撤退訊號。」

『了解。就期待客人的表現吧。』

才剛回答，位於「葛蘭雪」前方的奇波亞便讓「吉拉·祖魯」抖動身子，將光束砲連同能源組件一起卸了下來。若要貼近敵艦進行聲東擊西的話，威力強但不好使喚的光束砲並不適合帶去。只要用標準裝備的光束機槍就足夠了。另外兩架「吉拉·祖魯」也學奇波亞的座機，放開了手中的光束砲。將這些過程看在眼裡，辛尼曼接著講出身為指揮官的叮嚀：「別

勉強哪。」

「即使把狩獵人類部隊的ＭＳ算在戰力之外，新型可變機種的性能仍然不可小覷。『鋼彈』的動作似乎也比原先想像的還要快。」

在攻擊開始的前一刻，「獨角獸」就已離開「拉普拉斯」的殘骸，還為「擬造木馬」進行了直接掩護。這是單純的偶然，還是駕駛員有察覺攻擊的徵兆？奇波亞也發出若有深意的聲音道：『畢竟對方似乎是個直覺敏銳的小鬼。』

『我們家的小鬼頭也很中意他的樣子。有機會的話，要不要把他連「鋼彈」一起挖角過來呢？』

「別太貪心了。感應監視器可以從旁接收到拉普拉斯程式的資訊。現在要把救出瑪莉妲姐當成第一要務。」

辛尼曼背對著腦裡浮現的巴納吉・林克斯的眼睛，駁回了奇波亞的意見。在旁的布拉特也插嘴說：「船長說的沒錯。要幫『葛蘭雪』操舵的話，你的技術是最好的。可別放了不必要的感情進去，自己先翹辮子唷！」夾雜著苦笑，奇波亞回答：『了解。』

『奇波亞小隊，要突擊了！』

三架「吉拉・祖魯」一起點燃推進器，逐步靠向與「擬造木馬」接觸的軌道。不等三道

噴射的火光從視野中消失，辛尼曼便把視線挪到在索敵螢幕中移動的「獨角獸」標示。事態變成這樣，沒有武裝的「葛蘭雪」已經幫不上其他忙了。要迷你MS回收完奇波亞小隊卸下的光束砲之後，辛尼曼能做的，就只有透過主螢幕評估前線的戰況而已。雖說如此，各式感應器都已經被米諾夫斯基粒子所妨礙，所以他頂多只能看著我方機體的雷射訊號來臆測遠方的戰況，再沒有其他事情，比這更容易對精神衛生產生負面影響了。至少，藉由感應監視器還可以探查到「獨角獸」的動作，這一點算是聊勝於無的安慰。

根本說來，感應監視器所能傳送的資訊，本來就不只「獨角獸」的位置而已。辛尼曼從剛才，便一直在傾聽艦橋持續播放出的演講聲。自上午零時開始的這場演講——透過感應監視器，就連「葛蘭雪」都有接收到「獨角獸」發送出的，聯邦政府第一任首相的聲音。儘管NT-D並未啟動，感應監視器之所以會開始探查「獨角獸」的舉動，肯定是對這陣「聲音」產生了反應沒錯。

感應監視器使用的通訊波，是可以讓米諾夫斯基粒子產生振動的感應波，所以即使相對距離長達一千公里以上，仍然可以清晰地聽見這陣「聲音」。不過，能聽見並非就是好事。對咕噥出「感覺真陰森哪」的布拉特，辛尼曼並未做出反駁，他將苦悶的目光轉向操舵席。

「能告訴我們位置是很好，可是這怎麼聽都很礙耳。該不會等演講放完後就沒了吧？」

「感應監視器有出現反應，表示拉普拉斯程式的確有在運作，但……」

一面回答，辛尼曼看向開啟在主螢幕上的感應監視器視窗。顯示在上頭的，只有音訊資料的接收狀態而已，拉普拉斯程式並無提示其他新情報的徵兆。辛尼曼打算撫摸下巴的鬍鬚，手指卻撞到太空衣的頭盔，他噴出一段鼻息，然後重新將腰桿坐回到船長席上。雖然這段改元宣言他在學校和電視上有聽過幾次，之前倒是沒這麼認真地去聽全文的內容。「是要我們解析這段音訊資料嗎？」布拉特問。一邊答了句「我不知道」，辛尼曼輕輕甩起頭，他想將帶有暗示性的眾多言語趕到意識之外。

「現在還沒有探測到NT-D啟動的訊號，說不定在演講結束之後，會有什麼訊息隱藏在

——」

「接收到雷射訊號！」乘員如此報告的聲音，掩蓋掉辛尼曼之後要出口的話。布拉特立刻在位子坐正，並發出聲音確認：「是從『留露拉』來的嗎？」辛尼曼則望向了坐在航術士席的乘員後腦杓。

「不，不是的。這個訊號是……」

對方有口難言的回答聲，使得辛尼曼感覺到自己的背脊涼了半截。時刻是上午零時十二分，比起預定的時間要早了三十分鐘，但是會在這個節骨眼與船內進行通訊的，再沒有其他

人了。辛尼曼將應對的職責交給布拉特，自己則凝視起主螢幕。在廣闊無際的茫茫黑暗中，有股桀驁不馴的重壓闖進了這個費解的戰場——

「弗爾・伏朗托大駕光臨了嗎……」

『我認為有些事一定要親身處於地球與宇宙間才能夠體會，因此用首相權限促成了這個決定。而要在西元最後一天，與改元儀式一同發表宇宙世紀憲章，也沒有比這裡更適合的舞台了。』

「雖然我很想說這點事做起來易如反掌……接下來就得看運氣了。」

一邊自言自語地說著，賈爾一邊在「擬・阿卡馬」的甲板上落了腳。方才的戰鬥，使得彈射甲板剝落出一道斷層，這道巨大的缺口橫幅二十公尺、高度則超過五公尺，燒焦的裝甲以及扭曲變形的結構材尚未經過收拾，沒有人去理會，活脫脫是一副火災過後的慘狀。賈爾攀附的區塊，是外露於斷層中段的一條作業用使道，朝裡頭走了大約十公尺之後，就能看見

用鋼絲槍對準熱燙外翻的外部裝甲發射之後，跟著則是啟動捲線器。留意著不要讓突出的鋼筋接觸到太空衣，只要能攀附到外露的內部甲板，第一階段的計畫就等於是成功了。

一道緊急隔牆，這道牆就隔阻在絕對零度的真空與艦內之間。

所有事都與賈爾事前預測的一模一樣。賈爾手上有從亞納海姆公司那裡取得的艦內平面圖，以及新吉翁所拍攝的照片，只要將兩項資料做過比照，他對戰艦損壞的狀況就大致有個底了。衝進對空砲火的火網之後，賈爾是在「艾薩克」擊墜的前夕隻身逃脫出來的，跟著他便利用攜帶式推進器爬到了「擬‧阿卡馬」上頭──行動本身可以說全靠時機的掌握來決負，而賈爾之所以願意實行這個魯莽的計畫，就是因為他看上了彈射甲板的缺口，這是一條最容易入侵的黑灰之面。賈爾用力往融化崩解的鋼筋一蹬，讓身體靠到了隔牆前面。用手揮去附著在表面的黑灰之後，他將擺在腰間的高性能炸藥──SHMX安裝到隔牆上。賈爾在縫隙中塞入有線式的引爆裝置，然後便退至牆際，等待著最適合按下引爆開關的瞬間到來。

過了不久，缺口之外又出現了光束的火線，原本沉默的對空火線也再度點燃火頭。是奇波亞部隊開始在聲東擊西了。賈爾將背靠到牆上，他隔著頭盔面罩望向交錯的火線。擦過艦身的彈藥撼動整艘戰艦，抓準了振動傳到背部的剎那，賈爾一口氣按下引爆裝置的開關。

安裝在隔牆的引爆裝置無聲無息地炸開，牆上開出了直徑約一公尺左右的破洞。爆炸的碎片噴往虛空，艦內的空氣也怒濤般地流向牆外，急速減壓而凝結的水蒸氣，使便道湧上了一陣霧氣。將鋼筋當成施力點，賈爾將身體湊到破洞前面，跟著又用鋼絲槍朝裡頭射擊。捲

線器立刻啟動，使賈爾能抵抗湧向自己的空氣，順勢鑽進破洞之中。讓腳在牆面上著地後，賈爾便攀岩似地移動到了維修便道的深處。呼嘯而過的空氣猛吹在頭盔上，刺激他已經習慣無音空間的鼓膜。

感應到氣壓降低的緊急隔牆開始啟動，鋼鐵材質的牆壁開始堵塞通路。硬睜著想閉上的眼睛，賈爾持續猛踹牆壁。從天花板降下來的隔牆阻塞住他的視野，眼看隔牆與地板間的空隙變得越來越窄。是會被關在這裡？還是讓牆給壓扁？賈爾用盡渾身力氣踹了牆壁，並且縮起身子——隨後，他以全身感受到隔牆封閉的聲音。

圍繞全身的風勢忽地停歇，鋼絲槍也在此時停止捲線。張開了不知道是何時閉起的眼睛，賈爾審視起周遭。緊急燈號那陰鬱的紅色塗滿周遭，通往戰艦中樞的通路就在他眼前。

背後是才剛關上的隔牆，裝設在手上的氣壓計則逐漸指向「1」的位置。總算是成功了嗎？安心地吐了一口氣，賈爾打開頭盔的面罩，他決定先把整張臉冒出來的汗好好擦拭一遍。

和敵襲發生的同時，隔牆出現破損，與這樣的事態相呼應，又有新的緊急隔牆封閉起來。艦裡的乘員八成都以為這是敵彈直擊造成的結果，他們不可能會料到，所有細節其實都是入侵者玩的花樣。以身體感覺到依舊持續著的戰鬥震動，賈爾從腦中叫出熟記在裡頭的戰艦路線圖，然後，他朝著最近的衣櫃間蹬了地板。

要是動作慢吞吞的，就會落得和應急要員撞在一起的下場。特別是自己還穿著新吉翁的駕駛裝，這樣格外不妙。不多理會響徹通路的警報聲，賈爾將無線電切換成聯邦軍艦艇所使用的頻率。原則上，艦內的無線電在戰鬥時都會保持在開啟狀態，只要能接收到這些訊息的話，就能掌握住大致的狀況。

『將彈幕集中到上方！既然敵方也在低軌道上，就沒辦法輕易回頭。冷靜瞄準的話一定打得中！』

『接舷中的太空梭對我方造成妨礙，第十七號到第二十一號的近距離防禦武器 $_{cIws}$ 沒辦法用。不能想點辦法嗎！？』

『「克林姆」呼叫「擬·阿卡馬」，這種情況下，我們無法重入大氣層！本船將延後起航。我們希望能讓乘員與乘客先到艦內避難。』

『「克林姆」，本艦允許你們所有乘員進入艦內避難。視戰況發展，本艦也有放棄貴船的可能。請盡速撤離。』

對於米諾夫斯基時代的軍人而言，在交互來回的無線電內容中分辨出哪些是必要的情報，也是他們的工作。一度搭上「克林姆」的乘客，似乎還會再回到「擬·阿卡馬」艦內的樣子。在衣櫃間換上聯邦的太空衣要五分鐘，前往戰艦與「克林姆」的接舷口又要再花五分

鐘。賈爾跟辛尼曼約好了二十分鐘的緩衝時間，他正在盤算這段期間內，自己能不能逮到至少一名瑪莎的部下，並且將那個叫瑪莉姐·庫魯斯的俘虜帶回去——從手錶確認到時間已經過了三分鐘，賈爾滑翔般地飛移在錯綜複雜的通路間。『鋼彈』在搞什麼！有出擊的話就叫它去應戰啊！」某人怒罵的聲音從無線電傳來，賈爾感覺到自己在無重力下趕路的身體多出了一份沉重。

　　『今天，這裡聚集了組成地球聯邦政府的一百多國代表，在經過一再斟酌後的宇宙世紀憲章上簽字。這部即將公布的憲章，將會稱為拉普拉斯憲章，發揮存放人與世界全新契約的約櫃的功用。』

　　從背部的擴充架抽出砲身後，「獨角獸」為其裝上了彈匣。前方側邊的輔助握柄彈起，跟著在砲身滑出伸長後，超級火箭砲便完成射擊的準備了。

　　將光束步槍收在背部，「獨角獸」肩上扛著的砲身足以匹敵本身的高度，它擺出了射擊的態勢。三架「吉拉・祖魯」迅速散開，並航向位於後方的「擬・阿卡馬」。巴納吉在瞄準畫面的十字準星上逮到了越過頭頂的一架敵機，他屏息扣下發射的扳機。發射用的推進火藥

在砲身內爆發開來，受到這股動能推擠而出的三百八十公厘彈才從砲口射出，從排煙器排出的熱能能與風壓，便讓整條濃密的廢氣帶瀰漫到了四周。

一邊旋轉一邊直線飛行的三百八十公厘彈拖著薄薄煙尾，掠過了加速中的「吉拉・祖魯」的去向。近接信管同時啟動，使得數百顆鐵球從引爆的砲彈中散射而出。直徑五公分左右的大群鐵球爆發性地擴散開來，腳部遭受直擊的「吉拉・祖魯」雖然大幅偏過了機體，卻明顯未受致命傷。巴納吉立刻採下腳踏板，讓「獨角獸」提高高度。隨即招呼過來的光束擦過

「獨角獸」腳邊，機槍的光彈則將虛空一字撕裂開來。

另外兩架敵機纏上了「擬・阿卡馬」，它們一邊穿梭於對空火線之間，一邊也讓光束彈如雨下地打在艦體。敵機先是加速繞到艦體上方，並且在賞過我方一擊之後馬上減速，跟著又從母艦下緣脫離火線的射程範圍。速度的增減會直接反映在機體的高度差，它們驅使著只有在低軌道上才能辦到的打帶跑戰法，相對地，戰艦上配備的兩架「洛特」卻幾乎是束手無策。個別裝備在它們肩上的對空機槍以及四連格林機槍紛紛開火，結果只為放射狀的火線添增了幾道空虛的光芒，另一方面，守在戰艦上下的兩架「里歇爾」則以光束步槍應戰。面對特性不同於普通空間戰鬥的這場防衛戰，就連它們也顯得頗有難色。由於必須分神在軌道速度的維持上，我方MS的動作明顯不夠犀利。相較於只能依偎在母艦旁邊的它們，敵方編隊

卻能順著不規則的節奏，一再重複打帶跑的攻擊。這是因為敵人壓倒性熟悉低軌道的戰法。

雖然艦橋已對「獨角獸」下達歸艦命令，但現在的狀況實在是無法回去。儘管自己的意識有一半以上都被高度計與速度計所分走，巴納吉還是射出了第二發的火箭彈。散彈在大幅降低高度的敵機頭上炸開，使得對方的裝甲迸發出細小的火花。但那畢竟不是致傷。

又一次降低高度之後，再度加速的「吉拉‧祖魯」則是以光束機槍應戰。一邊採取迴避行動，巴納吉用著只剩三發的超級火箭砲朝向逼近的敵人。判別過預測的侵攻曲線，就在巴納吉將瞄準的十字準星重合到略偏目標下方的瞬間，塔克薩說道「用火箭砲對付到處移動的敵人對你不利」的聲音傳入他的耳朵。

「你該用光束麥格農。那個威力太強了。」

「不可以。如果是在這個距離內的話……」

光是掠過身邊，就會讓ＭＳ的裝甲融化得零零散散，甚至引發爆炸的光束麥格農──就算不用這種武器，還是可以逼退敵人的。無視於怒吼「這哪是能夠手下留情的狀況！」的塔克薩，巴納吉讓機體做了緊急減速。

高度一口氣降低，與敵機的相對距離也拉近了。背對著叫道「你這樣會摔下去！」的塔克薩，巴納吉在高度兩百公里的時間點轉為加速，並繞到擦身而過的「吉拉‧祖魯」腳下。

背包上的四具推進器同時點火，急速上升的「獨角獸」從正下方趕過了敵機。

「如果是接近戰的話……！」

刻意將準星偏移，巴納吉發射出超級火箭彈。掠過「吉拉‧祖魯」身旁兩公里位置的彈頭炸裂開來，爆射而出的鐵球就那麼打到了濃綠色的機體身上。幾乎是正面接下一百多顆鐵球的「吉拉‧祖魯」體勢大亂，原本帶在右手的光束機槍也離了手。似乎是受到鐵球直擊的光束機槍隨即爆炸，使得虛空中冒出了一陣橘色的光輪。

在爆發光芒的照射下，噴發姿勢協調噴嘴的「吉拉‧祖魯」緩緩後退了。對方的發電機並未受損。應該是不會直接被重力拖下地球才對。確認過這一點之後，巴納吉將目光掃向左右，試著要找尋剩下兩架敵機的蹤影。這時候，塔克薩從他背後拋來了低沉的聲音說道：

「你是故意打偏的吧……」

「只要逼他們後退，即使不用殺對方也行吧？」

「你這樣做只會讓他們被母艦回收，然後再度與我方為敵而已。」

「等到那時候，我再把他們逼回去就好了。」

巴納吉瞧也不瞧對方，才把話說出口，「你以為這是在玩嗎！」的怒斥聲貫穿他的耳朵，而被人一把抓住肩膀的身體，更是被壓制在線性座椅上。巴納吉咬住嘴唇，就是不肯讓

自己的視線與塔克薩對上。

「我可不是想重複剛才那男人的台詞，但是能擊墜敵人時，就該把對方擊墜。被你放走的敵人，說不定會在之後殺掉我方的人，或是你自己喔。」

被對方揪住的肩膀涼了下來，精明的現實逐步擴散到巴納吉全身。要是這麼承認的話，自己將會被機械所吞沒，活生生變成一具讓陰沉情緒持續爆發出來的爐心。只要想到遍體鱗傷的瑪莉妲，以及連名字都不知道，就被流彈中殞命的某人──巴納吉就覺得自己已經受夠了。「我哪是在玩！」他從肚子裡擠出聲音，並且把塔克薩的手從自己肩上揮掉。

「就是因為我對自己和別人的死都沒辦法一笑置之，才會想盡可能地去做啊！」

直接面對巴納吉的目光，塔克薩眼睛露出動搖，眼皮也開始發抖。說完，巴納吉馬上把臉撇開，突然響起的接近警報聲又在此時緊緊揪住他的心臟。

對物感應器顯示，有敵人從右上方逼近。相對距離不到二十公里，要迴避已經來不及了。巴納吉讓「獨角獸」拔出光劍，準備要正面迎接急速逼近的敵機。從全景式螢幕上目測到了點大小的敵影後，對方轉瞬間就變成了拳頭般的大小，隨後手握光束斧的「吉拉・祖魯」便佔據了巴納吉所有的視野。

凝形成斧狀光刃的光束斧劈了下來，接住這一擊的光劍則冒出閃耀的火花。在劈啪作響

的高熱粒子對面，巴納吉看到敵機頭上長有裝飾羽毛般的天線，而呼喚道『巴納吉，你聽得到嗎？』的聲音更讓他訝異地睜大了眼。

『你退下吧。我沒有意思在這裡跟你鬥。』

「奇波亞先生……!?」

「吉拉・祖魯」那張惡狠狠地亮著獨眼的面孔，就那麼和巴納吉在「帛琉」面對的黝黑臉龐重疊在一起，他按著光劍發振鈕的指尖因此而顫抖。就在身旁的塔克薩倒抽一口氣的空檔，奇波亞繼續說：『我們不會擊沉戰艦。在事情結束前，你先退到後方去！』

『我們的目的是要把瑪莉妲帶回去。為了這個目的，「葛蘭雪」也已經來到附近了。』

「怎麼會……你們打算怎麼做!?」

『我們已經布好局了。』保持在跟「獨角獸」短兵相接的態勢，「吉拉・祖魯」像是在確認著旁邊有沒有其他人，左右轉過獨眼後，最後只再看了巴納吉一次。『聽好了，你一定要退下喔。要是你死掉的話，提克威也會很難過的。』

說時遲那時快，停止讓光束斧發振的「吉拉・祖魯」隨即離開「獨角獸」身邊。「等等，奇波亞先生…!」巴納吉叫道，對方卻沒有回應，留在他視野裡頭的，只剩下點燃噴嘴並且轉過身的奇波亞座機的背影而已。瞬時間融入虛空中的機體前方，「擬・阿卡馬」的對

空火線依然繼續冒出火光。就連多做思考的空間也沒有，巴納吉一腳踩下腳踏板，趕著要讓「獨角獸」飛往對方所在的位置。

「他剛才說，他們已經布好局了……？」

在緊急加速的G力之中，塔克薩低語。不過，此時的巴納吉並沒有必要跟身後的同行者對上目光。塔克薩心裡所想的事情和他是一樣的。方才那架搏命對「擬・阿卡馬」進行攻擊的敵機——故意在戰艦跟前被轟得四分五裂，趁那時候潛入艦內的某個入侵者。「RX-0呼叫羅密歐010，麻煩將線路轉接至『擬・阿卡馬』。」一邊聽著塔克薩如此對無線電呼叫的聲音，巴納吉讓「獨角獸」保持在險險要脫離軌道的加速度，一路朝「擬・阿卡馬」直驅。

「艦內有可能已遭敵方入侵。據推測，敵人的目的是奪回俘虜。立刻強化警備態勢，務必將此視為巡邏搜索時的重點。快把這段訊息轉送過去。」

在這種距離下，拜託更靠近母艦的僚機來轉接訊息，比較能確實地將通訊傳達出去。位於「擬・阿卡馬」下方的「里歇爾」打出了解的發光信號後，便開始縮短與戰艦之間的相對距離了，看到這樣的光景，多少放下心來的巴納吉又把視線挪向「擬・阿卡馬」。巴納吉先看了接合在左舷處的太空梭船影，藉此確認瑪莉妲目前還在艦內，然後，巴納吉心裡忽然冒

上一陣疑惑，他不懂自己現在到底在作什麼。

要是辛尼曼他們來了的話，將瑪莉姐交回他們的手裡會比較好。這是不用想也知道的事情，就是因為奇波亞相信巴納吉有這樣的共識，他才會將作戰的目的講出來。儘管如此，直到上一個瞬間之前，巴納吉都忘記了這一點。察覺到敵人入侵艦內的他，腦袋裡只想著要提醒我方人員進行應對而已。

眼前這二人可以分成敵人以及我方──不對，這種分類方式對自己是不合用的。巴納吉兩邊的人都認識。只要看見有人出現危機，不管對方是哪邊的人，他最後還是會出手相救。結果，巴納吉只是個不屬任一邊，也幫不上任一邊忙的旁觀者。膽小到不想殺害別人與自己的偽善者，只會為戰場的混亂火上加油。自己總是裝成一副被害者的德性，卻用隨便發射出去的子彈殺人。

這樣下去是不行的。這樣子只會讓事態更加混亂，不僅救不了自己，更救不了別人。那麼，自己又該怎麼辦才好？種種思考無法好好運作，巴納吉感覺到，他的力量正從握在操縱桿上的手掌上流失。巴納吉甩過頭，然後將目光轉回正面。火線閃爍的那一邊，奧特艦長跟康洛伊少校還在戰鬥；美尋少尉和奇波亞同樣也在戰鬥；就連拓也與米寇特也在和恐懼戰鬥著才對。

那麼，我自己又如何——就在巴納吉看著錯綜在眼前的光芒，毫無頭緒地重複自問自答的這個時候。他看見接近向「擬‧阿卡馬」的「里歇爾」被光束所貫穿，然後爆炸。巴納吉讓機體加速，藉此提升「獨角獸」的高度。能夠辨識出是長距離砲擊的粗大光軸掠過他的腳下，像是要照亮夜晚的地球那樣，光束擴散開來。

吞沒青色機體的火球隨即膨發而上，電波障礙的雜訊跟著傳進耳底。巴納吉讓機體加速，藉此提升「獨角獸」的高度。能夠辨識出是長距離砲擊的粗大光軸掠過他的腳下，像是要照亮夜晚的地球那樣，光束擴散開來。

「有新的敵機嗎……!?」

塔克薩低喃。從方位與威力來看，那並不是奇波亞等人所射出的光束。巴納吉將視線移至「擬‧阿卡馬」的前方，也就是光束飛來的方向，於是他察覺到身體認識的某股壓力正從彼端逼近而來。新的敵人從相反於自機的方位進入了赤道軌道，正以驚人的相對速度接近此處。其暴虐的威勢化作風壓，宛如要將巴納吉的頭皮連根拔起，這時，只有一個字眼光束般穿過他的胸口。

紅色彗星——!

『這是基於地球聯邦政府全體同意，其中沒有神的名字。在此也不提及人類的原罪。此後要是我們面臨最後的審判，那麼必定是我們自己的心靈招致的破局。一切都決定在我們手

「如果真的有神存在，要我獻吻也可以啦⋯⋯！」

忘情於湧上全身的喜悅並且吶喊出口，安傑洛扣下扳機。MEGA粒子的巨塊由光束砲砲口吐出，粉紅色的閃光隨即掠過「擬造木馬」，而後一路延伸至後方。如果從「葛蘭雪」傳來的感應監視器資料正確無誤，那傢伙應該就在這前面才對。準備著要跟「獨角獸」進行接觸，安傑洛重新握緊了球型操縱桿。他眼中已經看不進光束彈道上冒出的爆發光芒，以及其他敵機的動向，只求盡速找到應該會在低軌道上出現的白色機體。

陪伴在斜後方的柯朗中尉也扣下扳機，親衛隊規格的「吉拉・祖魯」跟著發射出光束砲。耀眼的光芒一字延伸而去，照出了疾馳於前方的「新安州」的紅色裝甲。「新安州」張開著背上猶如翅膀的推進組件，它那飛掠過大氣覆膜的姿態，用大天使一詞來形容真是再合適不過了。從「留露拉」啟程後已經經過九小時餘，安傑洛等人的座機依附在比機體大上一倍的噴射器上頭，他們一面承受著幾乎要令人昏眩的G力，一面趕到了這裡。能夠走完這一趟再趕的危險航程，並且在抵達地球軌道的同時便撞見「獨角獸」，肯定也是靠著這名鮮紅色大天使的引導。長途旅程的消耗瞬時歸零，安傑洛著實感覺到氣力與體力正從自己的身體

中。』

源源湧上，他瞪向閃爍於彼端的多道火線。

由於彼此是在同一條軌道上對向而馳，他們與「擬造木馬」的相對速度已超過秒速十五公里。敵艦不會有閃避的空間，安傑洛等人當然也不想留給對方這種空際。距離接觸的時刻只剩不到三十秒——伏朗托前一刻宣告『我們的目標是「獨角獸」，其他的機體別去理會』的聲音，安傑洛自然已在心中奉為圭臬。

『辛尼曼打算要奪回瑪莉妲。「擬造木馬」交給他們來應付就好。我們的目的是向「獨角獸」叫戰，促使NT-D啟動。』

「是！」

『不用對他客氣。如果沒有抱著徹底擊墜對方的意思上場的話，可是贏不了「鋼彈」的。你們要注意敵機發射的麥格農彈。』

這些事根本用不著上校來提醒。回答過「是！請讓親衛隊為您開道！」之後，安傑洛將手指放到充電完成的光束砲扳機上。

九小時餘的航程中，安傑洛並未靠睡眠打發時間。這段期間內，他靠以往的戰鬥紀錄推敲出對方機體的性能、駕駛員的習慣，完成了一套對付鋼彈的戰術模擬。首先得讓對方啟動NT-D，揪出那傢伙的本性來才行。和柯朗的座機打過信號之後，安傑洛在相對距離拉到

五十公里內的瞬間，將扳機一舉扣到底。柯朗的座機亦於同時間開砲，交錯於虛空的光束形

成了一道十字火線。

受到雙軸的火線狙擊，前傾般的「獨角獸」煞住機體並降低高度。一邊與對方的機體交

會而過，安傑洛朝虛空射出鎗榴彈，盾牌裡的發射器某猛然開火，鎗榴彈陸陸續續地引爆開

來，一如所料地迴避到預測地點的「獨角獸」，便被重重交疊的光輪包圍住了。安傑洛全力

點燃推進器做出緊急減速，一口氣讓機體下降了數公里的高度，一等充電結束的警訊響起，

他馬上又扣下扳機。

被Ｇ力拉扯開來的視野中，浮現了「獨角獸」靠著盾牌的Ｉ力場彈開光束的身影。接近

警報隨即響起，告知安傑洛朝機體飛來的火箭彈的存在。那是由「獨角獸」所發射的。與光

束相較之下，等同龜速的實體彈藥逼到了面前，然後在頭頂炸開。

「這種小玩意……！」

安傑洛利用大氣層的反彈效果一躍而上，讓機體重新回到了和「獨角獸」相同方向的軌

道。靈巧避開爆散的鐵球之後，「新安州」同樣朝對方發射出應戰的光束。「獨角獸」將展

開有Ｉ力場的盾牌抵向前，一面擋掉殺到面前的光束，一面橫向移動。似乎是覺悟到還會有

火箭彈飛來，「獨角獸」堅守於迴避行動，露出了調整高度並且後退的舉動。儘管已在彈道

上逮到安傑洛等人，卻什麼都沒做地退了下來。

從以往見識過的「獨角獸」來看，這些舉止都是令人想像不到的。不可能是對方把彈藥用完了。即使火箭砲的彈藥用盡，「獨角獸」的背上也還掛有一挺光束步槍。它應該有足夠時間換武器並開火。安傑洛射出一發尚在充電中的光束砲。細細的光束軸線擦過「獨角獸」身旁，反擊的火箭彈同時被射出。那發彈藥在安傑洛的斜前方引爆，傾盆大雨般地撒出散彈，但始終只讓加速中的「吉拉・祖魯」傷到了些微的裝甲。

對方的射擊方式簡直就像是刻意地在挪開準星，機動模式也太過遲緩。是因為害怕被地球的重力拖下去嗎？思索了一下，安傑洛望向盡只會後退的「獨角獸」，他做出的結論是並非如此，便緊緊咬起了臼齒。

安傑洛完全沒辦法從現在的「獨角獸」身上感覺到戰意。它少了平時那股一直反撲過來的霸氣，只是一直四處逃竄而已。難道是機體的狀況不好嗎？或者根本就沒有意思要打？

「竟然把人當笨蛋耍……！」這麼低語道，安傑洛放在球型操縱桿的手指不自覺地緊繃。

「你以為你那種態度還能用在眼前的戰場嗎？趕快變成『鋼彈』來看看啊！」

如果不能好好跟對方鬥一場，來這裡就沒意義了。安傑洛將光束砲的扳機扣到底。「新安州」也以光束步槍進行射擊，暴露在數條火線下，獨角的機體隨風搖曳般地擺動身軀。

『現在，我們的面前有著廣大無邊的宇宙，有著隱藏所有可能性、不斷改變的未來。不管你是怎麼站在這個入口的，都無須把過去的宿業帶進新世界。』

『絕對沒錯。是那架紅色的MS。它剛才用飛快的速度穿過上方了！』

『「鋼彈」漸漸被支開了！沒辦法讓後方各砲台進行援護嗎！？』

『砲台光要防禦本艦就已經很吃力了。MS部隊是在幹什麼！』

聽著殺氣騰騰地來回於艦內的無線電，瑪莉妲對於疑似弗爾‧伏朗托來到的戰況已經心裡有數。瞬間，銳利的「氣息」構成的障壁緩緩升起，她察覺到那股壓力穿過自己背脊。

瑪莉妲左右挪動目光，她環顧了流動在眼前的天花板，以及包圍在擔架周圍的沉默男子們的臉孔。這股「氣息」並非是從艦外流進來的。和錯綜於外面的多道「氣息」有著不同的向量，某股更直截了當而且暴戾的兆候正等在這條通路的前方。瑪莉妲扭過被固定在擔架上的身體，隔著被人戴在頭上的頭盔面罩，她望向前方。太空梭啟程的時間被延後，周圍的男子顧著要到中央的重力區塊避難，沒有任何一個人在留意瑪莉妲的狀況。他們有時會因為傳導在艦內的振動而縮起身，心裡只想著要盡早逃到安全的地方而已。

忽然，其中一名男子與瑪莉姐對上了目光。亞伯特似乎察覺到了瑪莉姐的視線，他轉過自己臉色發青的面孔，於是瑪莉姐便在來不及闔上眼皮的情況下，回望了對方一眼。才看到亞伯特眨起瞪得斗大的眼睛，他又突然繃緊臉皮，提醒旁邊的部下說：「喂，俘虜的意識……！」已經沒有觀望時機的餘地了，比部下在注意到異樣後轉頭的速度更快，瑪莉姐已將事前調鬆的固定帶使勁扳到外側。

一口氣抽出右臂，瑪莉姐摸向綁住自己肩膀的皮帶扣。跟著她用力扭身，打算將擔架順勢翻過來，剎那間，突然湧上的劇烈爆炸聲響傳遍了通路。

男子們驚訝地擺出護身的動作，從前方冒出的白煙逐步包圍了他們的背影。同一時刻，與先前爆炸種類相異的轟鳴聲連續響起二、三次，原本隨侍於亞伯特旁邊的男子，就這麼被彈到了後方。少了人搬的擔架倒向側邊，看見通路的牆壁逼到眼前，瑪莉姐趕緊伸出唯一能動的右手，藉此保護自己的身體。轟鳴聲又一次響起，「唔……！」亞伯特的慘叫聲也在通路間迴盪開來。

那是最後一次爆炸。通路無預警地回歸到寧靜，只剩對空機槍的振動聲或遠或近地在響著。瑪莉姐和擔架一起漂浮在空中，她看見有血珠飄到了眼前。白煙中有如阿米巴菌般地浮動著的那些血，是從飄在天花板附近的太空衣胸口一滴滴噴出來的，它們時時刻刻改變著形

狀，流過了瑪莉姐的頭頂。而在前面那邊，還有兩道太空衣的身影交錯在一起，他們同樣被射穿了胸膛。更前面那裡，有個身穿太空衣的男子背靠著牆壁，整個人則是坐到了地板上，他大概是被子彈打穿臉的。血珠從變成儲血桶的頭盔冒出，剛拔出手槍的手臂則是未盡其功地舉在半空輕晃。

嗆鼻的硝煙味與血腥味交雜在一起。瑪莉姐根本無法判別目前的狀況，先確保住自己身體的自由之後，她聽見某人鞋底的磁鐵吸附在地板上的獨特聲音，於是她停下打算伸到皮帶扣上的手。是那道銳利「氣息」的主人——從先前就潛伏在艦內，霎時間便擊斃周圍男子的某個入侵者，正緩緩地穿過煙霧走近此處。

難道是自己人嗎？一面想著不可能，瑪莉姐將視線挪向腳步聲傳來的方向，跟著她又看往傳來「呀！」的慘叫聲的方向。亞伯特撞開漂浮在空中的屍體，將背靠到了牆壁上，他那嚇得慘白的臉正在痙攣著。腳步聲在這時止住，某人嚥下一口氣的氣息從瑪莉姐背後不遠的地方傳來。瑪莉姐微微轉頭，她隔著擔架看見了對方的樣貌。

和亞伯特一樣，那人也穿著聯邦軍的制式重裝太空衣，而他手上握的無後座力手槍正朝向亞伯特。男子從頭盔中露出的長相，瑪莉姐並不認識。對方的眼睛並沒有在看她。那人精悍的臉頰微微顫抖著，他的嘴張開了一點點，露出驚愕情緒的臉孔更只朝著眼前的亞伯特。

男子看起來像是忘了要對周圍進行警戒，他愣在原地，而瑪莉妲則開始懷疑，這人真的是那道「氣息」的主人嗎？她訝異的目光轉向了對方。

「亞伯特大人⋯⋯為什麼您會⋯⋯」

男子並沒有露出注意到瑪莉妲視線的舉動，他發出沙啞的聲音。亞伯特則是以兩手抱著頭，並且蜷伏著自己發抖的身體。瑪莉妲在這時動起原本停下的手，不動聲響地解開了擔架的皮帶扣。

「在瑪莎指示下來到這艘戰艦的，就是您嗎⋯⋯？」

憤怒混進了因為驚愕而產生動搖的臉，這股情緒也讓男子將手中的手槍槍口抵向亞伯特的頭盔。「回答我！」淒厲的怒吼，使得亞伯特縮成一團的肩膀為之顫抖。

「身為畢斯特家嫡子的您，為什麼會殺害卡帝亞斯大人⋯⋯您為什麼會幹出殺害自己親生父親的蠢事!?」

停下了跟著要解開腰部皮帶的手，瑪莉妲豎起耳朵，細聽著男子的話語。轟，遠方傳來的爆炸聲，跟亞伯特擠出「⋯⋯以，我也沒辦法」的聲音交雜。

「要是失去『拉普拉斯之盒』，財團的命脈就會斷絕。連亞納海姆以及其他旗下的企業，都會跟著泡湯⋯⋯所以我——」

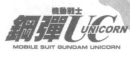

「就算您這麼說，天理也不可能允許兒子殺害父親！卡帝亞斯大人有他自己的考量。為

什麼，您這個最不該阻撓他的人卻⋯⋯！」

「那個人只會在乎自己的事而已！他覺得自己能力強，就可以決定一切；表現比他差的

人，他都認為是在偷懶⋯⋯可是，我明明一直都很努力⋯⋯！」

「您只是因為軟弱才會被瑪莎利用！為什麼連這點事您都不懂!?」

揪住對方頭盔的下巴部分，那名男子靠蠻力將亞伯特整個人抬了起來。隔著男子因怒氣

高漲而顫抖的肩膀，瑪莉姐看見亞伯特整張臉讓口水和眼淚糊成一團的慘相。聽見他扭曲的

嘴角咕噥著「姑姑她很溫柔⋯⋯」，瑪莉姐感覺到自己全身上下起了雞皮疙瘩。

「她願意認同我、接受我，這些事情我父親都不懂。」

瑪莉姐分不出那對坦承一切的眼睛到底是在哭，還是在笑。「這個邪門歪道⋯⋯！」低

語出這句的男子肩頭一顫，便把槍口抵到了亞伯特喉頭。瑪莉姐預料對方將會衝動地扣下扳

機，才解開固定腳踝的皮帶，她便勁地撞到男子背上。

自己沒有義務要救亞伯特，這麼想到的時候，已經是瑪莉姐做出行動之後的事了。瑪莉

姐心裡有股無條件的衝動在吶喊，這個人不能被殺，所以她用肩膀撞了那名男子，並且一把

抓住對方手邊的手槍。被人如此偷襲後，儘管那名男子跌了個踉蹌，卻還是把直直伸起的手

指戳向瑪莉妲的側腹，跟著又把她不肯放開手槍的整隻手拉到自己身邊。劇烈的疼痛在肋骨

一帶爆發開來，短時間內瑪莉妲變得無法呼吸，她被直接拖到了男人的眼前。

瑪莉妲反射性地動起膝蓋，打算猛踹男子的胯下。就在這個瞬間，男子開口：「妳是瑪

莉妲‧庫魯斯嗎……!?」這句確認，使瑪莉妲訝異地繃緊身體。

「那好，辛尼曼在等妳回去。我是──」

話講到一半，男子閉起嘴，然後銳利的目光迅速掃向旁邊。隨後，槍聲大作，男子的臉

孔忽然從瑪莉妲的視野中消失了。

血珠從男子的側腹飄出，他的身體撞向牆壁並且回轉了一圈。瑪莉妲的全身仍舊緊繃

著，她轉向槍聲發出的方向。瑪莉妲看見的是亞伯特一屁股坐到地上的模樣，對方手中拿著

從部下屍體上找來的手槍。

亞伯特脫離常軌的眼神瞪著那名男子，放在扳機上的手指再度使力。瑪莉妲立刻扳下對

方的槍口，看往男子的方向。按著側腹設法站起身的男子也在這時將視線朝向瑪莉妲。對方

看來不像新吉翁的人──但是，從他口中講出了MASTER的名字，就憑這一點，瑪莉妲認

為這名男子不會是敵人。就在瑪莉妲還不能將思考理出頭緒的時候，叫著「是這邊！」、

「剛才有槍聲！」的幾道聲音從煙幕另一端湧出，警鈴的聲音也在通道間響起。

殺氣騰騰的大批人馬正要過來這裡。別過一瞬間對上的目光之後，男子蹬地離開了現場。穿著太空衣的側腹在空中留下血珠，他的背影在通路的轉角處拐了彎。「人在那裡！」

叫聲和槍聲重疊，瑪莉姐看到跳彈的火花在牆壁上此起彼落地冒出，於是她將身體靠到牆際，並且放低姿勢。雖然這樣的體勢等於讓自己趴到亞伯特身上，但瑪莉姐現在沒那個工夫多去在意，而蜷縮著身體的亞伯特，也沒有露出抵抗的舉動。

沒過多久，手上拿著手槍、身上穿有太空衣的一群人便踏上通路的地板上，其中有幾個人迫在男子後頭，正要趕往對方拐彎的轉角處。某人說道：「別讓戰艦裡的人發現，這件事情要由我們來收拾！」另一個人則大叫：「快關掉警報！」瑪莉姐原本想抬起頭，卻突然被人揪住領口並掄向背後的牆壁。間不容髮地伸來的手腕掐在瑪莉姐喉嚨上，對方的手掌從太空衣上面緊緊地揪住了她。瑪莉姐想要抵抗，身體卻使不上力，就在她掙扎著想將深陷喉頭的手指扳開時，某人靠到亞伯特跟前說道：「亞伯特大人，您沒事吧？」被人碰到自己的肩膀，亞伯特猛然一顫，發出變調的大叫：「別碰我！」

推開看似不自覺地退後的部下，亞伯特隨後便靠著自己的腳站穩在地上了。亞伯特擦去整張臉的唾液與淚滴，方才的異常眼神也已不復見，他的目光只跟瑪莉姐對上了一瞬，低聲和部下交代「不用制服這女人」之後，亞伯特別過臉。掐在瑪莉姐喉嚨上的手在這時鬆去力

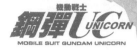

道，她勉強吸到了一點氣。

「我們回『克林姆』。把船長叫回來，我要船立刻就出發。」

將尚未恢復血色的臉從兩名部下別開，亞伯特迅速說道。「可是，外面的戰鬥還沒結…

…」部下回答到一半，便被亞伯特怒斥「我可是差點被人殺了！」的聲音所打斷，於是，男子們畏縮的背影在漂懸的血珠間浮動起來。

「這種有暗殺者徘徊的戰艦，我一秒鐘都不想多待。馬上把乘員都叫回來。」

亞伯特睜大的眼睛又在此時露出一種脫離常軌的光芒。「是……」受其氣勢壓倒的部下打算要離開當場。亞伯特立刻猛踏地板，像是發癲般的大叫：「蠢蛋！要先保護我過去！」

這股勁道讓亞伯特的身體浮到了空中，發覺自己的背就撞在遭人射殺的屍體上，他嗚地叫出聲，連忙揮舞起手腳想離開該處。直到部下們從屍體旁拉開慌亂的亞伯特，並且帶著他從現場移動之後，瑪莉姐也落得了被另一名部下架回原路的下場。

不知道是不是勉強行動的緣故，瑪莉姐側腹的劇痛一直沒有和緩。鼓動的痛覺隨著時間擴散開來，連呼吸都無法自在隨意的倦怠感籠罩了她的全身。艦內的無線電依舊播放著乘員們的怒號，但是單手拿著手槍的男子們卻是一句話都不說，被他們所包圍的亞伯特更是誰的臉都不想看。他的嘴唇只是喃喃自語地開合不停，還能微微聽見他咕噥著：「我沒錯，我並

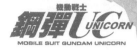

沒有做錯事情……」對於部下們懷疑著主子神智是否正常的目光不予理會，亞伯特那像是咒語般的聲音永無止盡地重覆著，也讓無力抵抗的瑪莉妲在被人架走的這段期間，持續地冒出了雞皮疙瘩。

停止讓外界事物映入瞳孔，亞伯特失焦的眼睛正逐步深陷至精神深處——瑪莉妲朝著亞伯特的雙眸瞥了一眼，當下她便朦朧地了解，自己想要搭救亞伯特的心理是怎麼一回事了。

既然她已經從刺客的口中聽見了亞伯特的身家背景，她就沒辦法對這個人見死不救。就像巴納吉了解瑪莉妲的一切那樣，瑪莉妲也了解巴納吉。瑪莉妲對於巴納吉的出身、成長過程、以及肩負的重擔都很清楚。這是因為在彼此思維「共鳴」的那一瞬間之後，瑪莉妲大概就比他自己還要更了解他的事了。

出自於同一個根源的另一條生命。亞伯特眼睛的顏色，簡直和巴納吉像到令人覺得悲哀的程度……

『我們現在正站在起點上，不用為其他人寫下的劇本所迷惑，只要用你心中的神之眼看清即將開始的未來。』

超高熱的粒子束發出閃光，能夠融化鋼鐵的這陣聲響帶有接近於衝擊的動能，搖撼巴納吉所在的駕駛艙。超級火箭砲斷成兩截的砲身彈飛，正當機體才向背後仰起身，「新安州」便在兩者交會之際賞了「獨角獸」側腹一腳。

二十五噸餘的質量與相對速度累算在一起，便成為足以粉碎人體的衝擊，搖撼了整座駕駛艙。受到眡嗓地搖晃著的線性座椅擺弄，巴納吉將節流閥全開，跟著又使勁踩下腳踏板。

方才衝突的反作用力抵銷了「獨角獸」原本的軌道速度，讓機體的高度大幅下降，也迫使巴納吉趕忙點燃所有推進器。而巧妙地保持著本身高度的「新安州」，又在此時瞄準勉強才抑止墜落的「獨角獸」，並以手中的光束步槍進行齊射。

「快應戰！瞄準好再上！」

「我有在瞄準！」

一邊朝塔克薩怒罵回去，巴納吉在捨棄融斷的超級火箭砲之後，便讓「獨角獸」舉起了光束步槍預備。十字準星與位於正上方的紅色機體重合在一起，目標鎖定的警報聲震耳欲聾。造成巴納吉壓力來源的紅色彗星、被人稱為「夏亞再世」的蒙面男子——對方眉心的傷痕以及凜冽目光在巴納吉心中凝聚成像，巴納吉發覺，自己放在扳機上的手指竟然緊繃得無法靈活彎曲。同時間，ＭＥＧＡ粒子彈從「新安州」的光束步槍中迸射而出，有驚無險地閃

避掉的「獨角獸」則是晚了一步才扣下扳機。射完的麥格農彈殼被排出，聳立成一直線的高功率能源柱遠遠地照亮了「新安州」的機體。

穿梭於擴散開來的飛散粒子間，紫色的「吉拉・祖魯」也朝「獨角獸」發射出光束砲。至少也能擦中對方才對啊。硬是咬牙忍住積在嘴巴裡的話，巴納吉讓「獨角獸」遠離了掠過頭上的光軸。巴納吉在螢幕上搜尋著消失於感應器圈外的「新安州」氣息，設法要脫離三架敵機所形成的包圍網。自覺到自己沒辦法甩開對方之後，塔克薩怒罵道「威嚇射擊怎麼可能對紅色彗星管用！」的聲音，又在這時候刺進了巴納吉的身體。

「快點認真應戰。只要能和那傢伙面對面，NT-D應該就會啟動。再這樣下去，你會被玩弄至死喔。」

「但……但是……！」輔助席的耐G性能並不完全，要是讓機體全力移動的話，塔克薩先生你……」

會撐不住的。在內心把話講完之後，巴納吉又朝著發抖自己的身體拋下一句——這根本只是在自欺欺人而已。打開頭盔面罩擦了汗之後，巴納吉重新確認機體與「擬・阿卡馬」的位置關係。由於自己剛才一直沒頭沒腦地逃竄，「獨角獸」重複變更了好幾次的軌道，目前在感應器圈內已經無法再看見白皚的母艦。「擬・阿卡馬」在赤道軌道上的雷射信號每分每

秒都在逐漸遠離，傳達出「獨角獸」已經進入兩極軌道的現況。不管自己再怎麼嘗試要甩開對方，伏朗托的編隊最後還是纏了上來，對方的目標只有「獨角獸」這點，已經是不證自明的事實。

不應戰就會被殺──這點事巴納吉也知道。可是，他的身體就是不聽使喚。扣在扳機上的手指緊繃到極點，巴納吉發覺自己總是反射性地想要逃避。因為，戰鬥很可怕，巴納吉承認了這一點。他對變成「鋼彈」這件事感到害怕。被機械所吞沒，再度成為NT-D還什麼系統的爐心更讓他感到恐懼。即使就理性而言，他明白，這些都不會比死更嚴重……不，說不定這種想法在前提上就已經錯了。伏朗托等人的目的，也很有可能是要在削減我方的戰力之後，再來捕獲這架機體。如果事情是這樣，任其擺布不就好了嗎？預定中，這架機體原本就是要交給新吉翁的。只要不隨便抵抗，把機體交給對方──

「這樣的話，你讓我下去。之後再把我帶回去就好。」

用嚴厲的聲音堵住了巴納吉逃避的途徑之後，塔克薩朝對方投以看透五內的視線；而巴納吉則用著簡直使不上力的手再度握緊操縱桿。

「那群人的目的，說不定是想在造成我方消耗之後，再捕獲這架機體。但要是沒了『獨角獸』，『擬・阿卡馬』又會有什麼下場？」

「⋯⋯我了解。」

「那群人是戰爭的專家。他們可不會放過俘虜，或放過可以擊墜的敵人。別忘了戰艦上還有你的朋友——」

「我懂！這些事情我是懂⋯⋯」

拓也、米寇特、瑪莉姐、奇波亞、伏朗托、奧黛莉與利迪，還有其他許許多多的臉孔和名字，都在巴納吉的腦筋裡打轉著，他身體裡湧上一股想要嘔吐的不適感。巴納吉踩下腳踏板，讓「獨角獸」加速飛去。

背對著由後趕上的光束光芒，連方位也沒確認的機體點燃推進器，開始在深夜中的軌道上滑翔。「巴納吉⋯⋯！」疾馳而已。巴納吉還是很怕，怕得不得了。巴納吉從卡帝亞斯那只是一股腦地讓「獨角獸」堵住了自己的耳朵，巴納吉對於塔克薩叫喚的聲音充耳不聞，他裡接過這架機體的時候、還有為了守護奧黛莉而戰的時候，他的心中都有感受到一股熱潮，但現在卻感覺不到。冰冷的虛無在巴納吉的腹部深處捲起漩渦，他知道，自己就連剩下的一點體溫都快被奪走了。這樣也好——不，這樣正好。因為那股熱潮很容易變成行使暴力的衝動。因為那股熱潮會讓巴納吉在毫無覺悟的情況下傷害人、殺害人，並且讓他這個不誠實的旁觀者背上一輩子的罪孽⋯⋯

接近警報響起，巴納吉猛然反應過來的神經讓機體減緩了速度。睜開眼之後，巴納吉在放大視窗中瞧見了正由前方接近的「拉普拉斯」殘骸。

「拉普拉斯」彎曲的樑柱露出於真空，它那猶如鯨魚死屍般的殘骸依舊暴露在兩極軌道上。儘管它那鬆散的構造根本算不上掩蔽，巴納吉這時候已經顧不了這些了。就算是一點點也好，巴納吉需要有東西做為庇護。他想在不會被任何人看見的地方喘息。不知道是不是感應到這陣畏怯的緣故，意向自動擷取裝置擅自為機體減緩了速度，「獨角獸」將「拉普拉斯」的殘骸當成一線生機，伸臂接近而去。點燃推進器配合相對速度後，「獨角獸」躲進敞著陰暗開口的孔穴，跟著便虛脫般地停住了。原本展開著I力場的盾牌也在這時關閉，閃爍於面罩底下的複眼感應器則逐漸失去光芒。

未見終止跡象的演講聲，在這時又和敵機接近的警報重疊在一起。伏朗托的部隊正在接近──可是，巴納吉抬不起頭。宛如才剛和機體一起全力奔跑過來一樣，巴納吉的肩膀上下起伏著，他不斷地在喘氣。真沒出息，自己真的一點出息也沒有。喘息好似要跟嗚咽混在一起，但巴納吉咬牙想要忍住。即使如此，他還是壓抑不住自己的哭聲，而塔克薩靜靜喚道

「巴納吉」的聲音又在這時加了進來。

「我要下去。把艙門打開。」

和平常一樣，對方命令的語氣中容不下其他意見。也不理會疑惑地轉過頭的巴納吉，塔克薩突然就把手伸向儀表板，並且碰了駕駛艙門的開啟開關。

空氣流出的聲音撲向了頭盔，然後很快地又聽不見了。正面的全景式螢幕熄滅，僅艙門大小的部分橫移，隨後，深陷於黑暗之中的廢墟便擴展在兩人眼前。塔克薩高大的身子緩緩離開了輔助席，跟著就要朝艙門飄去，從旁看見此景的巴納吉抓住對方的手肘，口裡叫道：

「怎麼可以在這種時候跑出去，你是認真的嗎!?」塔克薩沉默地繞到巴納吉面前，並且讓自己的頭盔靠向對方的頭盔。

「這樣你就能放心打了吧？趕快讓機體變形成『鋼彈』。」

比起無線電更加貼近人身的說話聲，就這麼靠著頭盔間的振動傳進了巴納吉耳底。將巴納吉的謊言與軟弱盡數看透，對方的眼睛隔著面罩望了過來，而巴納吉則是語塞地回答：

「這種事我怎麼做得出來……！」

「不是你想的那樣……不是那樣的。我是因為……」

「巴納吉，我剛才有看見NT-D正要啟動的那一刻。」

把手疊在巴納吉抓住自己手肘的手上，塔克薩說道。聽到這意想不到的話，巴納吉眨起淚眼汪汪的眼睛。

「就是在我們接觸到『拉普拉斯』，然後演講聲開始播放的那個時候。你好像沒有注意到的樣子，不過，在我看來，NT-D是對你的情緒產生了反應。因為在聽見『拉普拉斯』亡靈的聲音之後，你的心似乎有感覺到什麼。」

「我的心……？」

「這架機體……並不是為了將吉翁斬草除根的殺戮機器。『獨角獸』還具備著某種不同的特質，那項特質正好與殺戮機器完全相反。能夠駕馭它的，大概只有駕駛員的心而已。那是一顆懂得體會、容易受傷害，也會讓人產生恐懼的心。更是一顆脆弱、欠缺效率，有時甚至不存在比較好的心。」

隔著雙方頭盔的面罩，塔克薩那綻放出刀光芒的眼睛正在微笑。些微的熱潮湧現於巴納吉撲通作響的心臟，然後落到了冷意盤據著的肚子裡。巴納吉試著窺探塔克薩的眼睛。仔細一看，塔克薩的眼神也在動搖，注視了對方那雙與自己並無不同的眼睛，巴納吉跟著又將目光凝聚在下方發出振動的來源。

「或許，那就是拉普拉斯程式的真面目。司掌NT-D啟動條件的它，就是將搭乘者導引向『盒子』的路標……這樣看起來，你的父親實在是深藏不露哪。」

遭出其不意擊中的胸口心跳不已，巴納吉只得別開自己的目光。「其實我……」巴納吉

話講到一半，塔克薩便面帶苦笑地，以一句「夠了。關於這件事我之後會再好好審問你」打斷了他。

「現在沒時間多說。我出去之後，你就退到殘骸裡面，等我的信號。」

「你打算做什麼？」

「ECOAS有ECOAS自己的戰法。與其在駕駛艙當個累贅，我會去幹點比較像樣的事情。你也應該盡你的責任。」

塔克薩抓住巴納吉的肩膀，把他輕輕按在線性座椅上。「我的責任是什麼……？」巴納吉問。塔克薩用食指指向對方的胸口，平靜地答道：「你這裡很清楚。」

「這是個獨一無二的零件，它可以自己做出決定。別把它弄丟了。」

以這句話作結之後，塔克薩解除了頭盔間的接觸通訊。目光裡蘊藏有親近感的那雙眼睛漸漸遠去，包裹住高大身軀的濃綠色太空衣也飄出艙門之外。對於突然變寬敞的駕駛艙感到困惑，巴納吉朝無線電呼叫道：「塔克薩先生……！」對方則一如往常地用命令的口吻回了一句：『關上艙門！敵人已經到附近了！』塔克薩將攜帶式推進器連接到背後的生命維持裝置上，隨後留下一道小小的噴射火光，消失在真空的廢墟中。

巴納吉莫可奈何地關對物感應器顯示了敵方編隊逐漸包圍住「拉普拉斯」遺跡的反應。巴納吉莫可奈何地關

上艙門，並且在經過光學修正的全景式螢幕中找起塔克薩的背影。會迷惘是當然的，要害怕、要逃跑也無所謂，但千萬別做出自己背叛自己的傻事——前一刻聽見的話語開始在巴納吉肚子裡翻騰，使得原本冷透的身體，又點起了餘燼般的熱潮，一邊如此感覺到，他將留有些許緊繃的手放到操縱桿上。心，像是要讓誕生不久的「熱潮」散布至全身，這個平凡無奇的字眼在巴納吉的心臟一帶鼓動著。

『現在是格林威治標準時間二十三點五十九分，這一刻即將到來。正在收看這場轉播的各位，方便的話，請與我一起默禱。想著即將過去的西元、想著大家所構成的人類歷史，並獻上你的祝福。』

要去哪裡、做什麼樣的手腳，這些事塔克薩在離開駕駛艙之前，心裡就已經有個底了。

演講的聲音仍舊干擾著無線電，這一點讓塔克薩知道，自己與「獨角獸」之間的通訊迴路尚未阻絕。塔克薩先攀附到彎曲的樑柱上，藉此將坑洞內部大略審視了一遍，然後，他從身體護甲的攜行包裡頭取出SHMX的爆破裝置。

其他在塔克薩身上的裝備，還包括一綑一百公尺長的極細起爆纜線、無重力下使用的震

撼彈兩顆，以及無後座力的自動手槍一挺。如果把急救用具去除在外的話，能派上用場的東西差不多只剩閃光燈而已。要是知道事態會如此發展的話，塔克薩定會把野戰工具組帶來。一邊保護著傷痛未止的左臂，他望向與橫樑垂直交錯的支柱底部。缺口面積乘以零點二，依據SHMX的使用量求出法，塔克薩將三段連續的爆破裝置細分成適當的分量，然後在設置於支柱底部的一處起爆點上插進了信管。一邊拖著起爆纜線，塔克薩橫越坑洞，跟著他攀附在正對面的內壁，把纜線的一端纏在斷裂的循環管線上，並且在橫跨內壁的鋼筋底下設置新的SHMX。

沒多少時間了。敵方的編隊包圍在遺跡四周，他們一邊警戒著是否會有陷阱，一邊也盤算著飛進內部的時機。最先進來的應該是「新安州」吧。那架紅色的MS除了心機深沉之外，更有著事事都要親眼確認、親自行動，否則就無法善罷甘休的貪慾及私心。即使是在啟動NT-D的情況下，「獨角獸」生還的機率仍然只有五成。照現狀來看，巴納吉肯定會被逼到絕路，徹底為敵方所擊潰。塔克薩得趁現在，替「獨角獸」爭取到生還的可能性才行。

他默默地在坑洞間來往，並且讓起爆纜線遍布於直徑四十公尺強的圓環中。

對於利用小孩子一事所產生的責任感、領悟到該輪到自己奉獻了的軍人本能——這些都不是塔克薩行動的理由。從風險與效果來評估，他也明白，這是一項相當不合算的行動。何

必為了那孩子犧牲到這種地步？康洛伊肯定會如此取笑吧。但是，要塔克薩順從心裡想法來行動的也是他。一邊在心中對康洛伊抱歉，認為現在正是應該這麼做的時候，塔克薩把目光移向極度清爽的虛空。

身為一個大人，塔克薩肩負著名為現在的時刻，他想將性命交給一個孩子，一個負有思考未來責任的孩子。當然，塔克薩不認為醜事做盡的自己可以藉此洗脫一身的污穢。但自己能夠這麼做，卻使他感受到一股莫名的開心。原本只懂得依優先順序來履行義務的身體，正在將後事託付給毫無血緣或牽絆的年輕生命，更從「未來」這茫然的字眼中找出了一絲的意義。將種種愚蠢錯覺照單全收的這顆心，是如此令塔克薩感到疼惜。

或許有小孩的人的心境，就是像這個樣子吧。塔克薩在人生中做出讓步，選擇成為一架能徹底執行任務的機器，對於離開自己的妻子也沒能說出半句慰留的話語，要是有小孩的話，他的人生可能就會有不同的發展吧。另一個可能性，另一個應該存在的未來──透過內在之神的目光來看待未來，指的就是這回事。塔克薩一邊傾聽內容已接近尾聲的演講，一邊唐突地如此領會到。

等在未來的是希望或絕望，都是靠心態決定的。在重重相連的各種枷鎖之前，走進狹路的現實，也不過是事相於變化無常間所呈現的一個模式罷了──一邊對過於單純的道理發出

苦笑，塔克薩讓結束作業的身軀躲到支柱後方。

「獨角獸」已經退到殘骸的深處，正等著塔克薩發出信號。可以的話，他也想和康洛伊取得連絡，但這種願望在米諾夫斯基粒子的茫茫大海中並不會實現。仰望了頭頂的採光窗，塔克薩讓清冽的星光灑滿臉上。放馬過來吧，他朝著潛伏於虛空中的敵人如此呼喚。

『希望邁向宇宙的人類前途能夠安穩，希望宇宙世紀是個開花結果的時代，相信在我們心目中沉睡的，名為可能性的神——』

漫長的演講在此告結，一瞬間的空白造訪於眾人之間。要時間，空洞而曲折的黑暗為推進器火光所掃去，也將侵入遭跡的敵機存在透露給巴納吉得知。

「他們來了……！」

紅色機影反射在破裂的玻璃上，發亮的單眼正看向巴納吉這裡。同一時間，塔克薩叫道

『快點用火神砲！』的聲音從無線電傳來，讓巴納吉握緊了操縱桿。

『威嚇對方就好。趕快開火！』

巴納吉沒有多作思考的空閒。他反射性地動起手指，「獨角獸」的六十公厘火神砲則跟

著冒出火光。兩道火線粉碎了採光窗，也讓「新安州」映照在上頭的身影化作粉末。就在碎片四射飛散的坑洞中，「新安州」將光束步槍的槍管舉向「獨角獸」，一腳踏向內壁，下一個瞬間，採光窗附近發出的閃光便籠罩了「新安州」全身。

爆炸的火球在坑洞內膨發而上，從底部開始斷裂的支柱直接砸到了「新安州」身上。那些炸彈是塔克薩裝的嗎？巴納吉看見「新安州」被粗大的樑柱所壓住，而對方機體跪在內壁的膝蓋，也在此時被更進一步的爆炸捲入。埋設在遺跡內部的循環管線噴湧出爆壓，變成大量的針刺殺到「新安州」面前，而其中一根針更刺穿了它頭部的單眼。這塊碎片帶著與砲彈同等的威力，砸碎了透明塑膠製的面罩，也破壞了主攝影機，紅色巨人失去獨目的身影就那麼燒烙在巴納吉的眼底。

即使失去主攝影機，副攝影機仍然可以代為進行光學辨識。駕駛員並不會因此而喪失視覺，可是，被人戳瞎眼睛的心理傷害卻不是這樣就會消失的。伏朗托低喃道『怎麼會!?』的聲音，巴納吉確實從無線電裡頭聽到了。『就是現在！』塔克薩的聲音即刻響徹當場。

『趕快用光劍！趁這傢伙腳步停下來的時候……！』

如此喊道之後，塔克薩穿著太空衣的身影從瓦礫後頭中衝出，他把震撼彈丟了出去。爆發性的閃光在「新安州」腰際一帶擴散開來，一時間就連副攝影機都失去作用的機體，則在

此時顯得搖晃不穩。巴納吉一股腦地將手伸向選擇武器的面板，並在選擇光劍之後扣下左手的扳機。「獨角獸」迅速動起左臂，伸掌握住了展開在右手側邊掛架的光劍劍柄。隨後，第二顆震撼彈引爆於虛空，塔克薩漂浮於飛散瓦礫間的身影也浮現在閃光之中。

『開什麼玩笑！』

伏朗托的怒吼由無線電傳來，原本像是體勢不穩的「新安州」舉起光劍便是一掃。灼熱的光刃由下而上揮去，阻在半途的瓦礫群瞬時瓦解。巴納吉瞧見了這道光連著塔克薩的太空衣一同燒盡，並使其雲消霧散的光景。在消失的前一刻，塔克薩的高大身軀縮成了胎兒般的大小，然後便連骨頭也不剩地融化於虛空，這些景象全都燒烙在巴納吉的視網膜中。

塔克薩消失了。他不是死了，而是消失了。連感情或感傷都還來不及觸發，原本還在那裡的人就這樣消滅無蹤了——

「你竟敢這麼做！」

巴納吉的腦袋變成了空白一片，全身的毛髮也跟著豎起。叫聲穿透駕駛艙，讓機體的裝甲像被往外推開般滑移，精神感應框體的光芒噴發至外界。

佇立於坑洞中的「獨角獸」身影膨脹開來，熱與光從展開的裝甲縫隙中迸發而出。獨角裂作兩道，複眼感應器在打開成Ｖ字的天線下睜開眼睛，「獨角獸鋼彈」毫不猶豫地舉起光

束步槍，槍口隨即射出ＭＥＧＡ粒子的巨塊。

豪光瀑布滿盈於坑洞，龐大的熱能、衝擊波以及飛散的殘餘粒子貫穿過真空的廢墟。

「亡靈」的聲音也不復聽見，被不祥光芒籠罩的「拉普拉斯」殘骸傳出了臨終哀嚎。

※

光芒從設計成棋盤狀的採光窗噴出，堆積於內部的宇宙塵爆發性地飛散到外。外牆因為坑洞內膨發的衝擊波而彈飛，棋盤狀的窗框才從內側掀起，「拉普拉斯」的殘骸便完全為強烈地震所吞沒。

「怎麼回事……!?」

剛要進入洞內的機體急忙後退，並且一邊調整高度，一面脫離了現場。看到柯朗的「吉拉・祖魯」也跟在自己身後，安傑洛試圖在濃密的粉塵中尋找「新安州」的機影。打從「新安州」由對面的缺口侵入坑洞中之後，安傑洛便與伏朗托失去了聯繫。難道是上校發威過度，將「獨角獸」擊毀了嗎？就在安傑洛這麼想著的時候，「新安州」的機體從開始瓦解的殘骸中飛竄而出，緊接著又有另一道身影劃開了粉塵，並且現身於眾人眼前。

粉碎了採光窗，全身覆蓋著碎玻璃的機體直驅「拉普拉斯」的正上方。對方還拖著精神感應框體的餘光，這架雙眼ＭＳ，安傑洛絕無可能會認錯。

「總算肯變成『鋼彈』啦……！」

壓抑住想馬上用光束砲瞄準的衝動，安傑洛踩下腳踏板。一邊讓機體移動到「獨角獸鋼彈」的右上方，安傑洛叫道：「柯朗！照預定上吧！」柯朗的座機立刻以光束砲射擊，隨後又點燃主推進器。刻意不去緊盯「獨角獸鋼彈」在緊急加速迴避後的動向，安傑洛按著先前的模擬，將光束射向了空無一物的虛空。

干涉波的火花飛散於亞光束速的彈道上，使得安傑洛能用肉眼捕捉到精神感應框體所散發的光芒。因為干涉波的反作用力，讓「獨角獸鋼彈」在用Ｉ力場擋去光束之後，出現了短時間的遲緩。雖然很快，但對方依舊只會直來直往而已。待在受地球重力影響的低軌道上，迴避的模式自然又更受限制。感覺到自己的攻擊有出現效果，安傑洛的神經興奮起來，揚起嘴角說道：「行得通……！」

「畢竟是個外行人，他的動作和我在模擬中預測的一模一樣。直接把他包夾起來！」

硬要去追上機動力高於自身的敵人，只會求得徒勞無功的下場而已。只要試著掌握對方行動的習慣，把光束射向預測的目標地點就行了。從以往的戰鬥資料來看，那傢伙習慣在閃

避時一直往右躲。如果是在容易被天與地的感覺所擷獲的低軌道上，這種傾向更容易忠實地呈現出來。要追上並且包夾對方簡直易如反掌——一面與柯朗的座機配合，安傑洛將第二發光束砲射向了「獨角獸」的航道上。而在蓄能準備下一波砲擊的空檔間，安傑洛又會撒下甲拳彈，讓高速移動的敵機在去路中持續遭遇到火球。柯朗也模仿著安傑洛的行動，使得無數的光輪與光軸錯綜於「獨角獸鋼彈」的軌跡上。

熱源瞬時冷卻，化成了青白色的廢氣滯留於虛空，穿梭於這些爆炸的痕跡間，重複加速與煞停的白色機體拖曳出精神感應框體的餘光。交互張開火線的雙手未有停歇，兩架「吉拉‧祖魯」逐步縮小了包夾的圈圈。不知道是第幾發的光束直接與I力場相衝突的那一剎那，「獨角獸鋼彈」像是絆到了腳步而減速，柯朗叫道『我繞到他後面了』的聲音隨後從無線電傳來。相對距離不滿十公里，體勢大亂的「鋼彈」全無餘裕舉起光束步槍瞄準。

「駕駛艙之外的地方打爛也無所謂，快上！」

這麼叫道的同時，安傑洛自己也中止了光束砲的充電，並且扣下扳機。充填率百分之七十餘的光束砲迸射出閃光，靠著I力場擋開攻擊的「獨角獸鋼彈」則大幅搖晃了機體。這將是最後一擊——安傑洛以視覺捕捉到了從「鋼彈」身後急速接近的柯朗座機。先是看見對方手上的光束斧高高舉起，安傑洛跟著也看到了凝為斧狀的粒子束劈進「鋼彈」背包的幻覺，

近似高潮的快感亦於此時穿透他的全身。白色的機體就要連回頭的空閒也沒有，悽慘地直接從背後挨上一記⋯⋯！

就在這個瞬間，「獨角獸鋼彈」的左臂悠悠挪動，光芒從它伸向背後的手肘冒了出來。

安傑洛沒能將事情觀察仔細。就在柯朗的「吉拉・祖魯」撲向「鋼彈」，正要劈下手中光束斧的那個瞬間，「吉拉・祖魯」的胸腔反而被唐突冒出的光束貫穿了。無線電隨後傳來刺耳的雜訊，那是駕駛艙被摧毀的聲音？還是柯朗的肉體蒸發的聲音？安傑洛無法馬上理解發生了什麼事，他將訝然的目光投注到糾纏在一起的兩架機體上。

「是光劍⋯⋯!?」

左臂側面掛架的光劍劍柄，在收納的狀態下直接啟動了。沒有回頭，也沒去目測對手的位置，「獨角獸鋼彈」把顯現於手肘前端的粒子束插到了柯朗座機上，而現在，背對著已經四肢僵硬的「吉拉・祖魯」，它直視向安傑洛。它閃爍的雙眸反射出精神感應框體的紅色光芒，宛如在嘲弄道：「下一個就換你。」比安傑洛的反應快上一步，深陷於柯朗座機駕駛艙的手肘猛力朝後方舉起，「鋼彈」把被光劍刺穿的「吉拉・祖魯」抬到了頭頂。

白色機體一扭過身，「吉拉・祖魯」就被砸向了安傑洛這邊。那架失去反應的機體在轉瞬間為灼熱的光輪所吞沒，也讓白色光芒掩蓋了安傑洛的視野。那傢伙並沒有被逼到絕路。

反而是我方受到了引誘，一步步地讓「鋼彈」欺近到身邊。這樣的理解和爆炸的衝擊波一起湧了過來，安傑洛只得慌亂地讓自機後退。就在無線電因為電波障礙而雜訊大作時，伏朗托嚷著『安傑洛，快逃！』的聲音也混雜其中。

『那傢伙的狀況並不尋常。趁還有推進劑的時候，你趕快離開軌道！』

伏朗托聽起來像是在發抖的聲音，使得安傑洛體內產生的恐懼感隨之加倍。安傑洛加速提升高度，脫離了柯朗座機氣化後的痕跡。將盾牌收到背部，從兩腕掛架噴發出光劍光刃的

「獨角獸鋼彈」追在後頭，它劈開滯留在原地的氣體，從安傑洛座機的腳邊竄了上來。應以惡鬼稱之的樣貌逼近安傑洛座機的兩膝，一股來自根源的恐懼貫穿安傑洛的全身，告訴他

「鋼彈」將會啃碎自己。

「你這怪物……！」

安傑洛一股腦地想用光束砲瞄準，但衝擊卻在這時候襲向了駕駛艙。安傑洛大幅弓起身，他看見被砍飛過頭頂，然後又看見立刻繞到頭頂的「獨角獸鋼彈」交叉了雙腕。展開成勾棍形狀的光束砲交錯成十字，才看見兩道刀刃分向左右，緩緩的衝擊便與雜訊一起籠罩於全景式螢幕。霎時間，「吉拉‧祖魯」被砍斷的頭部冒出火花，切換為副攝影機的監控螢幕上，則能看見頭部飛到遠處的景象。

睥睨著失去頭部的「吉拉・祖魯」，「獨角獸鋼彈」舉起了給予致命一擊的光劍。就連實際體會自己將因此死去的餘裕也沒有，安傑洛仰望閃耀著粉紅色光芒的死神大鎌，就在這時，推進器突然點燃的光芒照進了他的眼裡。當精神感應框體的光輝一朝背後遠去，由腳邊飛來的ＭＥＧＡ粒子光彈就掠過「吉拉・祖魯」，並朝向「鋼彈」原本所在的虛空中描繪出一道鮮豔光軸。隨後，光軸又重疊為兩道、三道，這狀況告訴安傑洛，「新安州」正在從下方進行掩護射擊。

以側轉閃過了連續射來的光束，「獨角獸鋼彈」一口氣拉低高度，並朝著火線的來源衝刺而去。面向直線衝來的敵人拔出光劍，「新安州」則是以對向而馳的態勢點燃了背部的主推進器。不待一秒，兩架機體交會，彼此以光劍交鋒後，下一個瞬間，雙方便順著原本的行進方向錯開了。兩名駕駛都朝對方射出光束，跟著又描繪出8字形的軌道再度接觸。每次交手，都使得兩機的軌道速度被抵銷，從「拉普拉斯」殘骸剝落出來的無數碎片，則在此時逐次飄過了高度漸漸降低的兩架ＭＳ腳下。那些碎片陸陸續續被大氣層所拖入，並在夜晚的地球上拖曳出帶有摩擦熱能的紅色軌跡。

「上校！」

再這樣下去，兩機都會被地球的重力拖到地表。安傑洛簡略對機體的損傷狀況檢視了一

遍，為了援護「新安州」，他跟著壓低自機的高度，但是他明白，纏鬥的兩者之間並無他人闖入的餘地。「拉普拉斯」的殘骸已經從根本開始分解，大量碎片掩蓋掉兩機的行蹤，結果就連要辨別兩者都變得越來越困難。這種狀況下，主攝影機與光束砲都已失去的機體實在不可能去介入。

「上校，請您趕快脫離戰場！您不能在這種地方……！」

伏朗托，也就是紅色彗星，將會在此燃燒殆盡。安傑洛只是想出手援救，卻救不了，他將會什麼也辦不到——這樣的想像比死還要可怕，更擊潰了安傑洛的心。就在無頭的「吉拉‧祖魯」不得動彈的腳下，無數的流星拖著紅色尾巴，逐步被吞沒進大氣的底部。

※

「失去『新安州』的雷射訊號！受到『拉普拉斯』的瓦礫混淆，無法判別機體位置！」

布拉特的聲音響徹於艦橋。在他面前的主螢幕，可以俯瞰到高度一邊降低、一邊也在瓦解的「拉普拉斯」殘骸，以及火星般墜入大氣層的瓦礫群。現在「拉普拉斯」殘骸的高度是一百七十公里，「新安州」同樣也在那附近。大約再過五十公里，他們就會衝進大氣層——

紅色彗星將變成紅色流星，這種玩笑可沒人能接受。辛尼曼怒喝回去：「『鋼彈』呢!?」

「感應監視器尚未失去效能。可以判別出『鋼彈』的位置。」

「好，只要追到『鋼彈』，就能找出『新安州』的下落。立刻掉轉航向，變更軌道。要在兩架機體被重力拖下去之前，一起回收到船上來。」

沒有其他選擇了。凝視著有著紅熱光芒忽隱忽現的螢幕，辛尼曼朝布拉特確認道：「辦得到吧？」若想接近「拉普拉斯」的殘骸，就必須先脫離現在航行的軌道，再航向兩極軌道才行。「葛蘭雪」等級的船隻和小巧靈活的MS不一樣，要變更航行軌道對它來說並非易事。布拉特的手指遊走於操控台的觸碰式面板之間，也沒轉過頭，他回話道：「雖然操船的方式會變得有點蠻橫，如果是用大氣支持航術的話，還算可行。」「拜託你了。到時可別讓這艘船自己先摔下去吧！」一面回話，辛尼曼開啟雷射通訊，並把無線麥克風拿到了手裡。

「奇波亞，客人那邊還沒有對你進行呼叫嗎？」

「無……應。」「克林姆」已經和「擬造木馬」解除接舷，並且開往衝入大氣層的軌道了。

「要靠……的話……」

由於雷射訊號會被戰鬥的火線所阻斷，通訊狀況十分惡劣。就連咂舌都嫌浪費時間，辛尼曼將目光移向螢幕上的計時器。時刻是零時二十八分，早就過了預定要回收客人的時限，

計時器也顯示作戰時間已經超出三分鐘。從「克林姆」離開了「擬造木馬」這一點來推測，看來賈爾並沒有達成原先的目的，他應該是讓瑪莎的部下逃掉了。至於賈爾有沒有接觸到瑪莉妲這一點，在沒有取得聯絡的情況下根本無從判斷。

是要留在原地賭這一絲絲的希望，還是要優先救出「帶袖的」魁首呢？握緊麥克風，辛尼曼在凝視過「擬造木馬」的放大影像之後，痛切地擠出聲音下令：「不得已。停止目前的作戰。」

「從現在開始變更『葛蘭雪』的軌道，前往救援伏朗托部隊。奇波亞部隊則負責為本船進行直接掩護。」

『可是……！』

「我們還有機會。絕不能在這裡失去對自己重要的人了——把內心流露出的心聲和麥克風的電源一起切斷，辛尼曼將目光轉向感應監視器的視窗。機器語言羅列在螢幕上，正飛快地捲動著，這樣的狀況和接收第一任首相演講的時候明顯有所差異。恐怕是拉普拉斯程式的封印在ＮＴ－Ｄ啟動後跟著解開了，它正要提示新的情報。

辛尼曼突然感覺到某種讓他不快的預感。新人類摧毀系統可以為機體解除限制，並且讓

250

「獨角獸鋼彈」獲得宛若鬼神般的力量。伏朗托說過，一旦這項系統啟動，最後就連駕駛員都會被系統所附身，變成一具只會將感應波翻譯成敵意的處理裝置。如果事情真是如此，那麼，巴納吉・林克斯將會──

※

光劍忽地一閃，鋼筋的支柱便被融斷了。遭光劍劈飛的支柱穿過採光窗，逐步落到了大氣的底部，對於這般光景毫不理會，巴納吉只顧搜索「新安州」在閃避到上方之後的動向。

思維裡的明確方向性激發著「獨角獸鋼彈」動作，比起肉體更早做出反應的機體追向了「新安州」。

經過磁氣覆膜處理的關節迅速轉動，從兩腕前端伸出的光劍──光束勾棍的揮舞速度令人目不暇給，「新安州」則一邊以最小限度的擺幅閃躲對方此起彼落的突刺，一邊也舉起兩腕的光劍直劈橫砍。四道光劍陸續衝突，並且冒出火花，只見爆發性的光芒閃爍於「拉普拉斯」的殘骸之內，被彼此架開的兩架機體就各自彈到了殘骸的兩端。一邊靠機體腳底的倒鉤刨削內壁站穩腳步，巴納吉裝備在左臂輔助架上的光束步槍朝對方開了一槍。

最後的麥格農彈匣被排出槍身，射出的光軸則貫穿了坑洞，直逼「新安州」而去。衝擊波使得殘骸的外裝被震垮，在緊要關頭閃避掉這道光束的紅色機體，則因為碎片的洪流而顯得若隱若現。巨大殘骸的軌道速度又下降了一截，早已進入危險區域值的高度計也警報大作，但巴納吉無意多管。收起光束勾棍之後，巴納吉讓機體靠向瓦礫的隱蔽處，跟著又將預備的彈倉裝進了以右手重新拿穩的步槍。只有這傢伙我絕對不會放過──受到肚子裡持續爆發的熱潮所促，巴納吉朝著同樣躲在殘骸後頭的「新安州」開了一槍。

粗大的光束光軸再度貫通「拉普拉斯」的殘骸，也將所剩無幾的採光窗連根拔起。混在勁射飛散的玻璃片之間，點燃推進器火光的紅色機體脫離了遺蹟。為什麼自己就是無法擊墜這傢伙？巴納吉追著「新安州」來到了坑洞之外。現在的高度是一百五十八公里，「獨角獸鋼彈」已經接觸到滯留於虛空的微薄大氣，微微變得赤熱的機體在此時扣下了第二發光束的扳機。麥格農彈匣的排匣聲化為振動傳進駕駛艙，而無線電則傳來了一陣認識的聲音說道：

『巴納吉小弟，聽見的話就快停手。』

『再這樣下去的話，我們兩個都會被地球的重力拖下去的。結果就是在大氣層裡燒個精光。』

我哪管得了那麼多。肚子底部的熱潮──已化作失控爐心的熱潮如此做了回答，巴納吉

和機體同步的眼睛緊跟著紅色的敵機。因為很危險，所以就不要再打了？開什麼玩笑。你以為這是在玩嗎？先動手的明明是你們。是你殺了塔克薩。想停手的話，你去死不就好了？你就和塔克薩一樣，連片指甲都沒留下地消失絕跡吧……！

染上攻擊色彩的思維如此叫喊，射出第三道光束的「獨角獸鋼彈」一口氣衝向前去。低語著『講不聽的傢伙……！』的伏朗托操縱機體退過身子，回敬給「獨角獸鋼彈」的光束則穿過瓦礫的渦流殺了過來。靠著盾牌的I力場擋開這道光束，巴納吉一躍而起，來到了「新安州」的頭頂。一面被瓦礫的洪流絆住腳步，「獨角獸鋼彈」的步槍準星在極近距離內瞄準了紅色的機體，就在這一剎那，巴納吉忽然察覺到一股從其他方向撲來的沉重壓迫感。

巴納吉立刻讓機體翻身，並把步槍朝向壓迫感傳來的方位。剝落的瓦礫變成流星群落向大氣層的那一端，他看見垂直起降船急速駛來的船影，從正面看來，對方船隻的輪廓有如一個三角形。「葛蘭雪」這麼一個名字在白熱化的腦裡浮現，儘管握著操縱桿的指尖顫抖了一下，他卻不知道自己為什麼會發抖。比起這些更有問題的，是伴隨在「葛蘭雪」旁邊的兩架「吉拉・祖魯」。它們短促地以手上的光束機槍進行連射，並且在「獨角獸鋼彈」周圍撒下牽制的火線，這些舉動，都變成了不快的壓迫感，刺激著巴納吉的腦袋。

利用巴納吉因為壓迫感而分神的空隙，急速提昇高度的「新安州」脫離了光束步槍的彈

道。竟然跑來礙事……！被激烈爆發的「熱」推動，巴納吉用步槍準星瞄準了接近過來的「葛蘭雪」。如果是在這個距離，光束麥格農一擊就能擊沉那艘船。接通於機體各個角落的神經如此做出判斷，就在「獨角獸鋼彈」正要扣下步槍扳機的時候。突然間，一架「吉拉・祖魯」滑翔至「葛蘭雪」前方，像是要為其擋下攻擊一樣，它張開了四肢。

『別開槍，巴納吉！』

認識的一道聲音直擊向腦髓，讓巴納吉反應了過來，是奇波亞先生，叫出對方名字的聲音開始在胸口中陣陣迴響。一瞬間，激動的腦袋迅速冷靜了下來，雖然巴納吉眨起自己回過神的眼睛，但這已經是「獨角獸鋼彈」扣下扳機後的事了。

相當於普通步槍彈四倍分量的MEGA粒子從槍口中解放，這道豪光捲起一陣渦流，直擊在「吉拉・祖魯」身上。豎有劍型天線的頭部被打飛，向四方張開的手腳跟著變得七零八落，毫不拖泥帶水地，那架「吉拉・祖魯」被爆發的火球吞噬了。巨大的光輪在「葛蘭雪」前端膨發湧上，猶如慘叫聲的雜訊則逐步在無線電之中傳開。

「奇波亞先生……為什麼你會……」

沙啞的聲音從巴納吉口中流露而出，眼前光芒的沉重滲進了他的骨子裡頭。那個人是健談開朗又喜歡照顧人的「葛蘭雪」乘員，也是提克威與其他兩個小孩的父親。他死了。和塔

克薩中校一樣地消失了——

是我殺的。是我殺了他。是我殺了那個人。巴納吉的思考開始分解，原本在肚子底部翻騰大鬧的熱潮也消失而去，冰冷的虛無則擴散到了他的全身。和機械連接在一起的神經一條一條地被切斷，開放於外界的五感也逐步被閉鎖在黑暗之中。下一個瞬間，另一架「吉拉·祖魯」朝「獨角獸鋼彈」發射了光束機槍。儘管展開著I力場的盾牌上冒出四濺的火光，隔著巴納吉麻痺的肉體看出去，卻猶如彼岸的燈火般遙遠。被干涉波彈開的機體大幅傾斜，「獨角獸鋼彈」一背撞在霹啪作響分解的「拉普拉斯」殘骸。飽和的身心深陷於線性座椅，巴納吉一根手指也沒動，呆望著逐步遠離自己的「拉普拉斯」殘骸。

高度計的數值劇烈下降，警報聲在駕駛艙內不斷響起。「葛蘭雪」的船體很快地便看不見了，只有拖著紅色尾巴的流星群佔滿著全景式螢幕。自己逐漸在墜落，巴納吉在僵硬的精神角落裡這麼咕噥道。宛如一尊壞掉的人偶，受到鮮血玷污的白色機體癱軟著四肢，一邊讓煉獄的火焰燒灼它那污穢的裝甲，一邊被逐步拖向重力的底部。裡頭更載著一具被機械吞噬了心靈，並且再度犯下罪過的肉體一起赴死——

「……救救我。」

塔克薩先生、奇波亞先生、爸爸，誰來救救我？巴納吉只發得出蚊蟲嗡鳴聲一般的求救聲，他有氣無力地將手伸向了空中。在巴納吉發抖的手指前方，全景式螢幕染作了灼熱的色澤，告知機能故障的視窗正陸陸續續重疊其上。

※

「變更軌道！一面打開減速傘，一面去準備牽引用的鋼索。趕快計算出接觸的軌道。我們得馬上回收『獨角獸』。」

奧特在一口氣做出這麼多的指示之後，又將目光轉回到播映在主螢幕的擴大影像上。受到隔熱壓縮所造成的空力加熱作用影響，「獨角獸鋼彈」的白色機體幾乎完全染成了紅色。

現在的高度是一百一十二公里，這已經不是它能靠本身推進力飛上來的高度了。如果不盡早做出救援對策的話，再過幾分鐘，那架機體就會落得燃燒殆盡的下場。

裝備於艦尾的大氣層突破裝置展開了，在不無法成為重力禁臠的前提下，戰艦正挑戰著本身所能降下的高度極限。當成救命措施的「里歐爾」有一架已在方才的戰鬥中喪失，剩下的另一架也受到中度損傷，不可能衝入大氣層，事態演變成如此，就只能靠這艘「擬・阿卡

256

他們照辦！」

「要在航道上做些微的調整，就能接觸到『獨角獸鋼彈』。奧特顧不得前後地大叫：「快點叫

團的船已經半帶蠻橫地解除了接舷，並且開始朝著地球降落。如果它們走的是兩極軌道，只

結果傳送到主螢幕，一面將瞳孔圓睜的眼睛轉向奧特。儘管身處在戰場之中，方才畢斯特財

飛快地報告出自己的想法，美尋似乎是自行對「克林姆」的航道作過了計算，她一面將

到『獨角獸鋼彈』。」

「為了避開剛才的戰鬥，『克林姆』正在從兩極軌道衝進大氣層。它的航道可以接觸得

轉過頭去。

「要不然該怎麼辦!?」的衝動，而美尋叫道「還有『克林姆』在！」的聲音又讓奧特訝異地

間——請您冷靜點，蕾亞姆的視線正如此說著。奧特避開對方的視線，壓抑住想要破口大罵

獸鋼彈」接觸的軌道所費的時間，以及直到「獨角獸鋼彈」在大氣層燃燒殆盡為止所剩的時

要讓戰艦從赤道軌道航向兩極軌道，並且進入依據複雜的軌道計算結果，求出與「獨角

「對方的墜落速度太快了。這樣實在不可能趕得上。」

但是傳回來的卻是蕾亞姆接近於怒吼的一句：「行不通！」

馬」將「獨角獸鋼彈」直接拖上來了。牢牢握緊了艦長席的扶手，奧特等待著複誦的聲音，

答覆過「是」之後，轉回操控台前面的美尋正試著與「克林姆」進行通訊。再過片刻，所有的通訊都會被等離子化的空氣所阻絕，「獨角獸鋼彈」將陷入無法對外通訊的狀況。奧特對於「拉普拉斯之盒」的去向如何並無興趣，也無意執著於確保「獨角獸鋼彈」的完好，但他堅持的只有一點，就是絕不能讓裡頭的駕駛員死掉。在這裡讓他死掉的話，為了救他而涉險攻打「帛琉」的作戰，以及在作戰中死去的人們，都將變得毫無意義。千萬要趕上啊，內心裡如此低喃著，奧特從螢幕上凝視著越變越紅的「獨角獸鋼彈」。「這樣不行，快住手……！」正在這個時候，一道銳利的聲音響徹艦橋，更搖晃了當場的空氣。

「不能讓財團的船接近『獨角獸』……」

像是將聲音硬擠出來之後，靠在艦橋入口的高大男子一臉痛苦地彎下了身子。奧特隔著頭盔窺見了對方的長相，他不認識這人的面容。士官當中有人長成這副模樣嗎？奧特從艦長席探出身，仔細端詳起應該已有四十五、六歲的男子臉孔。無視於此，蕾亞姆發出質問的大喝：「你是什麼人!?」男子不答話，他將油汗滿面的臉孔轉向奧特，然後又用著像是要撲倒在地的姿勢蹲了地板。

男子推開了打算制止自己的蕾亞姆，朝艦長席接近。奧特注意到，男子抓在扶手上的手有被血弄髒的痕跡。

「要用這艘戰艦，來回收『獨角獸』。亞伯特不會救他的……亞伯特不會去救巴納吉‧林克斯……」

上氣不接下氣地說完之後，男子用另一隻手捧住側腹。血珠正從那名男子手捧著的位置飄出，奧特發覺，打算從背後制服來者的蕾亞嚥了一口氣。雖然他穿的太空衣上頭印刷有「擬‧阿卡馬」的名稱，但這人終究不是艦內的乘員。而這名不明底細的男子，卻講出了

「獨角獸」與巴納吉的名字……

「這是怎麼回事。你究竟是什麼人……?」

※

從水平方向進入巴納吉的視野後，太空梭從船尾發射了牽引用的鋼索。這條數百公尺長的鋼索在灼熱的虛空中直直拉起，簡直有如一條垂進地獄深淵的蜘蛛絲。不知道是不是意向自動擷取裝置感應到了巴納吉對這條鋼索的**觀感**，擅自動起來的「獨角獸鋼彈」伸手抓住鋼索，赤熱化的機體便被拖向了太空梭的後方。

『獨角獸』，你能聽見嗎？本船將直接衝入大氣層。請你抓著鋼索，攀到本船的正上

方。你做得到嗎？』

接觸迴路開啟，太空梭船長的聲音跟著傳進了巴納吉的耳朵。巴納吉根本連回答的氣力也沒有，更不可能留有聽從指示的判斷力，他茫然地望著垂到眼前的一線生機。鋼索開始為捲線器所牽引，包覆於傘狀衝擊波的太空梭船體在巴納吉眼前變得越來越大。想著要盡早脫離灼熱的中心，自動運作著的「獨角獸鋼彈」使勁抓起鋼索，主動靠近伸出援手的太空梭。

讓自己的心來決定所有事——塔克薩的這句話，忽然在巴納吉凍結的心中浮現，他微微揚起了自己鬆弛的臉頰。我的心正在操作著這傢伙。我的心正不顧顏面地大叫，我想活下去，我想得救，還把救命的鋼索拉到了眼前。即使被後悔到想死的罪惡感所苛責著，結果生存的本能還是優先發揮了作用。自己貪婪地追求生存的心，正抓了命地緊抓著鋼索。

自己的心真是膚淺，巴納吉對此感到不齒。明明自己殺了奇波亞，明明自己從提克威等人身邊奪走了他們的父親。自己根本沒有任何必要下殺手。奇波亞先生只是張開了身子，想要守護住「葛蘭雪」而已。我卻朝他開了槍。我仗著自己的憤怒，朝毫無抵抗的機體開了槍。這件事是機械做的？還是被機械吞沒的心做的？或者是機械在聽從心中的命令之後做的呢……？

哎，我已經完全搞不懂了。我什麼都不想再思考。只是一下子也好，我想休息。只要讓

機體爬上那艘太空梭，自己就能休息了。躲進傘狀衝擊波之後，就可以逃離灼熱的氣流漩渦。只要自己能抵達那裡的話——

『……納吉，巴納吉．林克斯。你聽得到嗎？』

一道耳熟的聲音雜訊底部冒出來，讓頭盔內藏的無線電擴音裝置騷動起來。這不是太空梭船長的聲音，甚至也不是接觸迴路的聲音。這道聲音是從某個遙遠的地方傳來的呼喚。巴納吉微微抬起臉，並且將目光游移向左右兩邊。

『亞伯特．畢斯特就坐在「克林姆」上頭。聽好了，你絕對不能信任他。要是能平安衝入大氣層的話，就馬上遠離太空梭。你絕對不可以聽從他的指示。』

語氣中帶有痛苦的說話聲又持續傳來。雖然系統上顯示著發訊來源是「擬．阿卡馬」，不過巴納吉記得自己曾在其他地方聽過這聲音。是那個打算搏命對戰艦發動攻擊的MS駕駛員——這個聲音是來自那個只顧單方面把話說完的男性，他講話的語氣，就好像認識自己的父親一樣。儘管巴納吉朦朧地如此回想起來，對方講的某句話卻造成了更強烈的印象，那句話開始在巴納吉的腦袋中翻騰，他戒慎恐懼地反芻起那句扎進自己胸口的話。

亞伯特．畢斯特……畢斯特？

『亞伯特是照著財團的指示行動的。你的父親，卡帝亞斯．畢斯特也是被他所殺。他們

害怕「拉普拉斯之盒」會落入外人手中。為了避免那樣的事態發生，他們肯定會對你⋯⋯』

只留下被人突然切斷的聲音，無線電的通訊中斷了。雖說是進入了無法對外通訊的領域，這種中斷的方式仍顯得唐突。心中點起了些許試圖振作的光明，巴納吉把手伸向通訊面板，而說著『我也沒辦法呀』的另一道聲音又讓他停下了動作。

『沒有「盒子」，財團就不能存續下去。可是，那個人卻打算把「盒子」帶到外面。』

像是從渾沌沼澤中透出來的這段聲音，讓巴納吉太空衣底下的皮膚豎起了雞皮疙瘩。確認過聲音是由太空梭的接觸迴路傳來的之後，巴納吉豎起耳朵，細聽起亞伯特聽來有些亢奮的聲音。

『那個人想把「盒子」交給新吉翁，來為新的紛亂播下種子，藉此維持亞納海姆與財團的繁榮⋯⋯其中的道理我並不是不懂。這種作法，很像是那個人的作風。可是，就算不這樣做，財團一樣可以經營得下去。花上漫長的時間，我們學到了就連戰爭都可以控制的手段。

我們很了解，不管是聯邦軍，還是新吉翁，都是經濟中的一顆齒輪。』

那個人。亞伯特稱呼卡帝亞斯的方式，讓巴納吉感受到一股外人無法得知的陰沉調調。他想起自己當時隔著無線電，曾聽到那個聲音把戰爭商人的理論掛在口中，正在跟某人進行爭辯。巴納吉感覺到自己嚥下的一

在同一個駕駛艙之中，巴納吉曾聽過卡帝亞斯的聲音——他想起自己當時隔著無線電，曾聽

口氣變得跟鉛塊一樣重。

那個「某人」，那個殺害了卡帝亞斯，打算阻止「盒子」外流的男子，正是從第一次照面時，就一直將敵意投注到自己身上的亞伯特……亞伯特‧畢斯特。

『財團擁有「盒子」。只要這個事實不會被動搖，就算「盒子」不存在也無所謂。開啟盒子的鑰匙更沒必要存在。只要能破壞掉「獨角獸」的話，所有事情都會恢復原狀。你懂不懂啊？對於許多人來說，你正是催生出災禍的種子哪。』

濃稠黏膩的聲音折磨著巴納吉的鼓膜，來路不明的憎惡正鑽進他的胸口。沒有錯，這些事情巴納吉原本應該是知道的，他在口裡緊咬住事到如今才湧上的理解。從第一次見面的時候，巴納吉就對亞伯特的臉有股似曾相識的印象。這是當然的。因為在遇見亞伯特之前，巴納吉才剛看過他小時候的照片。

在畢斯特宅邸的深處，有一張擺在大鋼琴上作裝飾的照片。拍攝當時還年輕的卡帝亞斯，以及貌似亞伯特母親的女性之間，有個略顯肥胖的少年。那個少年滿臉不高興的表情，就好像是擺給所有拿起照片看的人一樣——

『要恨的話，就恨父親吧。恨**我們**的父親。』

聲音貫穿了巴納吉的胸口，緊接著，又有物理性的衝擊襲向駕駛艙。鋼索連接處的引爆

栓起動，太空梭的牽引用鋼索從根部被切斷了。

原本成為「獨角獸鋼彈」掩蔽的太空梭立刻遠去，等離子化的稀薄空氣逐步包圍住機體。像是要將機體五馬分屍的氣流湧至，當染作灼熱色彩的「獨角獸鋼彈」被拋到大氣層正中央之後，它成了個斷線的風箏，就那麼飛舞在熾熱的暴風中。

視野開始令人眼花撩亂地旋轉起來，呼嘯而過的等離子氣流震動著駕駛艙。機體內的溫度逐漸上升，警告訊息也在炎熱的空氣中搖晃。已經沒有人會救自己了，自己也沒有任何獲救的價值。一切的一切都錯了，巴納吉用著潰不成聲的聲音如此吶喊。我不該在這裡，也不該坐在這個上頭，就連我出生到這個世上都是錯的──巴納吉的吶喊被加熱蒸發，火焰的顏色則逐步包覆了一切。被熊熊燃燒的煉獄火焰籠罩，「獨角獸鋼彈」墜入真實的地獄深處。

※

被全長一百二十公尺的船體衝散，受壓縮的空氣綻放出等離子的光芒。搏動於鋪設有隔熱材質的船底，大氣與激烈的震動一起籠罩了「葛蘭雪」，也將艦橋主螢幕染作一片艷紅。

現在的高度是九十公里，船體馬上就會通過熱氣層，進入無法對外通訊的中氣層。『拜託你

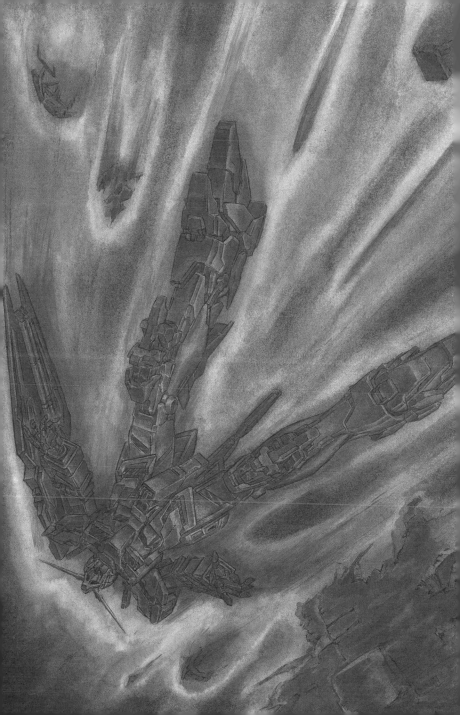

了，船長。』就在整個艦橋咯咯作響的當下，伏朗托的聲音一半混著雜訊傳進辛尼曼耳裡。

『不管怎樣都要將「獨角獸」回收回來。我們會自己脫離目前的戰線……』

變得更為嚴重的雜訊則緊接在後。「葛蘭雪」原本就是建造用來往返地球的船隻，但

布拉特這麼發著牢騷的聲音掩蓋了之後的話語。「真受不了，盡講些只想到自己的話……！」

往常衝入大氣層的時候，都是由奇波亞來掌舵。雖說航電設備會自己進行大部分的操作，對

於初次執行大氣層衝入任務的布拉特來說，負擔依舊只多不少。更何況，現在「葛蘭雪」還

非得選在這種時候，去實踐把掉落中的物體撿回來的特技。

即使悲嘆著奇波亞人已經不在的事實，不過艦橋所有人也都明白，這實在不是有空閒可

以對死者表示哀悼的狀況。辛尼曼在染成赤熱色彩的螢幕上緊盯「獨角獸鋼彈」的身影。在

辛尼曼眼中，受到傘狀衝擊波包覆，那具四肢癱軟、背對著大氣層墜落的人偶幾乎已經無法

辨別出形體。

同樣正從兩極軌道降落的「克林姆」，這時則開回了原先的突破軌道，已經漸漸地滑降

至中氣層的領域。那艘財團的太空梭曾一度成功接觸到「獨角獸鋼彈」，卻又做出切斷牽引

鋼索的驚人舉動。不管那是事故，還是蓄意，都無法改變「獨角獸鋼彈」再過幾分鐘就會燃

燒殆盡的事實。「拉普拉斯」的殘骸如今已完全瓦解，變成了灑落到大氣層的無數瓦礫，一

邊側眼瞧著那副景象，辛尼曼焦急地出聲催促：「不能再加快速度嗎！」布拉特的手並沒有

從操舵盤上離開，他吼著回答：「我正在盡力！」

「因為勉強改變軌道的關係，機械已經顯得不靈光了。再加快速度的話，連我們都會被

重力拖下去。」

「無所謂！別去想之後的事情。現在最重要的是把『獨角獸鋼彈』回收上來。」

絕對不能在這裡把所有犧牲生命。「我們會先自身難保喔！」一

邊發出無意義的抱怨，布拉特似乎還是轉起舵，提高了船體衝入大氣層的角度。船外的溫度

開始上升，「葛蘭雪」的速度也一步步地加快。還是太慢，「獨角獸鋼彈」現在的高度是七

十五公里，機體外的溫度恐怕已高達一千五百度。在「葛蘭雪」拉近彼此約有十公里的相對

距離的過程中，燒成焦黑的機體可能會先一步變得四分五裂。辛尼曼拿起麥克風，明知這麼

做也傳不進對方耳裡，他還是喊：「『鋼彈』！巴納吉．林克斯，你聽得到嗎！」

「這裡是『葛蘭雪』。我們現在將對你實施回收作業。你給我盡可能調整好姿勢，和我們

配合好相對速度。這樣下去的話，你會在雙方接觸之前就先燒個精光！」

在彼此都無法對外進行通訊的狀況下，這段訊息沒道理能傳遞出去。嘴裡低喃道「還是

不行嗎……」，辛尼曼的注意力從只會發出雜訊的無線電上移開了。失去了奇波亞，更放棄

了救援瑪莉妲姐的作戰，結果自己竟然還得眼睜睜地瞧著「盒子」的鑰匙粉碎。再怎麼詛咒自己的無能，也無法讓辛尼曼甘心。就在他將目光轉離了螢幕的那一刹那，布拉特叫道「它動了……！」的聲音穿進辛尼曼的鼓膜。

布拉特一臉愕然地望著螢幕，在他視線所看去的那端，「獨角獸鋼彈」動起了雙腳，正設法要改變機體的姿勢。轉身面對墜落的方向之後，「獨角獸鋼彈」朝著氣流將身體水平伸展了開來，而抵在機體前方的盾牌，也是它為了阻擋熱流才舉起的。圓錐狀的衝擊波在這時爆發性地膨脹，宛如起死回生的機體開始在抵銷墜落速度了，

等離子化的空氣在盾牌前方擴散而開，染成赤熱色彩的機體漸漸取回了原本的潔白外觀。對於提問「那是I力場嗎？」的布拉特沒有多理會，辛尼曼凝視起對方正逐漸接近「葛蘭雪」的機影。這不是偶然，那傢伙把盾牌當成了阻隔氣流的方向舵，打算藉此進入與「葛蘭雪」接觸的軌道。「它在發光……」坐在航術士席的乘員如此低語出口，「那並不是摩擦所產生的光。那到底是什麼？」布拉特也提出疑問，把他們的話聽在耳裡，辛尼曼將「獨角獸鋼彈」經過光學修正的放大影像仔細檢視了一遍。看在他的眼裡，那陣像是從機體內側流露出來的光芒，的確不會是空力加熱作用的產物。

是所謂的精神感應框體在發光嗎？一陣冰冷的感觸忽然穿進辛尼曼胸口，他再度拿起了

無線電的麥克風。「喂！巴納吉！你既然聽得見的話，就給個回應！」辛尼曼朝麥克風叫道，然後又將耳朵歪向只能聽見雜訊的無線電。果然還是沒有回覆。「獨角獸鋼彈」確實地在靠近「葛蘭雪」。機體深處的精神感應框體在等離子的炎熱風暴中發著光，不可思議地，那道光芒殘留在眾人眼中，久久揮之不去。

像是察知了我方的企圖，「獨角獸鋼彈」與「葛蘭雪」配合相對速度，靈巧地滑翔至船體的後方。它躲進「葛蘭雪」所造成的傘狀衝擊波，並且挪身靠近船首的方向，定位至艦橋的正上方之後，兩者的相對速度便完全抵銷了。「獨角獸鋼彈」那令人聯想到人類臉孔的頭部窺探起艦橋窗口，而船外攝影機也拍到了它詭異地亮著的雙眸。

那是道冰冷的目光。攀附到船體之後，像是在評估船內乘員的價值一般，那對眼睛冷冷地睥睨著辛尼曼等人。

「這傢伙……是自己在動嗎？」

兩顆眼睛帶有笑意地扭曲了，在辛尼曼看來，那對眼睛之所以像在笑，並不是因為船外的熱能讓氣流產生律動的緣故。辛尼曼不自覺地嚥了一口口水，隨後，搖撼整艘船的衝擊湧上艦橋，他從船長席上被震了起來。

是「獨角獸鋼彈」的兩手在碰觸「葛蘭雪」的上方甲板，船體承受到這份質量，便大幅

傾向了一邊。警報聲響起，被對方壓低船首的「葛蘭雪」一口氣加快了落下的速度。一背撞在天花板上，辛尼曼沒來得及叫出聲，就又摔到了地板上，他在自己視野的邊緣，瞧見位於頭頂的「鋼彈」雙眼正獰笑著瞇起眼睛。背對著越形耀眼的等離子光芒，有著白色惡魔面容的機械確實是在笑，有如幻影一般地，它的身形在捲起陣陣熱渦的那端搖晃著。

※

叮。感覺到某道清澄的聲音在夜空中響起，米妮瓦抬起頭。

是一顆流星，它描繪出短短的軌跡，逐漸橫越了星空。眼前的星空彷彿觸手可及，而那顆流星便是從那落了下來，它的光芒，讓米妮瓦心中萌生出一股不可思議的憂慮。把手放到了自己突然猛跳的心臟上，米妮瓦凝視起閃耀的眾星。充滿預感味道的心慌立刻失去了形體，只剩無處可依的無助感留在她的胸口。

起風了，中庭群樹的枝葉隨風曳作響。儘管也能聽見直升機螺旋槳從遠處乘風頭而來的聲響，但仍不比毫無間斷的夜晚蟲鳴。警備人員包圍於宅邸四周的氣息也已融入黑夜，馬瑟納斯家正朝著星空，擺出它那表面上風平浪靜的臉孔。餐會還在繼續嗎？和餐廳相比，別

館這裡有如被另一個世界的寧靜所簇擁，米妮瓦俯視中庭裡因夜風而沙沙作響的植樹，她覺得有點冷，便伸手摸了裸露在外的肩膀。

碰到肌膚的這隻手，想起了約一個小時前所接觸到的，另一個人的體溫，使得米妮瓦的胸口隱隱作痛。利迪‧馬瑟納斯毫無預警地抱住自己時，所傳來的體溫。在那之後，利迪並未和米妮瓦交會到視線，便落荒而逃似地離開了這棟別館。他為什麼在哭呢？他現在在做些什麼？這些理不出頭緒的疑問晃過腦中之後，米妮瓦跟著質疑起自己，真正莫名其妙的人是我，我到底在做什麼？如此自問的她，卻無法得到明快的自答，米妮瓦咬起了嘴唇。

米妮瓦感到意外。她在偷渡到「葛蘭雪」的時候，或是闖進「工業七號」的時候，並不會有這種疑問；跟利迪一起離開「擬‧阿卡馬」決定要來地球的時候，她心裡也很清楚自己在做什麼，而現在，米妮瓦卻覺得自己的行動失了焦。是要如何去執行什麼？為了達成目的，又得付出何種的努力？以往釐清的思路被霧靄所掩蓋，她沒辦法馬上想到下一步究竟該如何踏出。因為事情變得太過複雜了，米妮瓦在困惑的胸中如此低語。或許是在短時間內跟太多人牽扯上關係的緣故，自己的價值觀開始複雜化，變得沒辦法像以前一樣，簡單地對事情下決策。眼前事物的複雜程度，已經使米妮瓦的判斷力與決斷力變得遲鈍，更讓她失去了方向，這樣的心境，與脆弱是同義的。米妮瓦所處的立場，並不允許她懷有脆弱。

將手靠在別館的扶手上，米妮瓦再度把目光轉向星空。當那陣星光更靠近米妮瓦的時候，她應該沒有如此迷惘過。在那個時候，身體內部流露出來的熱潮就是米妮瓦的動力，她可以在感覺到恐懼或迷惘前便付諸行動。那種像是沸騰於心裡的熱潮，也有從米妮瓦在「工業七號」遇到的少年掌上散發出來，那是共鳴於他們體內的熱潮。而米妮瓦現在卻感覺不到。剛才所承受的擁抱留下一股餘韻，麻痺了米妮瓦的身體，也模糊了那隻手掌在她記憶中的感觸。那是妳不得不去做的事？還是妳自己想做的事──自己明明是斬釘截鐵地回答了這個問題，才來到地球的。

巴納吉，我到底該怎麼辦……？獨自呆站在別館，米妮瓦的胸口裡堵著一句說不出的心聲，她覺得這不像是自己會說的話。一邊感覺到帶有寒意的晚風正逐漸奪去自己的體溫，米妮瓦注視起遙遙位於大氣另一端的繁星。又一道流星拖著冷硬的光尾滑過夜空，在米妮瓦眼中留下了一瞬的光芒。

《第六集待續》

機動戰士鋼彈UC（UNICORN）5　拉普拉斯的亡靈

作者
福井晴敏

角色設定
安彥良和

機械設定
KATOKI HAJIME

原案
矢立肇・富野由悠季

插畫
虎哉孝征

設定考證
岡崎昭行
小倉信也
白土晴一

協助
佐佐木新（SUNRISE）
志田香織（SUNRISE）

日文版裝訂
住吉昭人（fake graphics）
日文版本文設計
泉榮一郎（fake graphics）

日文版編輯
古林英明（角川書店）
平尾知也（角川書店）
石脇　剛（角川書店）
大森俊介（角川書店）
橋爪佳子（角川書店）

國家圖書館出版品預行編目資料

機動戰士鋼彈UC. 5, 拉普拉斯的亡靈/福井晴
敏作；鄭人彥譯.——初版. ——臺北市：臺灣國
際角川,2009.08
面；公分. —（Kadokawa fantastic novels）
譯自：機動戰士ガンダムUC. 5,ラプラスの亡靈

ISBN 978-986-237-228-9（平裝）

861.57 98012559

Kadokawa
Fantastic
Novels

機動戰士鋼彈UC 5 拉普拉斯的亡靈

（原著名：機動戰士ガンダムUC 5　ラプラスの亡霊）

2024年6月26日　二版第1刷發行

作　　　者：福井晴敏
原　　　案：矢立肇・富野由悠季
角色設定：安彥良和
機械設定：KATOKI HAJIME
插　　　畫：虎哉孝征
譯　　　者：鄭人彥

發　行　人：台灣角川股份有限公司
總　　　監：呂慧君
總　編　輯：蔡佩芬
主　　　編：林秀儒
設計指導：陳晞叡
美術設計：黃永漢
印　　　務：李明修（主任）、張加恩（主任）、張凱棋、潘尚琪

發　行　所：台灣角川股份有限公司
地　　　址：104台北市中山區松江路223號3樓
電　　　話：(02) 2515-3000
傳　　　真：(02) 2515-0033
網　　　址：www.kadokawa.com.tw
劃撥帳戶：台灣角川股份有限公司
劃撥帳號：19487412
法律顧問：有澤法律事務所
製　　　版：巨茂科技印刷有限公司
ISBN：978-986-174-228-9